DESIGN 3000

디자인 3000

지경사　**SE** SHOEISHA

デザイン 3000
(Design 3000 : 7245-3)

시작하며

어떤 디자인을
해 볼까……?

이 책을 넘기다 보면

참고가 될 만한
아이디어를 찾을 수 있다!

이 책은 위와 같이 '아주 유용한 책'을 목표로 합니다. 보편적인 디자인의 짜임새와 소재를 카탈로그처럼 차근차근 볼 수 있습니다. 디자인을 공부하고 있지만 아직 자신이 없는 초보 디자이너, 디자인이 본업은 아니지만 내일 당장 디자인을 해야 하는 마케팅·기획 등의 분야에 종사하는 분들, 자영업을 하는 분들 등에게 도움이 되는 디자인 견본을 3,000개 이상 수록했습니다. 이 책에서 프로 디자이너가 만든 디자인 견본을 마치 파노라마 사진을 찍듯 살펴본다면, 미처 떠올리지 못했던 힌트가 번뜩이게 될지도 모릅니다. 자신만의 디자인을 만들어 내기 위한 하나의 도구로 이 책을 활용할 수 있기를 바랍니다.

이 책은 아래의 책을 재편집해 새로운 내용을 추가해서 구성했습니다.

『誰でもデザイン レイアウトデザインのアイデア集』
(누구나 디자인: 레이아웃 디자인 아이디어 모음)

『レイアウト・デザインのアイデア1000』
(레이아웃·디자인 아이디어 1000)

『ロゴデザインのアイデア1000』
(로고 디자인 아이디어 1000)

『配色デザインのアイデア1000』
(배색 디자인 아이디어 1000)

Contents

 은 마크입니다.

견본 데이터에 관하여

DOWNLOAD 마크가 있는 페이지의
데이터는 아래 주소의 사이트에서
다운로드할 수 있습니다.

https://www.shoeisha.co.jp/
book/download/9784798172453

다운로드가 원활하지 않을 경우 아
래의 지경사 이메일로 연락 주시면
안내해 드리겠습니다.

jigyungsa@hanmail.net

컬러 표시에 관하여

웹 배색은 RGB, 그 외는 CMYK의
수치로 표시했습니다.

02 장식 아이디어

내추럴 계열

클래시컬 계열

비즈니스 계열

캐주얼 계열

파워풀 계열

01

레이아웃 아이디어
Idea of framework

Design by Hiroshi Hara

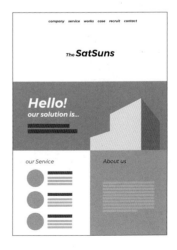

레이아웃 아이디어
웹 디자인 > 회사 공식 사이트(모바일)

Design by Hiroshi Hara

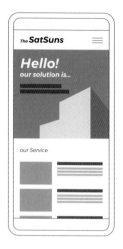
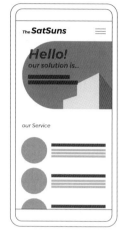
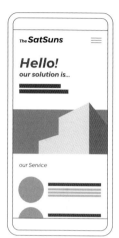

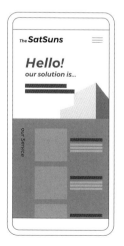
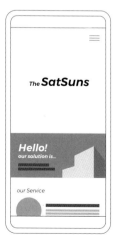

레이아웃 아이디어
웹 디자인 > 미디어 사이트(PC)

Design by Hiroshi Hara

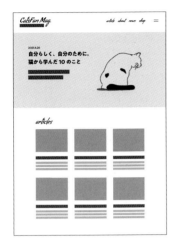
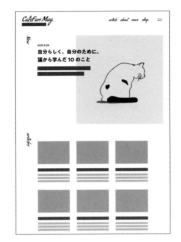

레이아웃 아이디어
웹 디자인 > 미디어 사이트(모바일)

Design by Hiroshi Hara

Design by Hiroshi Hara

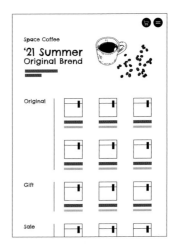

레이아웃 아이디어
웹 디자인 > 전자 상거래 사이트(모바일)

Design by Hiroshi Hara

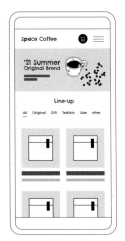
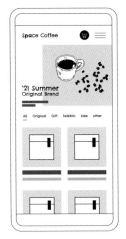
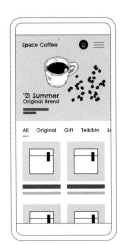

Design by Hiroshi Hara

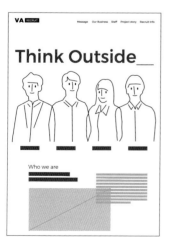
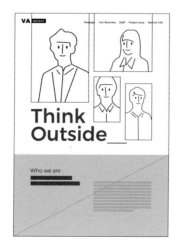
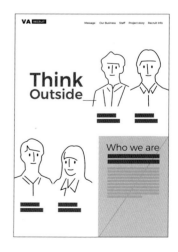

레이아웃 아이디어
웹 디자인 > 구인구직 사이트(모바일)

Design by Hiroshi Hara

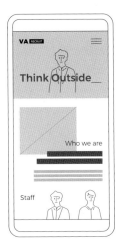

레이아웃 아이디어
그리드 레이아웃 > 가로짜기(2단)

Design by Hideaki Ohtani

레이아웃 아이디어
그리드 레이아웃 > 가로짜기(2단)

Design by Hideaki Ohtani

레이아웃 아이디어
그리드 레이아웃 > 가로짜기(3단)

Design by Hideaki Ohtani

Design by Hideaki Ohtani

MADE IN JAPAN

MADE IN JAPAN

MADE IN JAPAN

MADE IN JAPAN

MADE IN JAPAN

MADE IN JAPAN

MADE IN JAPAN

MADE IN JAPAN

01

레이아웃 아이디어
그리드 레이아웃 > 가로짜기(3단)

Design by Hideaki Ohtani

레이아웃 아이디어
그리드 레이아웃 > 가로짜기(3단)

Design by Hideaki Ohtani

레이아웃 아이디어
그리드 레이아웃 > 가로짜기(4단)

Design by Hideaki Ohtani

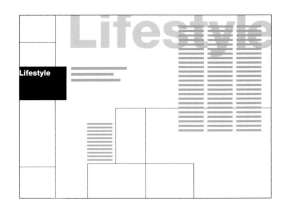

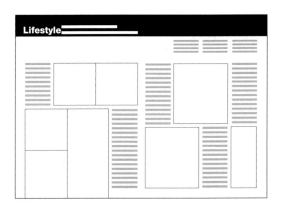

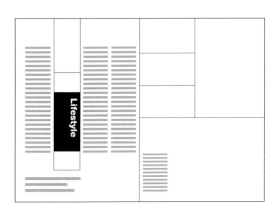

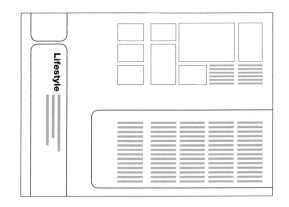

레이아웃 아이디어
그리드 레이아웃 > 가로짜기(4단)

Design by Hideaki Ohtani

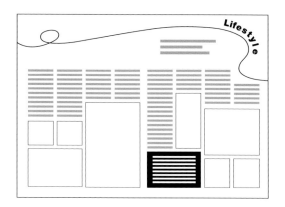

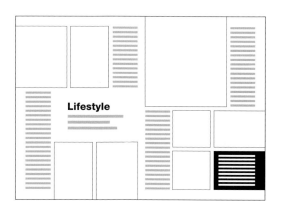

01

레이아웃 아이디어
그리드 레이아웃 > 가로짜기(4단)

Design by Hideaki Ohtani

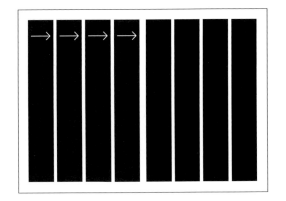
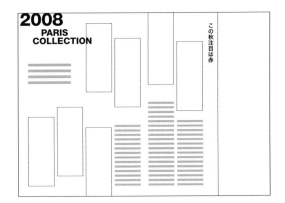

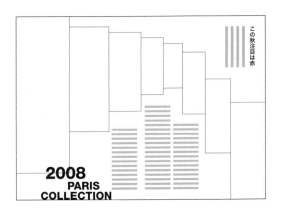

레이아웃 아이디어
그리드 레이아웃 > 가로짜기(4단)

Design by Hideaki Ohtani

레이아웃 아이디어
그리드 레이아웃 > 세로짜기(2단)

Design by Hideaki Ohtani

레이아웃 아이디어
그리드 레이아웃 > 세로짜기(2단)

Design by Hideaki Ohtani

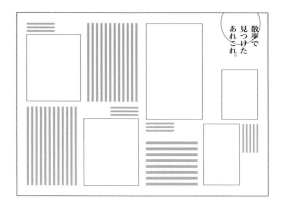

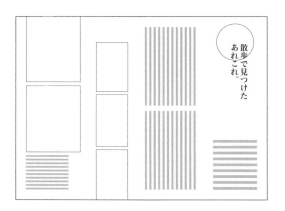

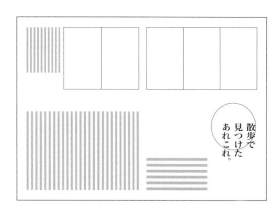

01

레이아웃 아이디어
그리드 레이아웃 > 세로짜기(3단)

Design by Hideaki Ohtani

Design by Hideaki Ohtani

Design by Hideaki Ohtani

레이아웃 아이디어
그리드 레이아웃 > 세로짜기(4단)

Design by Hideaki Ohtani

레이아웃 아이디어
그리드 레이아웃 > 세로짜기(5단)

Design by Hideaki Ohtani

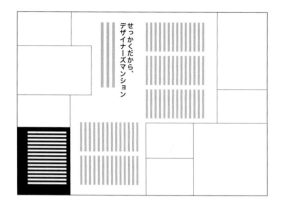

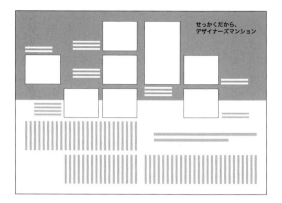

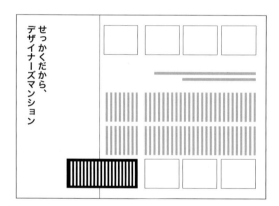

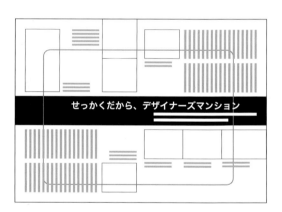

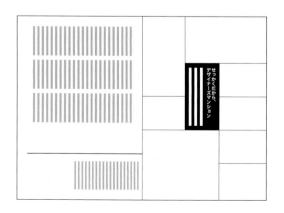

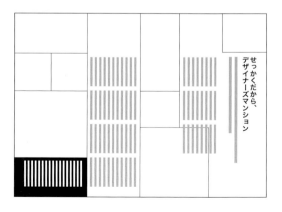

레이아웃 아이디어
그리드 레이아웃 > 세로짜기(5단)

Design by Hideaki Ohtani

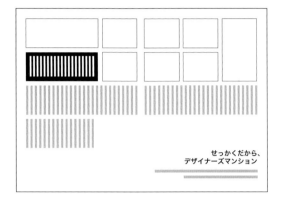

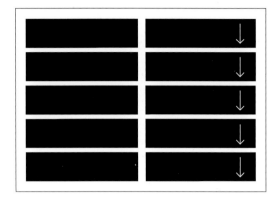

레이아웃 아이디어
그리드 레이아웃 > 세로짜기(8단)

Design by Hideaki Ohtani

레이아웃 아이디어
그리드 레이아웃 > 세로짜기(8단)

Design by Hideaki Ohtani

레이아웃 아이디어
그리드 레이아웃 > 가로짜기·세로짜기 혼재

Design by Hideaki Ohtani

레이아웃 아이디어
그리드 레이아웃 > 가로짜기·세로짜기 혼재

Design by Hideaki Ohtani

레이아웃 아이디어
잡지 > 기본 디자인(이 페이지 데이터는 다운로드할 수 있습니다)

Design by Kouhei Sugie

Design by Kouhei Sugie

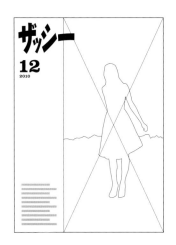

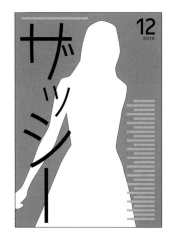

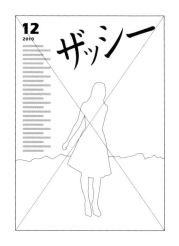

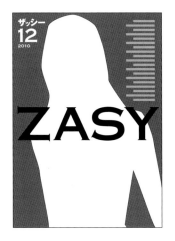

Design by Hiroshi Hara

Design by Kumiko Hiramoto

레이아웃 아이디어
잡지 > 표지

Design by Junya Yamada

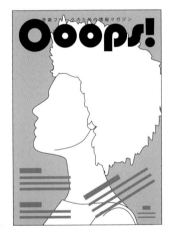

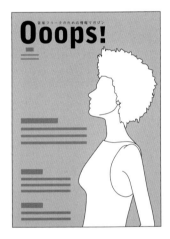

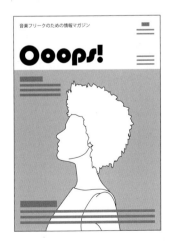

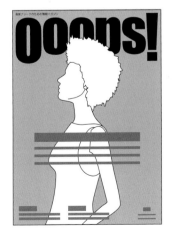

Design by Akiko Hayashi

Design by Kouhei Sugie

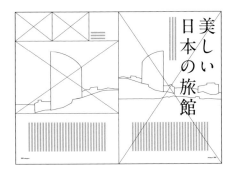
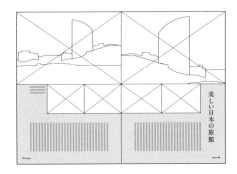

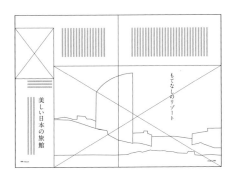
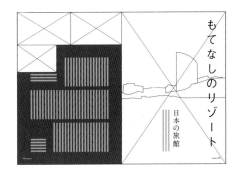

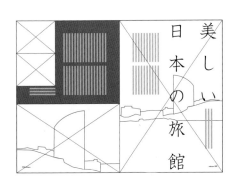
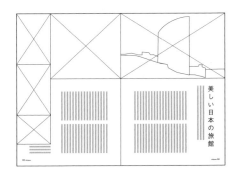

Design by Kouhei Sugie

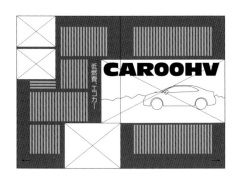

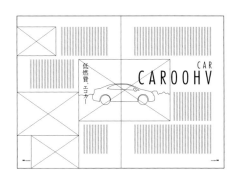

Design by Kouhei Sugie

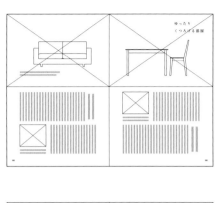

Design by Kouhei Sugie

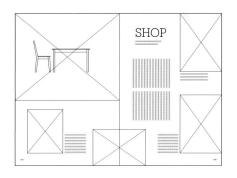

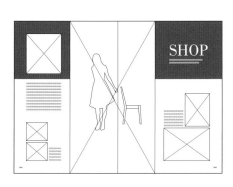

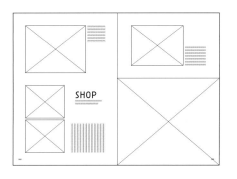

레이아웃 아이디어
잡지 > 골동품 잡지

Design by Hideaki Ohtani

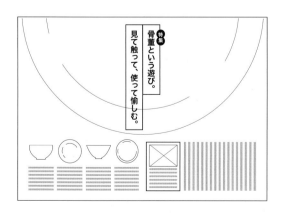

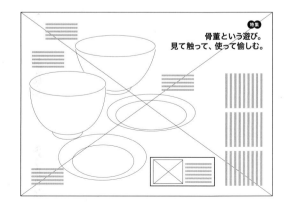

Design by Hideaki Ohtani

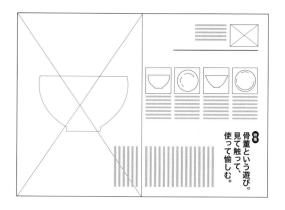

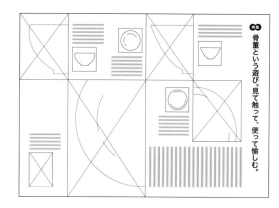

레이아웃 아이디어
잡지 > 패션 잡지

Design by Kouhei Sugie

레이아웃 아이디어
잡지 > 패션 잡지

Design by Kouhei Sugie

레이아웃 아이디어
잡지 > 여성 패션 잡지

Design by Hideaki Ohtani

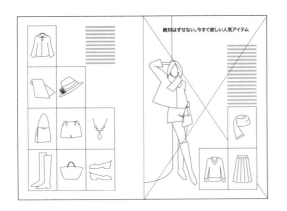

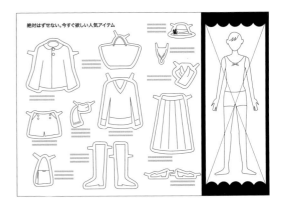

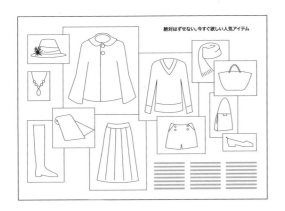

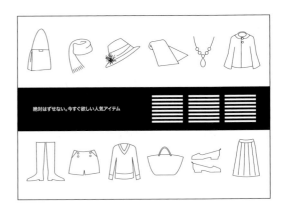

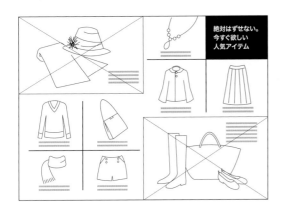

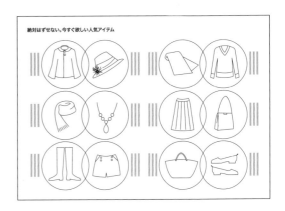

Design by Hideaki Ohtani

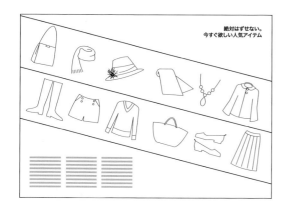

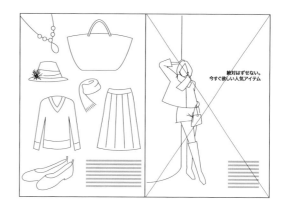

Design by Hideaki Ohtani

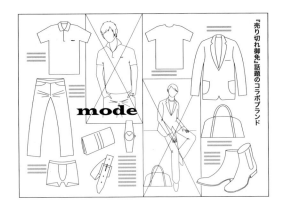

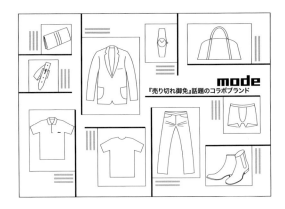

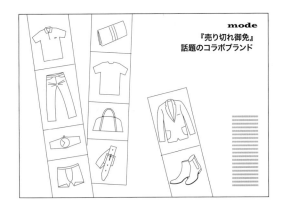

Design by Hideaki Ohtani

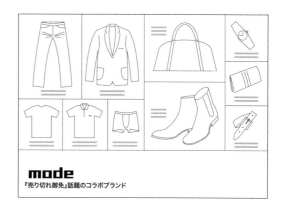

Design by Hiroshi Hara

Design by Hiroshi Hara

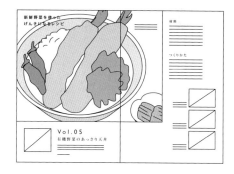

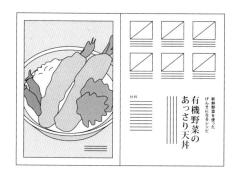
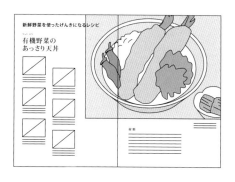

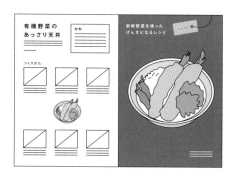

레이아웃 아이디어
잡지 > 라이프스타일 잡지

Design by Hiroshi Hara

Design by Hiroshi Hara

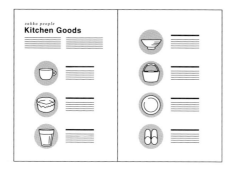
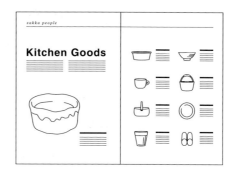

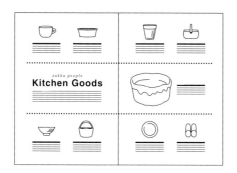

Design by Hiroshi Hara

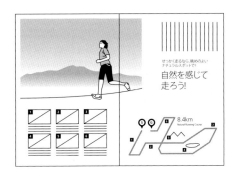

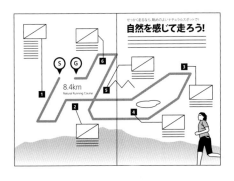

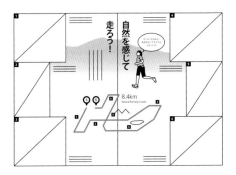

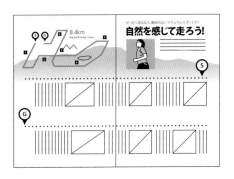

Design by Hiroshi Hara

Design by Hiroshi Hara

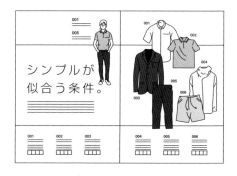

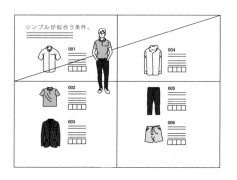

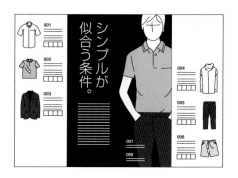

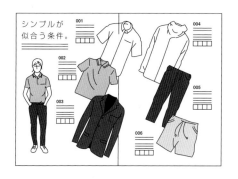

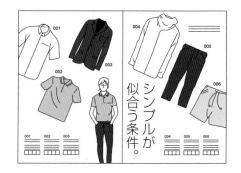

Design by Hiroshi Hara

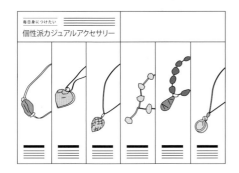

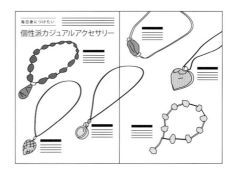

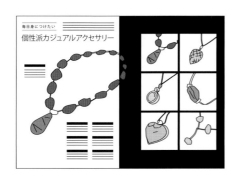

레이아웃 아이디어
잡지 > 액세서리 잡화

Design by Hideaki Ohtani

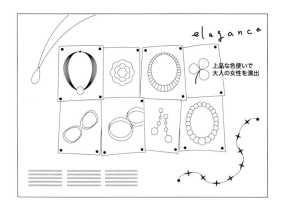

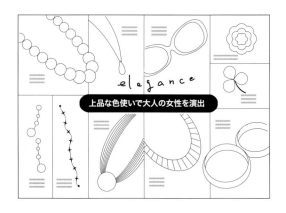

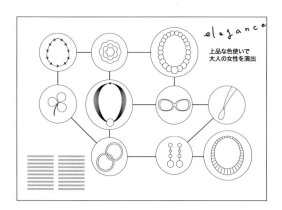

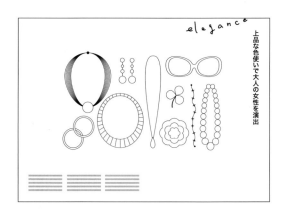

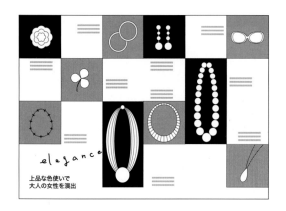

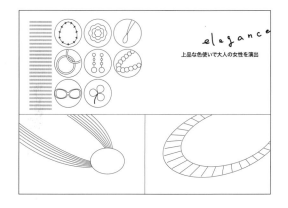

Design by Hideaki Ohtani

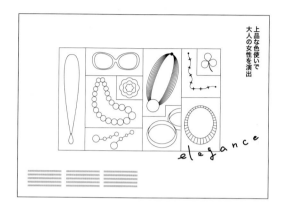

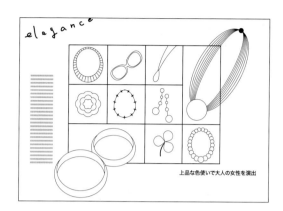

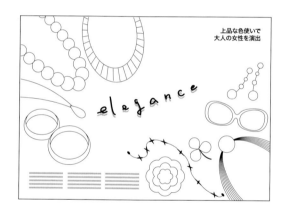

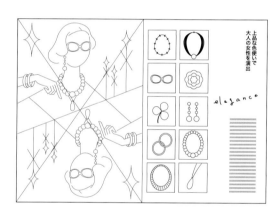

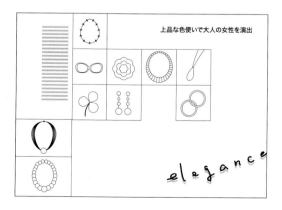

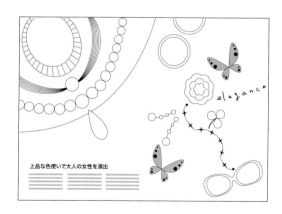

레이아웃 아이디어
잡지 > 상품 주문서

Design by Hideaki Ohtani

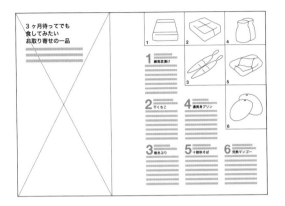
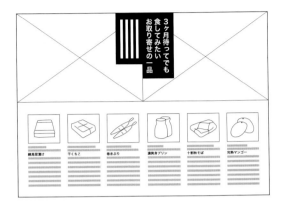
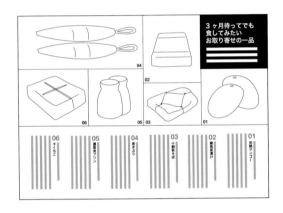
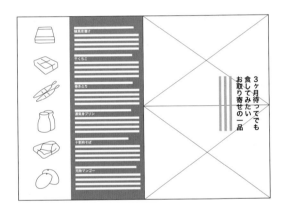
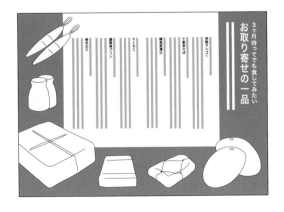
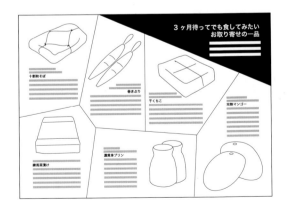

레이아웃 아이디어
잡지 > 상품 주문서

Design by Hideaki Ohtani

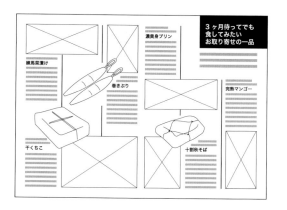

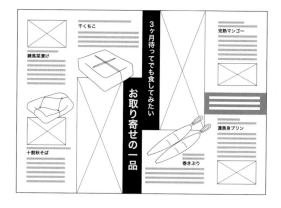

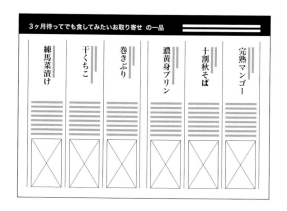

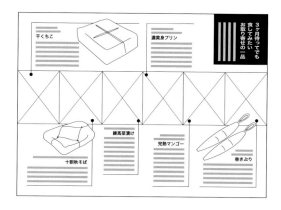

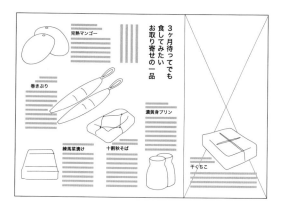

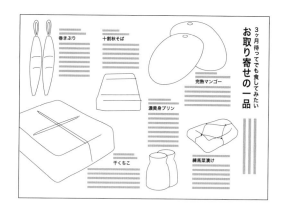

Design by Hideaki Ohtani

Design by Hideaki Ohtani

레이아웃 아이디어
책 > 표지

Design by Kouhei Sugie

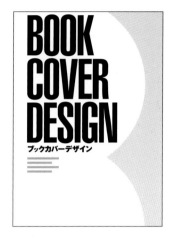

Design by Kouhei Sugie

Design by Kouhei Sugie

吾輩は猫である

名前はまだ無い

5　吾輩は猫である

吾輩は猫である

第五章　吾輩は猫である

吾輩は猫である

레이아웃 아이디어
책 > 본문(가로쓰기)

Design by Kouhei Sugie

第1章　吾輩は猫である

名前はまだ無い

どこで生れたかとんと見当がつかぬ。何でも薄暗いじめじめした所でニャーニャー泣いていた事だけは記憶している。吾輩はここで始めて人間というものを見た。しかもあとで聞くとそれは書生という人間中で一番獰悪な種族であったそうだ。この書生というのは時々我々を捕えて煮て食うという話である。しかしその当時は何という考もなかったから別段恐しいとも思わなかった。ただ彼の掌に載せられてスーと持ち上げられた時何だかフワフワした感じがあったばかりである。掌の上で少し落ちついて書生の顔を見たのがいわゆる人間というものの見始であろう。この時妙なものだと思った感じが今でも残っている。第一毛をもって装飾されべきはずの顔がつるつるしてまるで薬缶だ。その後猫にもだいぶ逢ったがこんな片輪には一度も出会

吾輩は猫である、名前はまだ無い

吾輩の主人は滅多に吾輩と顔を合わせる事がない

Design by Kouhei Sugie

Design by Hideaki Ohtani

46 | 47

46 | 47

46 | 47

46 47

46 47

46 47

레이아웃 아이디어
책 > 페이지 번호

Design by Hideaki Ohtani

46 47

46 47

46 47

46 47

46 47

46 47

레이아웃 아이디어
책 > 페이지 번호

Design by Hideaki Ohtani

레이아웃 아이디어
책 > 페이지 번호

Design by Hideaki Ohtani

레이아웃 아이디어
책 > 제목(고딕체 가로쓰기)

Design by Hideaki Ohtani

이 그림은 나에게 있어서 가장 아름답고

가장 슬픈 풍경입니다. 앞에서 보여 드렸던 풍경과 똑같은 풍경이지만, 여러분에게 더 잘 기억하게 하려고 다시 한 번 그렸습니다. 어린 왕자가 이 지구에 모습을 나타내고, 그리고 또 모습을 감춘 곳이 바로 이 곳입니다. 만약 여러분이 언젠가 아프리카의 사막을 여행하는 일이 있을 때, 바로 여기구나 하고 알 수 있도록 이 풍경을 잘 봐 주십시오.

━ 이 그림은 나에게 있어서 가장 아름답고

가장 슬픈 풍경입니다. 앞에서 보여 드렸던 풍경과 똑같은 풍경이지만, 여러분에게 더 잘 기억하게 하려고 다시 한 번 그렸습니다. 어린 왕자가 이 지구에 모습을 나타내고, 그리고 또 모습을 감춘 곳이 바로 이 곳입니다. 만약 여러분이 언젠가 아프리카의 사막을 여행하는 일이 있을 때, 바로 여기구나 하고 알 수 있도록 이 풍경을 잘 봐 주십시오.

이 그림은 나에게 있어서 가장 아름답고

가장 슬픈 풍경입니다. 앞에서 보여 드렸던 풍경과 똑같은 풍경이지만, 여러분에게 더 잘 기억하게 하려고 다시 한 번 그렸습니다. 어린 왕자가 이 지구에 모습을 나타내고, 그리고 또 모습을 감춘 곳이 바로 이 곳입니다. 만약 여러분이 언젠가 아프리카의 사막을 여행하는 일이 있을 때, 바로 여기구나 하고 알 수 있도록 이 풍경을 잘 봐 주십시오.

이 그림은 나에게 있어서 가장 아름답고

가장 슬픈 풍경입니다. 앞에서 보여 드렸던 풍경과 똑같은 풍경이지만, 여러분에게 더 잘 기억하게 하려고 다시 한 번 그렸습니다. 어린 왕자가 이 지구에 모습을 나타내고, 그리고 또 모습을 감춘 곳이 바로 이 곳입니다. 만약 여러분이 언젠가 아프리카의 사막을 여행하는 일이 있을 때, 바로 여기구나 하고 알 수 있도록 이 풍경을 잘 봐 주십시오.

이 그림은 나에게 있어서 가장 아름답고

가장 슬픈 풍경입니다. 앞에서 보여 드렸던 풍경과 똑같은 풍경이지만, 여러분에게 더 잘 기억하게 하려고 다시 한 번 그렸습니다. 어린 왕자가 이 지구에 모습을 나타내고, 그리고 또 모습을 감춘 곳이 바로 이 곳입니다. 만약 여러분이 언젠가 아프리카의 사막을 여행하는 일이 있을 때, 바로 여기구나 하고 알 수 있도록 이 풍경을 잘 봐 주십시오.

【 이 그림은 나에게 있어서 가장 아름답고 】

가장 슬픈 풍경입니다. 앞에서 보여 드렸던 풍경과 똑같은 풍경이지만, 여러분에게 더 잘 기억하게 하려고 다시 한 번 그렸습니다. 어린 왕자가 이 지구에 모습을 나타내고, 그리고 또 모습을 감춘 곳이 바로 이 곳입니다. 만약 여러분이 언젠가 아프리카의 사막을 여행하는 일이 있을 때, 바로 여기구나 하고 알 수 있도록 이 풍경을 잘 봐 주십시오.

Design by Hideaki Ohtani

이 그림은 나에게 있어서 가장 아름답고

가장 슬픈 풍경입니다. 앞에서 보여 드렸던 풍경과 똑같은 풍경이지만, 여러분에게 더 잘 기억하게 하려고 다시 한 번 그렸습니다. 어린 왕자가 이 지구에 모습을 나타내고, 그리고 또 모습을 감춘 곳이 바로 이 곳입니다. 만약 여러분이 언젠가 아프리카의 사막을 여행하는 일이 있을 때, 바로 여기구나 하고 알 수 있도록 이 풍경을 잘 봐 주십시오.

이 그림은 나에게 있어서 가장 아름답고

가장 슬픈 풍경입니다. 앞에서 보여 드렸던 풍경과 똑같은 풍경이지만, 여러분에게 더 잘 기억하게 하려고 다시 한 번 그렸습니다. 어린 왕자가 이 지구에 모습을 나타내고, 그리고 또 모습을 감춘 곳이 바로 이 곳입니다. 만약 여러분이 언젠가 아프리카의 사막을 여행하는 일이 있을 때, 바로 여기구나

이 그림은 나에게 있어서 가장 아름답고

가장 슬픈 풍경입니다. 앞에서 보여 드렸던 풍경과 똑같은 풍경이지만, 여러분에게 더 잘 기억하게 하려고 다시 한 번 그렸습니다. 어린 왕자가 이 지구에 모습을 나타내고, 그리고 또 모습을 감춘 곳이 바로 이 곳입니다. 만약 여러분이 언젠가 아프리카의 사막을 여행하는 일이 있을 때, 바로 여기구나 하고 알 수 있도록 이 풍경을 잘 봐 주십시오.

이 그림은 나에게 있어서 가장 아름답고

가장 슬픈 풍경입니다. 앞에서 보여 드렸던 풍경과 똑같은 풍경이지만, 여러분에게 더 잘 기억하게 하려고 다시 한 번 그렸습니다. 어린 왕자가 이 지구에 모습을 나타내고, 그리고 또 모습을 감춘 곳이 바로 이 곳입니다. 만약 여러분이 언젠가 아프리카의 사막을 여행하는 일이 있을 때, 바로 여기구나 하고 알 수 있도록 이 풍경을 잘 봐 주십시오.

이 그림은 나에게 있어서 가장 아름답고

가장 슬픈 풍경입니다. 앞에서 보여 드렸던 풍경과 똑같은 풍경이지만, 여러분에게 더 잘 기억하게 하려고 다시 한 번 그렸습니다. 어린 왕자가 이 지구에 모습을 나타내고, 그리고 또 모습을 감춘 곳이 바로 이 곳입니다. 만약 여러분이 언젠가 아프리카의 사막을 여행하는 일이 있을 때, 바로 여기구나 하고 알 수 있도록 이 풍경을 잘 봐 주십시오.

「 **이 그림은 나에게 있어서 가장 아름답고** 」

가장 슬픈 풍경입니다. 앞에서 보여 드렸던 풍경과 똑같은 풍경이지만, 여러분에게 더 잘 기억하게 하려고 다시 한 번 그렸습니다. 어린 왕자가 이 지구에 모습을 나타내고, 그리고 또 모습을 감춘 곳이 바로 이 곳입니다. 만약 여러분이 언젠가 아프리카의 사막을 여행하는 일이 있을 때, 바로 여기구나 하고 알 수 있도록 이 풍경을 잘 봐 주십시오.

레이아웃 아이디어
책 > 제목(명조체 가로쓰기)

Design by Hideaki Ohtani

**이 그림은 나에게 있어서
가장 아름답고**

가장 슬픈 풍경입니다. 앞에서 보여 드렸던 풍경과 똑같은 풍경이지만, 여러분에게 더 잘 기억하게 하려고 다시 한 번 그렸습니다. 어린 왕자가 이 지구에 모습을 나타내고, 그리고 또 모습을 감춘 곳이 바로 이 곳입니다. 만약 여러분이 언젠가 아프리카의 사막을 여행하는 일이 있을 때, 바로 여기구나 하고 알 수 있도록 이 풍경을 잘 봐 주십시오.

**━ 이 그림은 나에게 있어서
가장 아름답고**

가장 슬픈 풍경입니다. 앞에서 보여 드렸던 풍경과 똑같은 풍경이지만, 여러분에게 더 잘 기억하게 하려고 다시 한 번 그렸습니다. 어린 왕자가 이 지구에 모습을 나타내고, 그리고 또 모습을 감춘 곳이 바로 이 곳입니다. 만약 여러분이 언젠가 아프리카의 사막을 여행하는 일이 있을 때, 바로 여기구나 하고 알 수 있도록 이 풍경을 잘 봐 주십시오.

**이 그림은
나에게 있어서
가장 아름답고**

가장 슬픈 풍경입니다. 앞에서 보여 드렸던 풍경과 똑같은 풍경이지만, 여러분에게 더 잘 기억하게 하려고 다시 한 번 그렸습니다. 어린 왕자가 이 지구에 모습을 나타내고, 그리고 또 모습을 감춘 곳이 바로 이 곳입니다. 만약 여러분이 언젠가 아프리카의 사막을 여행하는 일이 있을 때, 바로 여기구나 하고 알 수 있도록 이 풍경을 잘 봐 주십시오.

**이 그림은 나에게 있어서
가장 아름답고**

가장 슬픈 풍경입니다. 앞에서 보여 드렸던 풍경과 똑같은 풍경이지만, 여러분에게 더 잘 기억하게 하려고 다시 한 번 그렸습니다. 어린 왕자가 이 지구에 모습을 나타내고, 그리고 또 모습을 감춘 곳이 바로 이 곳입니다. 만약 여러분이 언젠가 아프리카의 사막을 여행하는 일이 있을 때, 바로 여기구나 하고 알 수 있도록 이 풍경을 잘 봐 주십시오.

**이 그림은 나에게 있어서
가장 아름답고**

가장 슬픈 풍경입니다. 앞에서 보여 드렸던 풍경과 똑같은 풍경이지만, 여러분에게 더 잘 기억하게 하려고 다시 한 번 그렸습니다. 어린 왕자가 이 지구에 모습을 나타내고, 그리고 또 모습을 감춘 곳이 바로 이 곳입니다. 만약 여러분이 언젠가 아프리카의 사막을 여행하는 일이 있을 때, 바로 여기구나 하고 알 수 있도록 이 풍경을 잘 봐 주십시오.

**【 이 그림은 나에게 있어서
가장 아름답고 】**

가장 슬픈 풍경입니다. 앞에서 보여 드렸던 풍경과 똑같은 풍경이지만, 여러분에게 더 잘 기억하게 하려고 다시 한 번 그렸습니다. 어린 왕자가 이 지구에 모습을 나타내고, 그리고 또 모습을 감춘 곳이 바로 이 곳입니다. 만약 여러분이 언젠가 아프리카의 사막을 여행하는 일이 있을 때, 바로 여기구나 하고 알 수 있도록 이 풍경을 잘 봐 주십시오.

Design by Hideaki Ohtani

이 그림은 나에게 있어서 가장 아름답고

가장 슬픈 풍경입니다. 앞에서 보여 드렸던 풍경과 똑같은 풍경이지만, 여러분에게 더 잘 기억하게 하려고 다시 한 번 그렸습니다. 어린 왕자가 이 지구에 모습을 나타내고, 그리고 또 모습을 감춘 곳이 바로 이 곳입니다. 만약 여러분이 언젠가 아프리카의 사막을 여행하는 일이 있을 때, 바로 여기구나 하고 알 수 있도록 이 풍경을 잘 봐 주십시오.

이 그림은 나에게 있어서 가장 아름답고

가장 슬픈 풍경입니다. 앞에서 보여 드렸던 풍경과 똑같은 풍경이지만, 여러분에게 더 잘 기억하게 하려고 다시 한 번 그렸습니다. 어린 왕자가 이 지구에 모습을 나타내고, 그리고 또 모습을 감춘 곳이 바로 이 곳입니다. 만약 여러분이 언젠가 아프리카의 사막을 여행하는 일이 있을 때, 바로 여

 그림은 나에게 있어서 가장 아름답고

가장 슬픈 풍경입니다. 앞에서 보여 드렸던 풍경과 똑같은 풍경이지만, 여러분에게 더 잘 기억하게 하려고 다시 한 번 그렸습니다. 어린 왕자가 이 지구에 모습을 나타내고, 그리고 또 모습을 감춘 곳이 바로 이 곳입니다. 만약 여러분이 언젠가 아프리카의 사막을 여행하는 일이 있을 때, 바로 여기구나 하고 알 수 있도록 이 풍경을 잘 봐 주십시오.

이 그림은 나에게 있어서 가장 아름답고

가장 슬픈 풍경입니다. 앞에서 보여 드렸던 풍경과 똑같은 풍경이지만, 여러분에게 더 잘 기억하게 하려고 다시 한 번 그렸습니다. 어린 왕자가 이 지구에 모습을 나타내고, 그리고 또 모습을 감춘 곳이 바로 이 곳입니다. 만약 여러분이 언젠가 아프리카의 사막을 여행하는 일이 있을 때, 바로 여기구나 하고 알 수 있도록 이 풍경을 잘 봐 주십시오.

이		그림은		나에게	
있어서		가장		아름답고	

가장 슬픈 풍경입니다. 앞에서 보여 드렸던 풍경과 똑같은 풍경이지만, 여러분에게 더 잘 기억하게 하려고 다시 한 번 그렸습니다. 어린 왕자가 이 지구에 모습을 나타내고, 그리고 또 모습을 감춘 곳이 바로 이 곳입니다. 만약 여러분이 언젠가 아프리카의 사막을 여행하는 일이 있을 때, 바로 여기구나 하고 알 수 있도록 이 풍경을 잘 봐 주십시오.

「　이 그림은 나에게 있어서 가장 아름답고　」

가장 슬픈 풍경입니다. 앞에서 보여 드렸던 풍경과 똑같은 풍경이지만, 여러분에게 더 잘 기억하게 하려고 다시 한 번 그렸습니다. 어린 왕자가 이 지구에 모습을 나타내고, 그리고 또 모습을 감춘 곳이 바로 이 곳입니다. 만약 여러분이 언젠가 아프리카의 사막을 여행하는 일이 있을 때, 바로 여기구나 하고 알 수 있도록 이 풍경을 잘 봐 주십시오.

레이아웃 아이디어
책 > 제목(고딕체 세로쓰기)

Design by Hideaki Ohtani

이 그림은 나에게 있어서
가장 아름답고

가장 슬픈 풍경입니다. 앞에서 보여 드렸던 풍경과 똑같은 풍경이지만, 여러분에게 더 잘 기억하게 하려고 다시 한 번 그렸습니다. 어린 왕자가 이 지구에 모습을 나타내고, 그리고 또 모습을 감춘 곳이 바로 이 곳입니다. 만약 여러분이 언젠가 아프리카의 사막을 여행하는 일이 있을 때, 바로 여기구나 하고 알 수 있도록 이 풍경을 잘 봐 주십시오.

이 그림은 나에게 있어서
가장 아름답고

가장 슬픈 풍경입니다. 앞에서 보여 드렸던 풍경과 똑같은 풍경이지만, 여러분에게 더 잘 기억하게 하려고 다시 한 번 그렸습니다. 어린 왕자가 이 지구에 모습을 나타내고, 그리고 또 모습을 감춘 곳이 바로 이 곳입니다. 만약 여러분이 언젠가 아프리카의 사막을 여행하는 일이 있을 때, 바로 여기구나 하고 알 수 있도록 이 풍경을 잘 봐 주십시오.

이 그림은
나에게 있어서
가장 아름답고

가장 슬픈 풍경입니다. 앞에서 보여 드렸던 풍경과 똑같은 풍경이지만, 여러분에게 더 잘 기억하게 하려고 다시 한 번 그렸습니다. 어린 왕자가 이 지구에 모습을 나타내고, 그리고 또 모습을 감춘 곳이 바로 이 곳입니다. 만약 여러분이 언젠가 아프리카의 사막을 여행하는 일이 있을 때, 바로 여기구나 하고 알 수 있도록 이 풍경을 잘 봐 주십시오.

이
그림은 나에게 있어서
가장 아름답고

가장 슬픈 풍경입니다. 앞에서 보여 드렸던 풍경과 똑같은 풍경이지만, 여러분에게 더 잘 기억하게 하려고 다시 한 번 그렸습니다. 어린 왕자가 이 지구에 모습을 나타내고, 그리고 또 모습을 감춘 곳이 바로 이 곳입니다. 만약 여러분이 언젠가 아프리카의 사막을 여행하는 일이 있을 때, 바로 여기구나 하고 알 수 있도록 이 풍경을 잘 봐 주십시오.

이 그림은 나에게 있어서
가장 아름답고

가장 슬픈 풍경입니다. 앞에서 보여 드렸던 풍경과 똑같은 풍경이지만, 여러분에게 더 잘 기억하게 하려고 다시 한 번 그렸습니다. 어린 왕자가 이 지구에 모습을 나타내고, 그리고 또 모습을 감춘 곳이 바로 이 곳입니다. 만약 여러분이 언젠가 아프리카의 사막을 여행하는 일이 있을 때, 바로 여기구나 하고 알 수 있도록 이 풍경을 잘 봐 주십시오.

이 그림은 나에게 있어서 (가장 아름답고)

가장 슬픈 풍경입니다. 앞에서 보여 드렸던 풍경과 똑같은 풍경이지만, 여러분에게 더 잘 기억하게 하려고 다시 한 번 그렸습니다. 어린 왕자가 이 지구에 모습을 나타내고, 그리고 또 모습을 감춘 곳이 바로 이 곳입니다. 만약 여러분이 언젠가 아프리카의 사막을 여행하는 일이 있을 때, 바로 여기구나 하고 알 수 있도록 이 풍경을 잘 봐 주십시오.

Design by Hideaki Ohtani

이 그림은 나에게 있어서 가장 아름답고

가장 슬픈 풍경입니다. '앞에서 보여드렸던 풍경과 똑같은 풍경이지만, 여러분에게 더 잘 기억하게 하려고 다시 한 번 그렸습니다. 어린 왕자가 이 지구에 모습을 나타내고, 그리고 또 모습을 감춘 곳이 바로 이 곳입니다. 만약 여러분이 언젠가 아프리카의 사막을 여행하는 일이 있을 때, 바로 여기구나 하고 알 수 있도록 이 풍경을 잘 봐 주십시오.

이 그림은 나에게 있어서 가장 아름답고

가장 슬픈 풍경입니다. '앞에서 보여드렸던 풍경과 똑같은 풍경이지만, 여러분에게 더 잘 기억하게 하려고 다시 한 번 그렸습니다. 어린 왕자가 이 지구에 모습을 나타내고, 그리고 또 모습을 감춘 곳이 바로 이 곳입니다. 만약 여러분이 언젠가 아프리카의 사막을 여행하는 일이 있을 때, 바로 여기구나 하고 알 수 있도록 이 풍경을 잘 봐 주십시오.

이 그림은 나에게 있어서 가장 아름답고

가장 슬픈 풍경입니다. '앞에서 보여드렸던 풍경과 똑같은 풍경이지만, 여러분에게 더 잘 기억하게 하려고 다시 한 번 그렸습니다. 어린 왕자가 이 지구에 모습을 나타내고, 그리고 또 모습을 감춘 곳이 바로 이 곳입니다. 만약 여러분이 언젠가 아프리카의 사막을 여행하는 일이 있을 때, 바로 여기구나 하고 알 수 있도록 이 풍경을 잘 봐 주십시오.

「이 그림은 나에게 있어서 가장 아름답고」

가장 슬픈 풍경입니다. '앞에서 보여드렸던 풍경과 똑같은 풍경이지만, 여러분에게 더 잘 기억하게 하려고 다시 한 번 그렸습니다. 어린 왕자가 이 지구에 모습을 나타내고, 그리고 또 모습을 감춘 곳이 바로 이 곳입니다. 만약 여러분이 언젠가 아프리카의 사막을 여행하는 일이 있을 때, 바로 여기구나 하고 알 수 있도록 이 풍경을 잘 봐 주십시오.

이 그림은 나에게 있어서 가장 아름답고

가장 슬픈 풍경입니다. '앞에서 보여드렸던 풍경과 똑같은 풍경이지만, 여러분에게 더 잘 기억하게 하려고 다시 한 번 그렸습니다. 어린 왕자가 이 지구에 모습을 나타내고, 그리고 또 모습을 감춘 곳이 바로 이 곳입니다. 만약 여러분이 언젠가 아프리카의 사막을 여행하는 일이 있을 때, 바로 여기구나 하고 알 수 있도록 이 풍경을 잘 봐 주십시오.

이 그림은 나에게 있어서 가장 아름답고

가장 슬픈 풍경입니다. '앞에서 보여드렸던 풍경과 똑같은 풍경이지만, 여러분에게 더 잘 기억하게 하려고 다시 한 번 그렸습니다. 어린 왕자가 이 지구에 모습을 나타내고, 그리고 또 모습을 감춘 곳이 바로 이 곳입니다. 만약 여러분이 언젠가 아프리카의 사막을 여행하는 일이 있을 때, 바로 여기구나 하고 알 수 있도록 이 풍경을 잘 봐 주십시오.

레이아웃 아이디어
책 > 제목(명조체 세로쓰기)

Design by Hideaki Ohtani

이 그림은 나에게 있어서
가장 아름답고

가장 슬픈 풍경입니다. 앞에서 보여 드렸던 풍경과 똑같은 풍경이지만, 여러분에게 더 잘 기억하게 하려고 다시 한 번 그렸습니다. 어린 왕자가 이 지구에 모습을 나타내고, 그리고 또 모습을 감춘 곳이 바로 이 곳입니다. 만약 여러분이 언젠가 아프리카의 사막을 여행하는 일이 있을 때, 바로 여기구나 하고 알 수 있도록 이 풍경을 잘 봐 주십시오.

가장 아름답고
이 그림은 나에게 있어서

가장 슬픈 풍경입니다. 앞에서 보여 드렸던 풍경과 똑같은 풍경이지만, 여러분에게 더 잘 기억하게 하려고 다시 한 번 그렸습니다. 어린 왕자가 이 지구에 모습을 나타내고, 그리고 또 모습을 감춘 곳이 바로 이 곳입니다. 만약 여러분이 언젠가 아프리카의 사막을 여행하는 일이 있을 때, 바로 여기구나 하고 알 수 있도록 이 풍경을 잘 봐 주십시오.

이 그림은 나 에 게 있어서
가장 아름답고

가장 슬픈 풍경입니다. 앞에서 보여 드렸던 풍경과 똑같은 풍경이지만, 여러분에게 더 잘 기억하게 하려고 다시 한 번 그렸습니다. 어린 왕자가 이 지구에 모습을 나타내고, 그리고 또 모습을 감춘 곳이 바로 이 곳입니다. 만약 여러분이 언젠가 아프리카의 사막을 여행하는 일이 있을 때, 바로 여기구나 하고 알 수 있도록 이 풍경을 잘 봐 주십시오.

이 그림은
나에게 있어서
가장 아름답고

가장 슬 픈 풍경입 니다. 앞에 서 보여 드 렸던 풍경과 똑같은 풍경이지만, 여러분에게 더 잘 기억하게 하려고 다시 한 번 그렸습니다. 어린 왕자가 이 지구에 모습을 나타내고, 그리고 또 모습을 감춘 곳이 바로 이 곳입니다. 만약 여러분이 언젠가 아프리카의 사막을 여행하는 일이 있을 때, 바로 여기구나 하고 알 수 있도록 이 풍경을 잘 봐 주십시오.

이 그림은 나에게 있어서
가장 아름답고

가장 슬픈 풍경입니다. 앞에서 보여 드렸던 풍경과 똑같은 풍경이지만, 여러분에게 더 잘 기억하게 하려고 다시 한 번 그렸습니다. 어린 왕자가 이 지구에 모습을 나타내고, 그리고 또 모습을 감춘 곳이 바로 이 곳입니다. 만약 여러분이 언젠가 아프리카의 사막을 여행하는 일이 있을 때, 바로 여기구나 하고 알 수 있도록 이 풍경을 잘 봐 주십시오.

이 그림은 나에게 있어서
가장 아름답고

가장 슬픈 풍경입니다. 앞에서 보여 드렸던 풍경과 똑같은 풍경이지만, 여러분에게 더 잘 기억하게 하려고 다시 한 번 그렸습니다. 어린 왕자가 이 지구에 모습을 나타내고, 그리고 또 모습을 감춘 곳이 바로 이 곳입니다. 만약 여러분이 언젠가 아프리카의 사막을 여행하는 일이 있을 때, 바로 여기구나 하고 알 수 있도록 이 풍경을 잘 봐 주십시오.

Design by Hideaki Ohtani

이 그림은 나에게 있어서 가장 아름답고

가장 슬픈 풍경입니다. 앞에서 보여 드렸던 풍경과 똑같은 풍경이지만, 여러분에게 더 잘 기억하게 하려고 다시 한번 그렸습니다. 어린 왕자가 이 지구에 모습을 나타내고, 그리고 또 모습을 감춘 곳이 바로 이 곳입니다. 만약 여러분이 언젠가 아프리카의 사막을 여행하는 일이 있을 때, 바로 여기구나 하고 알 수 있도록 이 풍경을 잘 봐 주십시오.

이 그림은 나에게 있어서 가장 아름답고

가장 슬픈 풍경입니다. 앞에서 보여 드렸던 풍경과 똑같은 풍경이지만, 여러분에게 더 잘 기억하게 하려고 다시 한번 그렸습니다. 어린 왕자가 이 지구에 모습을 나타내고, 그리고 또 모습을 감춘 곳이 바로 이 곳입니다. 만약 여러분이 언젠가 아프리카의 사막을 여행하는 일이 있을 때, 바로 여기구나 하고 알 수 있도록 이 풍경을 잘 봐 주십시오.

이 그림은 나에게 있어서 가장 아름답고

가장 슬픈 풍경입니다. 앞에서 보여 드렸던 풍경과 똑같은 풍경이지만, 여러분에게 더 잘 기억하게 하려고 다시 한번 그렸습니다. 어린 왕자가 이 지구에 모습을 나타내고, 그리고 또 모습을 감춘 곳이 바로 이 곳입니다. 만약 여러분이 언젠가 아프리카의 사막을 여행하는 일이 있을 때, 바로 여기구나 하고 알 수 있도록 이 풍경을 잘 봐 주십시오.

이 그림은 나에게 있어서 가장 아름답고

가장 슬픈 풍경입니다. 앞에서 보여 드렸던 풍경과 똑같은 풍경이지만, 여러분에게 더 잘 기억하게 하려고 다시 한번 그렸습니다. 어린 왕자가 이 지구에 모습을 나타내고, 그리고 또 모습을 감춘 곳이 바로 이 곳입니다. 만약 여러분이 언젠가 아프리카의 사막을 여행하는 일이 있을 때, 바로 여기구나 하고 알 수 있도록 이 풍경을 잘 봐 주십시오.

이 그림은 나에게 있어서 가장 아름답고

가장 슬픈 풍경입니다. 앞에서 보여 드렸던 풍경과 똑같은 풍경이지만, 여러분에게 더 잘 기억하게 하려고 다시 한번 그렸습니다. 어린 왕자가 이 지구에 모습을 나타내고, 그리고 또 모습을 감춘 곳이 바로 이 곳입니다. 만약 여러분이 언젠가 아프리카의 사막을 여행하는 일이 있을 때, 바로 여기구나 하고 알 수 있도록 이 풍경을 잘 봐 주십시오.

이 그림은 나에게 있어서 가장 아름답고

가장 슬픈 풍경입니다. 앞에서 보여 드렸던 풍경과 똑같은 풍경이지만, 여러분에게 더 잘 기억하게 하려고 다시 한번 그렸습니다. 어린 왕자가 이 지구에 모습을 나타내고, 그리고 또 모습을 감춘 곳이 바로 이 곳입니다. 만약 여러분이 언젠가 아프리카의 사막을 여행하는 일이 있을 때, 바로 여기구나 하고 알 수 있도록 이 풍경을 잘 봐 주십시오.

레이아웃 아이디어
책 > 본문(고딕체 가로쓰기)

Design by Hideaki Ohtani

이 그림은 나에게 있어서 가장 아름답고 가장 슬픈 풍경입니다. 앞에서 보여 드렸던 풍경과 똑같은 풍경이지만, 여러분에게 더 잘 기억하게 하려고 다시 한 번 그렸습니다. 어린 왕자가 이 지구에 모습을 나타내고, 그리고 또 모습을 감춘 곳이 바로 이 곳입니다. 만약 여러분이 언젠가 아프리카의 사막을 여행하는 일이 있을 때, 바로 여기구나 하고 알 수 있도록 이 풍경을 잘 봐 주십시오. 그리고 만약 이 곳을 지나게 된다면 제발 서둘러 지나치지 말고 잠시 그 별이 여러분의 바로 머리 위에 올 때를 기다려 주십시오. 그 때 금빛 머리칼을 가진 한 아이가 여러분 곁에 와서 웃는다면, 무엇을 물어도 잠자코 있는다면, 여러분은 '아 이 아이구나.'하고 알게 될 것입니다. 그러면 곧 나에게 알려 주십시오. 이렇게 슬픔에 잠겨 있는 나를 내버려 두지 말고 빨리 편지 해 주십시오. 어린 왕자가 돌아왔다고…….

이 그림은 나에게 있어서 가장 아름답고 가장 슬픈 풍경입니다. 앞에서 보여 드렸던 풍경과 똑같은 풍경이지만, 여러분에게 더 잘 기억하게 하려고 다시 한 번 그렸습니다. 어린 왕자가 이 지구에 모습을 나타내고, 그리고 또 모습을 감춘 곳이 바로 이 곳입니다. 만약 여러분이 언젠가 아프리카의 사막을 여행하는 일이 있을 때, 바로 여기구나 하고 알 수 있도록 이 풍경을 잘 봐 주십시오. 그리고 만약 이 곳을 지나게 된다면 제발 서둘러 지나치지 말고 잠시 그 별이 여러분의 바로 머리 위에 올 때를 기다려 주십시오. 그 때 금빛 머리칼을 가진 한 아이가 여러분 곁에 와서 웃는다면, 무엇을 물어도 잠자코 있는다면, 여러분은 '아 이 아이구나.'하고 알게 될 것입니다. 그러면 곧 나에게 알려 주십시오. 이렇게 슬픔에 잠겨 있는 나를 내버려 두지 말고 빨리 편지 해 주십시오. 어린 왕자가 돌아왔다고…….

이 그림은 나에게 있어서 가장 아름답고 가장 슬픈 풍경입니다. 앞에서 보여 드렸던 풍경과 똑같은 풍경이지만, 여러분에게 더 잘 기억하게 하려고 다시 한 번 그렸습니다. 어린 왕자가 이 지구에 모습을 나타내고, 그리고 또 모습을 감춘 곳이 바로 이 곳입니다. 만약 여러분이 언젠가 아프리카의 사막을 여행하는 일이 있을 때, 바로 여기구나 하고 알 수 있도록 이 풍경을 잘 봐 주십시오. 그리고 만약 이 곳을 지나게 된다면 제발 서둘러 지나치지 말고 잠시 그 별이 여러분의 바로 머리 위에 올 때를 기다려 주십시오. 그 때 금빛 머리칼을 가진 한 아이가 여러분 곁에 와서 웃는다면, 무엇을 물어도 잠자코 있는다면, 여러분은 '아 이 아이구나.'하고 알게 될 것입니다. 그러면 곧 나에게 알려 주십시오. 이렇게 슬픔에 잠겨 있는 나를 내버려 두지 말고 빨리 편지 해 주십시오. 어린 왕자

이 그림은 나에게 있어서 가장 아름답고 가장 슬픈 풍경입니다. 앞에서 보여 드렸던 풍경과 똑같은 풍경이지만, 여러분에게 더 잘 기억하게 하려고 다시 한 번 그렸습니다. 어린 왕자가 이 지구에 모습을 나타내고, 그리고 또 모습을 감춘 곳이 바로 이 곳입니다. 만약 여러분이 언젠가 아프리카의 사막을 여행하는 일이 있을 때, 바로 여기구나 하고 알 수 있도록 이 풍경을 잘 봐 주십시오. 그리고 만약 이 곳을 지나게 된다면 제발 서둘러 지나치지 말고 잠시 그 별이 여러분의 바로 머리 위에 올 때를 기다려 주십시오. 그 때 금빛 머리칼을 가진 한 아이가 여러분 곁에 와서 웃는다면, 무엇을 물어도 잠자코 있는다면, 여러분은 '아 이 아이구나.'하고 알게

Design by Hideaki Ohtani

이 그림은 나에게 있어서 가장 아름답고 가장 슬픈 풍경입니다. 앞에서 보여 드렸던 풍경과 똑같은 풍경이지만, 여러분에게 더 잘 기억하게 하려고 다시 한 번 그렸습니다. 어린 왕자가 이 지구에 모습을 나타내고, 그리고 또 모습을 감춘 곳이 바로 이 곳입니다. 만약 여러분이 언젠가 아프리카의 사막을 여행하는 일이 있을 때, 바로 여기구나 하고 알 수 있도록 이 풍경을 잘 봐 주십시오. 그리고 만약 이 곳을 지나게 된다면 제발 서둘러 지나치지 말고 잠시 그 별이 여러분의 바로 머리 위에 올 때를 기다려 주십시오. 그 때 금빛 머리칼을 가진 한 아이가 여러분 곁에 와서 웃는다면, 무엇을 물어도 잠자코 있는다면, 여러분은 '아 이 아이구나.'하고 알게 될 것입니다. 그러면 곧 나에게 알려 주십시오. 이렇게 슬픔에 잠겨 있는 나를 내버려 두지 말고 빨리 편지 해 주십시오. 어린 왕자가 돌아왔다고……

이 그림은 나에게 있어서 가장 아름답고 가장 슬픈 풍경입니다. 앞에서 보여 드렸던 풍경과 똑같은 풍경이지만, 여러분에게 더 잘 기억하게 하려고 다시 한 번 그렸습니다. 어린 왕자가 이 지구에 모습을 나타내고, 그리고 또 모습을 감춘 곳이 바로 이 곳입니다. 만약 여러분이 언젠가 아프리카의 사막을 여행하는 일이 있을 때, 바로 여기구나 하고 알 수 있도록 이 풍경을 잘 봐 주십시오. 그리고 만약 이 곳을 지나게 된다면 제발 서둘러 지나치지 말고 잠시 그 별이 여러분의 바로 머리 위에 올 때를 기다려 주십시오. 그 때 금빛 머리칼을 가진 한 아이가 여러분 곁에 와서 웃는다면, 무엇을 물어도 잠자코 있는다면, 여러분은 '아 이 아이구나.'하고 알게 될 것입니다. 그러면 곧 나에게 알려 주십시오. 이렇게 슬픔에 잠겨 있는 나를 내버려 두지 말고 빨리 편지 해 주십시오. 어린 왕자가 돌아

이 그림은 나에게 있어서 가장 아름답고 가장 슬픈 풍경입니다. 앞에서 보여 드렸던 풍경과 똑같은 풍경이지만, 여러분에게 더 잘 기억하게 하려고 다시 한 번 그렸습니다. 어린 왕자가 이 지구에 모습을 나타내고, 그리고 또 모습을 감춘 곳이 바로 이 곳입니다. 만약 여러분이 언젠가 아프리카의 사막을 여행하는 일이 있을 때, 바로 여기구나 하고 알 수 있도록 이 풍경을 잘 봐 주십시오. 그리고 만약 이 곳을 지나게 된다면 제발 서둘러 지나치지 말고 잠시 그 별이 여러분의 바로 머리 위에 올 때를 기다려 주십시오. 그 때 금빛 머리칼을 가진 한 아이가 여러분 곁에 와서 웃는다면, 무엇을 물어도 잠자코 있는다면, 여러분은 '아 이 아이구나.'하고 알게 될 것입니다. 그러면 곧 나에게 알려

이 그림은 나에게 있어서 가장 아름답고 가장 슬픈 풍경입니다. 앞에서 보여 드렸던 풍경과 똑같은 풍경이지만, 여러분에게 더 잘 기억하게 하려고 다시 한 번 그렸습니다. 어린 왕자가 이 지구에 모습을 나타내고, 그리고 또 모습을 감춘 곳이 바로 이 곳입니다. 만약 여러분이 언젠가 아프리카의 사막을 여행하는 일이 있을 때, 바로 여기구나 하고 알 수 있도록 이 풍경을 잘 봐 주십시오. 그리고 만약 이 곳을 지나게 된다면 제발 서둘러 지나치지 말고 잠시 그 별이 여러분의 바로 머리 위에 올 때를 기다려 주십시오. 그 때 금빛 머리칼을 가진 한 아이가 여러분 곁에 와서 웃는다면,

Design by Hideaki Ohtani

이 그림은 나에게 있어서 가장 아름답고 가장 슬픈 풍경입니다. 앞에서 보여 드렸던 풍경과 똑같은 풍경이지만, 여러분에게 더 잘 기억하게 하려고 다시 한 번 그렸습니다. 어린 왕자가 이 지구에 모습을 나타내고, 그리고 또 모습을 감춘 곳이 바로 이 곳입니다. 만약 여러분이 언젠가 아프리카의 사막을 여행하는 일이 있을 때, 바로 여기구나 하고 알 수 있도록 이 풍경을 잘 봐 주십시오. 그리고 만약 이 곳을 지나게 된다면 제발 서둘러 지나치지 말고 잠시 그 별이 여러분의 바로 머리 위에 올 때를 기다려 주십시오. 그 때 금빛 머리칼을 가진 한 아이가 여러분 곁에 와서 웃는다면, 무엇을 물어도 잠자코 있는다면, 여러분은 '아 이 아이구나.'하고 알게 될 것입니다. 그러면 곧 나에게 알려 주십시오. 이렇게 슬픔에 잠겨 있는 나를 내버려 두지 말고 빨리 편지 해 주십시오. 어린 왕자가 돌아왔다고…….

이 그림은 나에게 있어서 가장 아름답고 가장 슬픈 풍경입니다. 앞에서 보여 드렸던 풍경과 똑같은 풍경이지만, 여러분에게 더 잘 기억하게 하려고 다시 한 번 그렸습니다. 어린 왕자가 이 지구에 모습을 나타내고, 그리고 또 모습을 감춘 곳이 바로 이 곳입니다. 만약 여러분이 언젠가 아프리카의 사막을 여행하는 일이 있을 때, 바로 여기구나 하고 알 수 있도록 이 풍경을 잘 봐 주십시오. 그리고 만약 이 곳을 지나게 된다면 제발 서둘러 지나치지 말고 잠시 그 별이 여러분의 바로 머리 위에 올 때를 기다려 주십시오. 그 때 금빛 머리칼을 가진 한 아이가 여러분 곁에 와서 웃는다면, 무엇을 물어도 잠자코 있는다면, 여러분은 '아 이 아이구나.'하고 알게 될 것입니다. 그러면 곧 나에게 알려 주십시오. 이렇게 슬픔에 잠겨 있는 나를 내버려 두지 말고 빨리 편지 해 주십시오. 어린 왕자가 돌아왔다고…….

이 그림은 나에게 있어서 가장 아름답고 가장 슬픈 풍경입니다. 앞에서 보여 드렸던 풍경과 똑같은 풍경이지만, 여러분에게 더 잘 기억하게 하려고 다시 한 번 그렸습니다. 어린 왕자가 이 지구에 모습을 나타내고, 그리고 또 모습을 감춘 곳이 바로 이 곳입니다. 만약 여러분이 언젠가 아프리카의 사막을 여행하는 일이 있을 때, 바로 여기구나 하고 알 수 있도록 이 풍경을 잘 봐 주십시오. 그리고 만약 이 곳을 지나게 된다면 제발 서둘러 지나치지 말고 잠시 그 별이 여러분의 바로 머리 위에 올 때를 기다려 주십시오. 그 때 금빛 머리칼을 가진 한 아이가 여러분 곁에 와서 웃는다면, 무엇을 물어도 잠자코 있는다면, 여러분은 '아 이 아이구나.'하고 알게 될 것입니다. 그러

이 그림은 나에게 있어서 가장 아름답고 가장 슬픈 풍경입니다. 앞에서 보여 드렸던 풍경과 똑같은 풍경이지만, 여러분에게 더 잘 기억하게 하려고 다시 한 번 그렸습니다. 어린 왕자가 이 지구에 모습을 나타내고, 그리고 또 모습을 감춘 곳이 바로 이 곳입니다. 만약 여러분이 언젠가 아프리카의 사막을 여행하는 일이 있을 때, 바로 여기구나 하고 알 수 있도록 이 풍경을 잘 봐 주십시오. 그리고 만약 이 곳을 지나게 된다면 제발 서둘러 지나치지 말고 잠시 그 별이 여러분의 바로 머리 위에 올 때를 기다려 주십시오. 그 때 금빛 머리칼을 가진

Design by Hideaki Ohtani

이 그림은 나에게 있어서 가장 아름답고 가장 슬픈 풍경입니다. 앞에서 보여 드렸던 풍경과 똑같은 풍경이지만, 여러분에게 더 잘 기억하게 하려고 다시 한 번 그렸습니다. 어린 왕자가 이 지구에 모습을 나타내고, 그리고 또 모습을 감춘 곳이 바로 이 곳입니다. 만약 여러분이 언젠가 아프리카의 사막을 여행하는 일이 있을 때, 바로 여기구나 하고 알 수 있도록 이 풍경을 잘 봐 주십시오. 그리고 만약 이 곳을 지나게 된다면 제발 서둘러 지나치지 말고 잠시 그 별이 여러분의 바로 머리 위에 올 때를 기다려 주십시오. 그 때 금빛 머리칼을 가진 한 아이가 여러분 곁에 와서 웃는다면, 무엇을 물어도 잠자코 있는다면, 여러분은 '아 이 아이구나.'하고 알게 될 것입니다. 그러면 곧 나에게 알려 주십시오. 이렇게 슬픔에 잠겨 있는 나를 내버려 두지 말고 빨리 편지 해 주십시오. 어린 왕자가 돌아왔다고…….

이 그림은 나에게 있어서 가장 아름답고 가장 슬픈 풍경입니다. 앞에서 보여 드렸던 풍경과 똑같은 풍경이지만, 여러분에게 더 잘 기억하게 하려고 다시 한 번 그렸습니다. 어린 왕자가 이 지구에 모습을 나타내고, 그리고 또 모습을 감춘 곳이 바로 이 곳입니다. 만약 여러분이 언젠가 아프리카의 사막을 여행하는 일이 있을 때, 바로 여기구나 하고 알 수 있도록 이 풍경을 잘 봐 주십시오. 그리고 만약 이 곳을 지나게 된다면 제발 서둘러 지나치지 말고 잠시 그 별이 여러분의 바로 머리 위에 올 때를 기다려 주십시오. 그 때 금빛 머리칼을 가진 한 아이가 여러분 곁에 와서 웃는다면, 무엇을 물어도 잠자코 있는다면, 여러분은 '아 이 아이구나.'하고 알게 될 것입니다. 그러면 곧 나에게 알려 주십시오. 이렇게 슬픔에 잠겨 있는 나를 내버려 두지

이 그림은 나에게 있어서 가장 아름답고 가장 슬픈 풍경입니다. 앞에서 보여 드렸던 풍경과 똑같은 풍경이지만, 여러분에게 더 잘 기억하게 하려고 다시 한 번 그렸습니다. 어린 왕자가 이 지구에 모습을 나타내고, 그리고 또 모습을 감춘 곳이 바로 이 곳입니다. 만약 여러분이 언젠가 아프리카의 사막을 여행하는 일이 있을 때, 바로 여기구나 하고 알 수 있도록 이 풍경을 잘 봐 주십시오. 그리고 만약 이 곳을 지나게 된다면 제발 서둘러 지나치지 말고 잠시 그 별이 여러분의 바로 머리 위에 올 때를 기다려 주십시오. 그 때 금빛 머리칼을 가진 한 아이가 여러분 곁에 와서 웃는다면, 무엇을 물어도 잠자코 있는다면, 여러분은 '아 이 아이구

이 그림은 나에게 있어서 가장 아름답고 가장 슬픈 풍경입니다. 앞에서 보여 드렸던 풍경과 똑같은 풍경이지만, 여러분에게 더 잘 기억하게 하려고 다시 한 번 그렸습니다. 어린 왕자가 이 지구에 모습을 나타내고, 그리고 또 모습을 감춘 곳이 바로 이 곳입니다. 만약 여러분이 언젠가 아프리카의 사막을 여행하는 일이 있을 때, 바로 여기구나 하고 알 수 있도록 이 풍경을 잘 봐 주십시오. 그리고 만약 이 곳을 지나게 된다면 제발 서둘러 지나치지 말고 잠시 그 별이 여러분의 바로 머리 위에 올 때를 기다려 주십시오. 그 때 금빛 머리칼을

레이아웃 아이디어
책 > 본문(고딕체 세로쓰기)

Design by Hideaki Ohtani

이 그림은 나에게 있어서 가장 아름답고 가장 슬픈 풍경입니다. 앞에서 보여 드렸던 풍경과 똑같은 풍경이지만, 여러분에게 더 잘 기억하게 하려고 다시 한 번 그렸습니다. 어린 왕자가 이 지구에 모습을 나타내고, 그리고 또 모습을 감춘 곳이 바로 이 곳입니다. 만약 여러분이 언젠가 아프리카의 사막을 여행하는 일이 있을 때, 바로 여기구나 하고 알 수 있도록 이 풍경을 잘 봐 주십시오. 그리고 만약 이 곳을 지나게 된다면 제발 서둘러 지나치지 말고 잠시 그 별이 여러분의 바로 머리 위에 올 때를 기다려 주십시오. 그 때 금빛 머리 칼을 가진 한 아이가 여러분 곁에 와서 웃는다면, 무엇을 물어도 잠자코 있는다면, 여러분은 아이 아이구나. 하고 알게 될 것입니다. 그러면 곧 나에게 알려 주십시오. 이렇게 슬픔에 잠겨 있는 나를 내버려 두지 말고 빨리 편지 해 주십시오. 어린 왕자가 돌아왔다고……

가장 중요한 것은 마음으로 보아야 해.

사막이 아름다운 것은 어딘가에 우물을 숨기고 있기 때문이야.

이 그림은 나에게 있어서 가장 아름답고 가장 슬픈 풍경입니다. 앞에서 보여 드렸던 풍경과 똑같은 풍경이지만, 여러분에게 더 잘 기억하게 하려고 다시 한 번 그렸습니다. 어린 왕자가 이 지구에 모습을 나타내고, 그리고 또 모습을 감춘 곳이 바로 이 곳입니다. 만약 여러분이 언젠가 아프리카의 사막을 여행하는 일이 있을 때, 바로 여기구나 하고 알 수 있도록 이 풍경을 잘 봐 주십시오. 그리고 만약 이 곳을 지나게 된다면 제발 서둘러 지나치지 말고 잠시 그 별이 여러분의 바로 머리 위에 올 때를 기다려 주십시오. 그 때 금빛 머리 칼을 가진 한 아이가 여러분 곁에 와서 웃는다면, 무엇을 물어도 잠자코 있는다면, 여러분은 아이 아이구나. 하고 알게 될 것입니다. 그러면 곧 나에게 알려 주십시오. 이렇게 슬픔에 잠겨 있는 나를 내버려 두지 말고 빨리 편지 해 주십시오. 어린 왕자가 돌아왔다고……

가장 중요한 것은 마음으로 보아야 해.

사막이 아름다운 것은 어딘가에 우물을 숨기고 있기 때문이야.

이 그림은 나에게 있어서 가장 아름답고 가장 슬픈 풍경입니다. 앞에서 보여 드렸던 풍경과 똑같은 풍경이지만, 여러분에게 더 잘 기억하게 하려고 다시 한 번 그렸습니다. 어린 왕자가 이 지구에 모습을 나타내고, 그리고 또 모습을 감춘 곳이 바로 이 곳입니다. 만약 여러분이 언젠가 아프리카의 사막을 여행하는 일이 있을 때, 바로 여기구나 하고 알 수 있도록 이 풍경을 잘 봐 주십시오. 그리고 만약 이 곳을 지나게 된다면 제발 서둘러 지나치지 말고 잠시 그 별이 여러분의 바로 머리 위에 올 때를 기다려 주십시오. 그 때 금빛 머리 칼을 가진 한 아이가 여러분 곁에

Design by Hideaki Ohtani

이 그림은 나에게 있어서 가장 아름답고 가장 슬픈 풍경입니다. 앞에서 보여 드렸던 풍경과 똑같은 풍경이지만, 여러분에게 더 잘 기억하게 하려고 다시 한 번 그렸습니다. 어린 왕자가 이 구에 모습을 나타내고, 그리고 또 모습을 감춘 곳이 바로 이 곳입니다. 만약 여러분이 언젠가 아프리카의 사막을 여행하는 일이 있을 때, 바로 여기구나 하고 알 수 있도록 이 풍경을 잘 봐 주십시오. 그리고 만약 이 곳을 지나게 된다면 제발 서둘러 지나치지 말고 잠시 그 별이 여러분의 바로 머리 위에 올 때를 기다려 주십시오. 그 때 금빛 머리칼을 가진 한 아이가 여러분 곁에 와서 웃는다면, 무엇을 물어도 잠자코 있는다면, 여러분은 아이 아이구나. 하고 알게 될 것입니다. 그러면 곧 나에게 알려 주십시오. 이렇게 슬픔에 잠겨 있는 나를 내버려 두지 말고 빨리 편지 해 주십시오. 어린 왕자가 돌아왔다고……

이 그림은 나에게 있어서 가장 아름답고 가장 슬픈 풍경입니다. 앞에서 보여 드렸던 풍경과 똑같은 풍경이지만, 여러분에게 더 잘 기억하게 하려고 다시 한 번 그렸습니다. 어린 왕자가 이 구에 모습을 나타내고, 그리고 또 모습을 감춘 곳이 바로 이 곳입니다. 만약 여러분이 언젠가 아프리카의 사막을 여행하는 일이 있을 때, 바로 여기구나 하고 알 수 있도록 이 풍경을 잘 봐 주십시오. 그리고 만약 이 곳을 지나게 된다면 제발 서둘러 지나치지 말고 잠시 그 별이 여러분의 바로 머리 위에 올 때를 기다려 주십시오. 그 때 금빛 머리칼을 가진 한 아이가 여러분 곁에 와서 웃는다면, 무엇을 물어도 잠자코 있는다면, 여러분은 아이 아이구나. 하고 알게 될 것입니다.

이 그림은 나에게 있어서 가장 아름답고 가장 슬픈 풍경입니다. 앞에서 보여 드렸던 풍경과 똑같은 풍경이지만, 여러분에게 더 잘 기억하게 하려고 다시 한 번 그렸습니다. 어린 왕자가 이 구에 모습을 나타내고, 그리고 또 모습을 감춘 곳이 바로 이 곳입니다. 만약 여러분이 언젠가 아프리카의 사막을 여행하는 일이 있을 때, 바로 여기구나 하고 알 수 있도록 이 풍경을 잘 봐 주십시오. 그리고 만약 이 곳을 지나게 된다면 제발 서둘러 지나치지 말고 잠시 그 별이 여러분의 바로 머리 위에 올 때를 기다려 주십시오.

이 그림은 나에게 있어서 가장 아름답고 가장 슬픈 풍경입니다. 앞에서 보여 드렸던 풍경과 똑같은 풍경이지만, 여러분에게 더 잘 기억하게 하려고 다시 한 번 그렸습니다. 어린 왕자가 이 구에 모습을 나타내고, 그리고 또 모습을 감춘 곳이 바로 이 곳입니다. 만약 여러분이 언젠가 아프리카의 사막을 여행하는 일이 있을 때, 바로 여기구나 하고 알 수 있도록 이 풍경을 잘 봐 주십시오. 그리고 만약 이 곳을 지나게 된다면 제발 서둘러 지나치지 말고 잠시 그 별이 여러분의 바로 머리 위에 올 때를 기다려 주십시오. 그 때 금빛 머리칼을 가진 한 아이가 여러분 곁에 와서 웃는다면, 무엇을 물어도 잠자코 있는다면, 여러분은 아이 아이구나. 하

Design by Hideaki Ohtani

이 그림은 나에게 있어서 가장 아름답고 가장 슬픈 풍경입니다. 앞에서 보여 드렸던 풍경과 똑같은 풍경이지만, 여러분에게 더 잘 기억하게 하려고 다시 한 번 그렸습니다. 어린 왕자가 이 지구에 모습을 나타내고, 그리고 또 모습을 감춘 곳이 바로 이 곳입니다. 만약 여러분이 언젠가 아프리카의 사막을 여행하는 일이 있을 때, 바로 여기구나 하고 알 수 있도록 이 풍경을 잘 봐 주십시오. 그리고 만약 이 곳을 지나게 된다면 제발 서둘러 지나치지 말고 잠시 그 별이 여러분의 바로 머리 위에 올 때를 기다려 주십시오. 그 때 금빛 머리칼을 가진 한 아이가 여러분의 곁에 와서 웃는다면, 무엇을 물어도 잠자코 있는다면, 그것이 아이 아이구나. 하고 알게 될 것입니다. 그러면 곧 나에게 알려 주십시오. 이렇게 슬픔에 잠겨 있는 나를 내버려 두지 말고 빨리 편지해 주십시오. 어린 왕자가 돌아왔다고…….

가장 중요한 것은 마음으로 보아야 해. 사막이 아름다운 것은 어딘가에 우물을 숨기고 있기 때문

Design by Hideaki Ohtani

이 그림은 나에게 있어서 가장 아름답고 가장 슬픈 풍경입니다. 앞에서 보여 드렸던 풍경과 똑같은 풍경이지만, 여러분에게 더 잘 기억하게 하려고 다시 한 번 그렸습니다. 어린 왕자가 이 구에 모습을 나타내고, 그리고 또 모습을 감춘 곳이 바로 이 곳입니다. 만약 여러분이 언젠가 아프리카의 사막을 여행하는 일이 있을 때, 바로 여기구나 하고 알 수 있도록 이 풍경을 잘 봐 주십시오. 그리고 만약 이 곳을 지나게 된다면 제발 서둘러 지나치지 말고 잠시 그 별이 여러분의 바로 머리 위에 올 때를 기다려 주십시오. 그 때 금빛 머리칼을 가진 한 아이가 여러분 곁에 와서 웃는다면, 무엇을 물어도 잠자코 있는다면, 여러분은 아이 아이구나, 하고 알게 될 것입니다. 그러면 곧 나에게 알려 주십시오. 이

이 그림은 나에게 있어서 가장 아름답고 가장 슬픈 풍경입니다. 앞에서 보여 드렸던 풍경과 똑같은 풍경이지만, 여러분에게 더 잘 기억하게 하려고 다시 한 번 그렸습니다. 어린 왕자가 이 구에 모습을 나타내고, 그리고 또 모습을 감춘 곳이 바로 이 곳입니다. 만약 여러분이 언젠가 아프리카의 사막을 여행하는 일이 있을 때, 바로 여기구나 하고 알 수 있도록 이 풍경을 잘 봐 주십시오. 그리고 만약 이 곳을 지나게 된다면 제발 서둘러 지나치지 말고 잠시 그 별이 여러분의 바로 머리 위에 올 때를 기다려 주십시오. 그 때 금빛 머리칼을 가진 한 아이가 여러분 곁에 와서 웃는다면, 무엇을 물어도 잠자코 있는다면, 여러분은 아이 아이구나, 하고 알게 될 것입니다. 그러면 곧 나에게 알려 주십시오. 이렇게 슬픔에 잠겨 있는 나를 내버려 두지 말고 빨리 편지 해 주십시오. 어린 왕자가 돌아왔다고……

이 그림은 나에게 있어서 가장 아름답고 가장 슬픈 풍경입니다. 앞에서 보여 드렸던 풍경과 똑같은 풍경이지만, 여러분에게 더 잘 기억하게 하려고 다시 한 번 그렸습니다. 어린 왕자가 이 구에 모습을 나타내고, 그리고 또 모습을 감춘 곳이 바로 이 곳입니다. 만약 여러분이 언젠가 아프리카의 사막을 여행하는 일이 있을 때, 바로 여기구나 하고 알 수 있도록 이 풍경을 잘 봐 주십시오. 그리고 만약 이 곳을 지나게 된다면 제발 서둘러 지나치지 말고 잠시 그 별이 여러분의 바로 머리 위에 올 때를 기다려 주십

이 그림은 나에게 있어서 가장 아름답고 가장 슬픈 풍경입니다. 앞에서 보여 드렸던 풍경과 똑같은 풍경이지만, 여러분에게 더 잘 기억하게 하려고 다시 한 번 그렸습니다. 어린 왕자가 이 구에 모습을 나타내고, 그리고 또 모습을 감춘 곳이 바로 이 곳입니다. 만약 여러분이 언젠가 아프리카의 사막을 여행하는 일이 있을 때, 바로 여기구나 하고 알 수 있도록 이 풍경을 잘 봐 주십시오. 그리고 만약 이 곳을 지나게 된다면 제발 서둘러 지나치지 말고 잠시 그 별이 여러분의 바로 머리 위에 올 때를 기다려 주십시오. 그 때 금빛 머리칼을 가진 한 아이가 여러분 곁에 와서 웃는다면, 무엇을 물어도 잠자코 있

레이아웃 아이디어
책 > 본문(고딕체/그레타산스 M)

Design by Hideaki Ohtani

이 그림은 나에게 있어서 가장 아름답고 가장 슬픈 풍경입니다.
앞에서 보여 드렸던 풍경과 똑같은 풍경이지만,
여러분에게 더 잘 기억하게 하려고 다시 한 번 그렸습니다.
어린 왕자가 이 지구에 모습을 나타내고, 그리고 또 모습을 감춘 곳이 바로 이 곳입니다.
만약 여러분이 언젠가 아프리카의 사막을 여행하는 일이 있을 때,
바로 여기구나 하고 알 수 있도록 이 풍경을 잘 봐 주십시오.
그리고 만약 이 곳을 지나게 된다면 제발 서둘러 지나치지 말고
잠시 그 별이 여러분의 바로 머리 위에 올 때를 기다려 주십시오.

이 그림은 나에게 있어서 가장 아름답고 가장 슬픈 풍경입니다.
앞에서 보여 드렸던 풍경과 똑같은 풍경이지만,
여러분에게 더 잘 기억하게 하려고 다시 한 번 그렸습니다.
어린 왕자가 이 지구에 모습을 나타내고, 그리고 또 모습을 감춘 곳이 바로 이 곳입니다.
만약 여러분이 언젠가 아프리카의 사막을 여행하는 일이 있을 때,
바로 여기구나 하고 알 수 있도록 이 풍경을 잘 봐 주십시오.
그리고 만약 이 곳을 지나게 된다면 제발 서둘러 지나치지 말고
잠시 그 별이 여러분의 바로 머리 위에 올 때를 기다려 주십시오.

이 그림은 나에게 있어서 가장 아름답고 가장 슬픈 풍경입니다.
앞에서 보여 드렸던 풍경과 똑같은 풍경이지만,
여러분에게 더 잘 기억하게 하려고 다시 한 번 그렸습니다.
어린 왕자가 이 지구에 모습을 나타내고, 그리고 또 모습을 감춘 곳이 바로 이 곳입니다.
만약 여러분이 언젠가 아프리카의 사막을 여행하는 일이 있을 때,
바로 여기구나 하고 알 수 있도록 이 풍경을 잘 봐 주십시오.
그리고 만약 이 곳을 지나게 된다면 제발 서둘러 지나치지 말고
잠시 그 별이 여러분의 바로 머리 위에 올 때를 기다려 주십시오.

Design by Hideaki Ohtani

이 그림은 나에게 있어서 가장 아름답고 가장 슬픈 풍경입니다. 앞에서 보여 드렸던 풍경과 똑같은 풍경이지만, 여러분에게 더 잘 기억하게 하려고 다시 한번 그렸습니다. 어린 왕자가 이 지구에 모습을 나타내고, 그리고 또 모습을 감춘 곳이 바로 이 곳입니다. 만약 여러분이 언젠가 아프리카의 사막을 여행하는 일이 있을 때, 바로 여기구나 하고 알 수 있도록 이 풍경을 잘 봐 주십시오. 그리고 만약 이 곳을 지나게 된다면 제발 서둘러 지나치지 말고

이 그림은 나에게 있어서 가장 아름답고 가장 슬픈 풍경입니다. 앞에서 보여 드렸던 풍경과 똑같은 풍경이지만, 여러분에게 더 잘 기억하게 하려고 다시 한번 그렸습니다. 어린 왕자가 이 지구에 모습을 나타내고, 그리고 또 모습을 감춘 곳이 바로 이 곳입니다. 만약 여러분이 언젠가 아프리카의 사막을 여행하는 일이 있을 때, 바로 여기구나 하고 알 수 있도록 이 풍경을 잘 봐 주십시오. 그리고 만약 이 곳을 지나게 된다면 제발 서둘러 지나치지 말고

이 그림은 나에게 있어서 가장 아름답고 가장 슬픈 풍경입니다. 앞에서 보여 드렸던 풍경과 똑같은 풍경이지만, 여러분에게 더 잘 기억하게 하려고 다시 한번 그렸습니다. 어린 왕자가 이 지구에 모습을 나타내고, 그리고 또 모습을 감춘 곳이 바로 이 곳입니다. 만약 여러분이 언젠가 아프리카의 사막을 여행하는 일이 있을 때, 바로 여기구나 하고 알 수 있도록 이 풍경을 잘 봐 주십시오. 그리고 만약 이 곳을 지나게 된다면 제발 서둘러 지나치지 말고 잠시 그 별이 여러분의 바로 머리 위에 올 때를 기다려 주십시오. 그 때 금빛 머리칼을 가진 한 아이가 여

97

레이아웃 아이디어
책 > 본문(명조체)

Design by Hideaki Ohtani

이 그림은 나에게 있어서 가장 아름답고 가장 슬픈 풍경입니다.
앞에서 보여 드렸던 풍경과 똑같은 풍경이지만,
여러분에게 더 잘 기억하게 하려고 다시 한 번 그렸습니다.
어린 왕자가 이 지구에 모습을 나타내고, 그리고 또 모습을 감춘 곳이 바로 이 곳입니다.
만약 여러분이 언젠가 아프리카의 사막을 여행하는 일이 있을 때,
바로 여기구나 하고 알 수 있도록 이 풍경을 잘 봐 주십시오.
그리고 만약 이 곳을 지나게 된다면 제발 서둘러 지나치지 말고
잠시 그 별이 여러분의 바로 머리 위에 올 때를 기다려 주십시오.

이 그림은 나에게 있어서 가장 아름답고 가장 슬픈 풍경입니다.
앞에서 보여 드렸던 풍경과 똑같은 풍경이지만,
여러분에게 더 잘 기억하게 하려고 다시 한 번 그렸습니다.
어린 왕자가 이 지구에 모습을 나타내고, 그리고 또 모습을 감춘 곳이 바로 이 곳입니다.
만약 여러분이 언젠가 아프리카의 사막을 여행하는 일이 있을 때,
바로 여기구나 하고 알 수 있도록 이 풍경을 잘 봐 주십시오.
그리고 만약 이 곳을 지나게 된다면 제발 서둘러 지나치지 말고
잠시 그 별이 여러분의 바로 머리 위에 올 때를 기다려 주십시오.

이 그림은 나에게 있어서 가장 아름답고 가장 슬픈 풍경입니다.
앞에서 보여 드렸던 풍경과 똑같은 풍경이지만,
여러분에게 더 잘 기억하게 하려고 다시 한 번 그렸습니다.
어린 왕자가 이 지구에 모습을 나타내고, 그리고 또 모습을 감춘 곳이 바로 이 곳입니다.
만약 여러분이 언젠가 아프리카의 사막을 여행하는 일이 있을 때,
바로 여기구나 하고 알 수 있도록 이 풍경을 잘 봐 주십시오.
그리고 만약 이 곳을 지나게 된다면 제발 서둘러 지나치지 말고
잠시 그 별이 여러분의 바로 머리 위에 올 때를 기다려 주십시오.

Design by Hideaki Ohtani

이 그림은 나에게 있어서 가장 아름답고 가장 슬픈 풍경입니다. 앞에서 보여 드렸던 풍경과 똑같은 풍경이지만, 여러분에게 더 잘 기억하게 하려고 다시 한 번 그렸습니다. 어린 왕자가 이 지구에 모습을 나타내고, 그리고 또 모습을 감춘 곳이 바로 이 곳입니다. 만약 여러분이 언젠가 아프리카의 사막을 여행하는 일이 있을 때, 바로 여기구나 하고 알 수 있도록 이 풍경을 잘 봐 주십시오. 그리고 만약 이 곳을 지나게 된다면 제발 서둘러 지나치지 말고

이 그림은 나에게 있어서 가장 아름답고 가장 슬픈 풍경입니다. 앞에서 보여 드렸던 풍경과 똑같은 풍경이지만, 여러분에게 더 잘 기억하게 하려고 다시 한 번 그렸습니다. 어린 왕자가 이 지구에 모습을 나타내고, 그리고 또 모습을 감춘 곳이 바로 이 곳입니다. 만약 여러분이 언젠가 아프리카의 사막을 여행하는 일이 있을 때, 바로 여기구나 하고 알 수 있도록 이 풍경을 잘 봐 주십시오. 그리고 만약 이 곳을 지나게 된다면 제발 서둘러 지나치지 말고

이 그림은 나에게 있어서 가장 아름답고 가장 슬픈 풍경입니다. 앞에서 보여 드렸던 풍경과 똑같은 풍경이지만, 여러분에게 더 잘 기억하게 하려고 다시 한 번 그렸습니다. 어린 왕자가 이 지구에 모습을 나타내고, 그리고 또 모습을 감춘 곳이 바로 이 곳입니다. 만약 여러분이 언젠가 아프리카의 사막을 여행하는 일이 있을 때, 바로 여기구나 하고 알 수 있도록 이 풍경을 잘 봐 주십시오. 그리고 만약 이 곳을 지나게 된다면 제발 서둘러 지나치지 말고 잠시 그 별이 여러분의 바로 머리 위에 올 때를 기다려 주십시오. 그 때 금빛 머리칼을 가진 한 아이가 여러분 곁에 와서 웃는 다면, 무엇을 물어도 잠

이 그림은 나에게 있어서 가장 아름답고 가장 슬픈 풍경입니다. 앞에서 보여 드렸던 풍경과 똑같은 풍경이지만, 여러분에게 더 잘 기억하게 하려고 다시 한 번 그렸습니다. 어린 왕자가 이 지구에 모습을 나타내고, 그리고 또 모습을 감춘 곳이 바로 이 곳입니다. 만약 여러분이 언젠가 아프리카의 사막을 여행하는 일이 있을 때, 바로 여기구나 하고 알 수 있도록 이 풍경을 잘 봐 주십시오. 그리고 만약 이 곳을 지나게 된다면 제발 서둘러 지나치지 말고 잠시 그 별이 여러분의 바로 머리 위에 올 때를 기다려 주십시오. 그 때 금빛 머리칼을 가진 한 아이가 여러분 곁에 와서 웃는 다면, 무엇을 물어도 잠

레이아웃 아이디어
팸플릿 > 회사 안내 : 기본 디자인(이 페이지 데이터는 다운로드할 수 있습니다)

Design by Akiko Hayashi

레이아웃 아이디어
팸플릿 > 표지

Design by Hiroshi Hara

Design by Junya Yamada

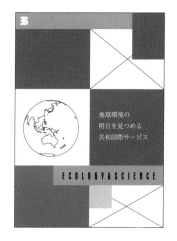

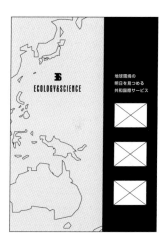

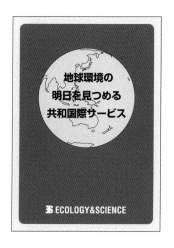

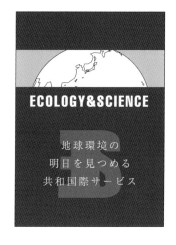

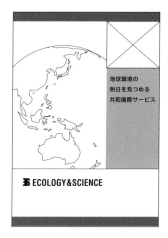

Design by Akiko Hayashi

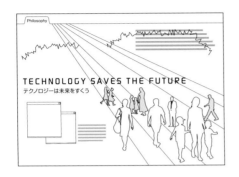
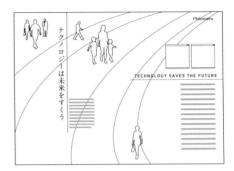

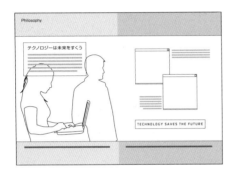
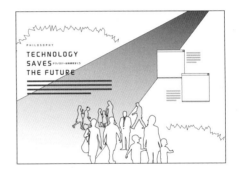

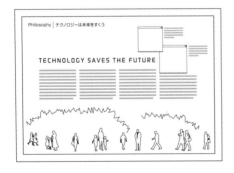
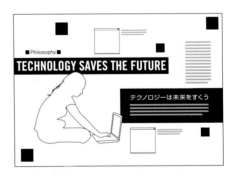

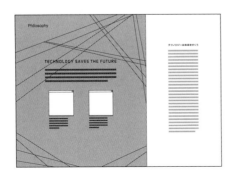

Design by Akiko Hayashi

Design by Akiko Hayashi

Design by Akiko Hayashi

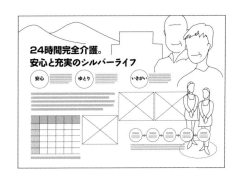
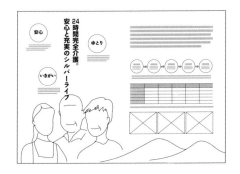
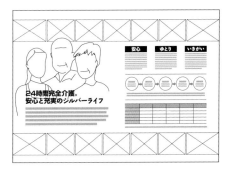
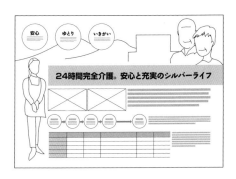

레이아웃 아이디어
팸플릿 > 회사 안내 : 건설·부동산 분야

Design by Junya Yamada

Design by Junya Yamada

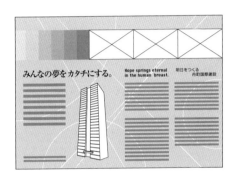

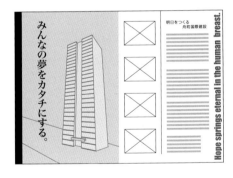

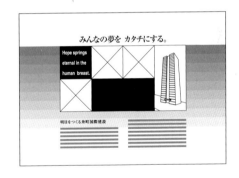

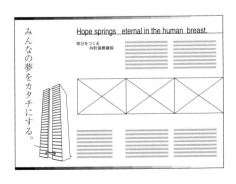

Design by Kouhei Sugie

레이아웃 아이디어
팸플릿 > 회사 안내 : 학교법인 분야

Design by Kouhei Sugie

레이아웃 아이디어
팸플릿 > 회사 안내 : 보험 · 서비스 분야

Design by Kouhei Sugie

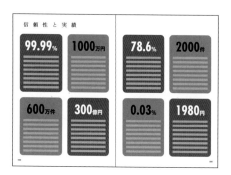

레이아웃 아이디어
팸플릿 > 회사 안내 : 요식업 분야

Design by Kouhei Sugie

레이아웃 아이디어
홍보지・회보지 > 홍보지 기본 디자인(이 페이지 데이터는 다운로드할 수 있습니다)

DOWNLOAD https://www.shoeisha.co.jp/book/download/9784798172453 Design by Akiko Hayashi

Design by Akiko Hayashi

레이아웃 아이디어
홍보지・회보지 > 학부모회 소식지(고등학교)

Design by Akiko Hayashi

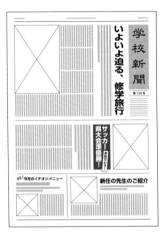

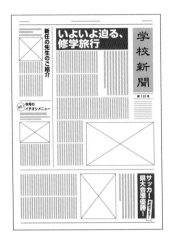

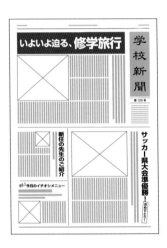

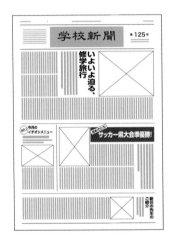

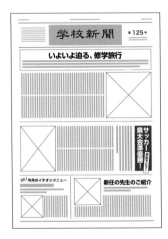

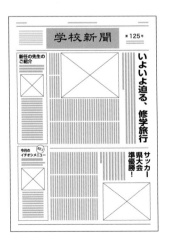

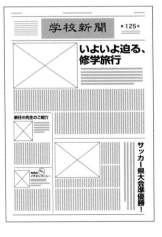

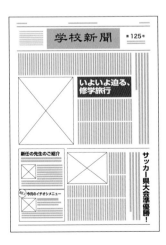

Design by Akiko Hayashi

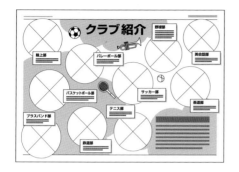

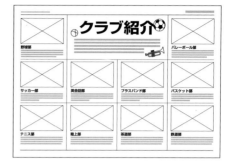

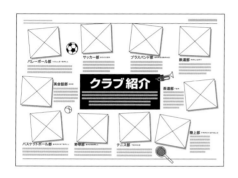

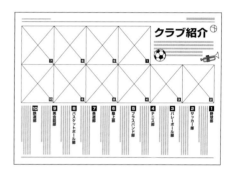

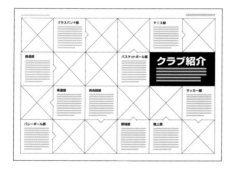

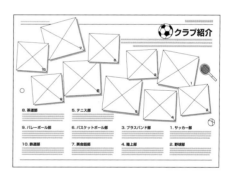

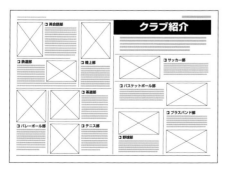

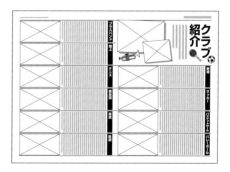

레이아웃 아이디어
홍보지 · 회보지 > 학부모회 월간 소식지(초등학교)

Design by Akiko Hayashi

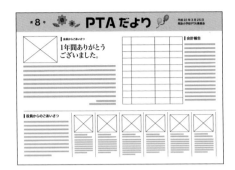

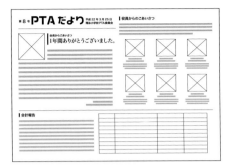

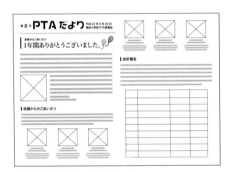

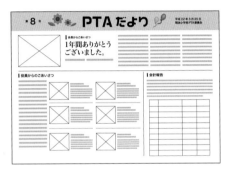

Design by Akiko Hayashi

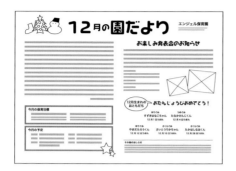

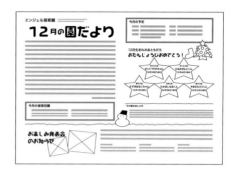

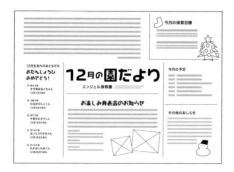

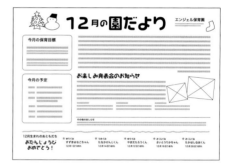

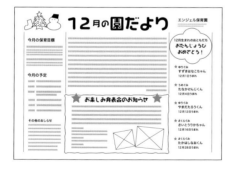

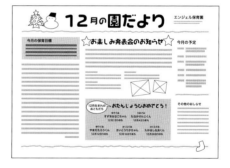

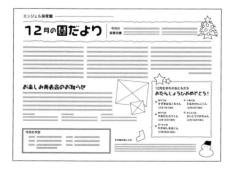

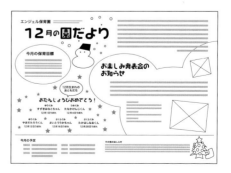

Design by Kouhei Sugie

Design by Kouhei Sugie

레이아웃 아이디어
전단지 > 기본 디자인(이 페이지 데이터는 다운로드할 수 있습니다)

DOWNLOAD https://www.shoeisha.co.jp/book/download/9784798172453

Design by Kumiko Hiramoto

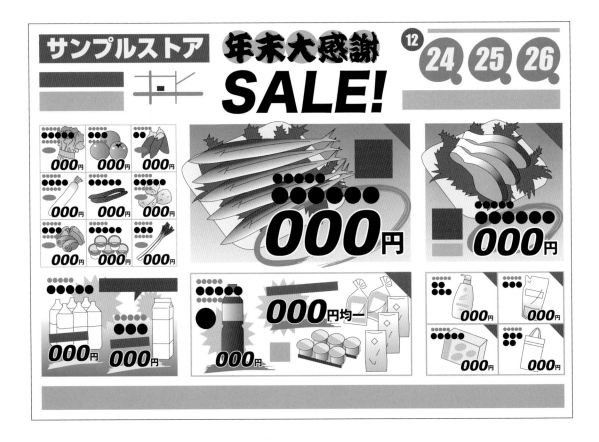

Design by Kumiko Hiramoto

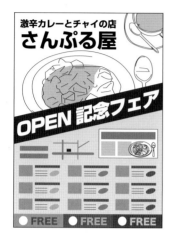

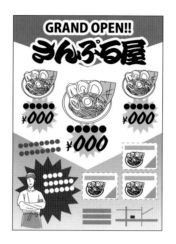

Design by Akiko Hayashi

Design by Akiko Hayashi

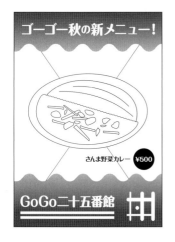

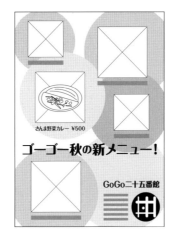

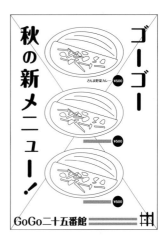

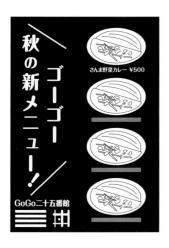

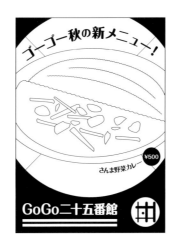

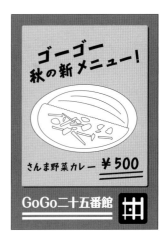

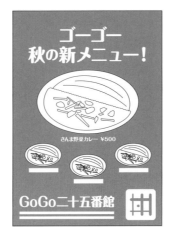

Design by Hiroshi Hara

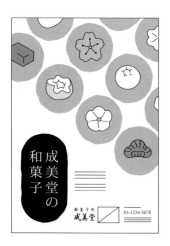

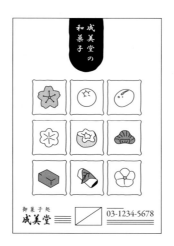

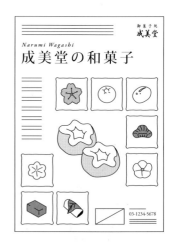

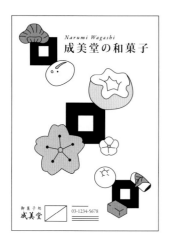

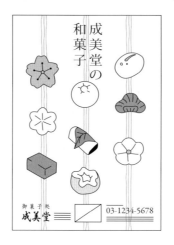

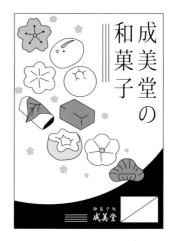

Design by Hiroshi Hara

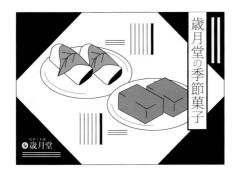

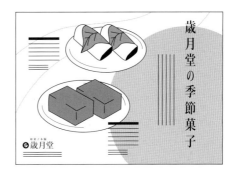

Design by Kumiko Hiramoto

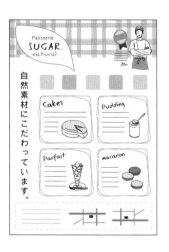

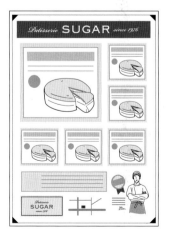

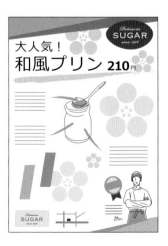

Design by Kumiko Hiramoto

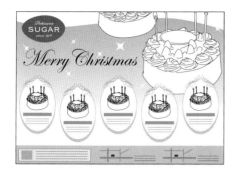

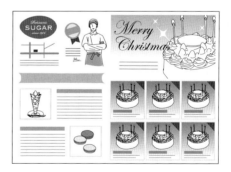

Design by Hiroshi Hara

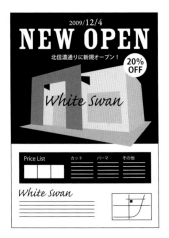

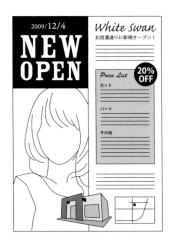

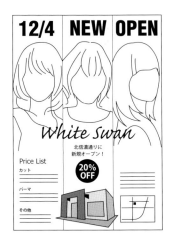

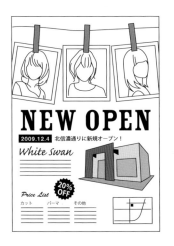

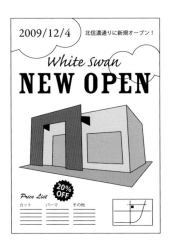

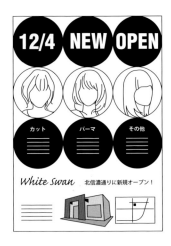

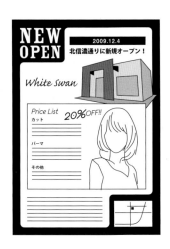

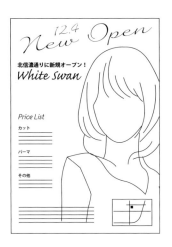

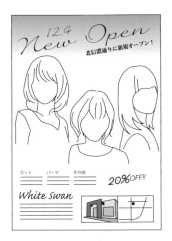

Design by Hiroshi Hara

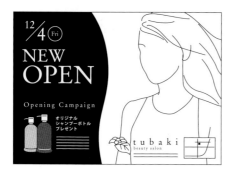
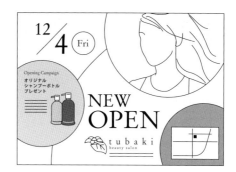
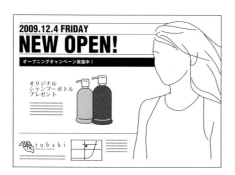
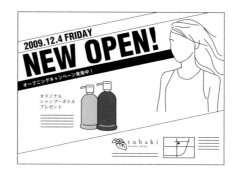

레이아웃 아이디어
전단지 > 미용실

Design by Hideaki Ohtani

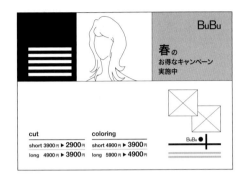

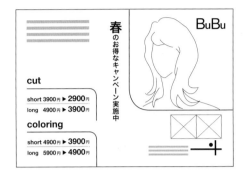

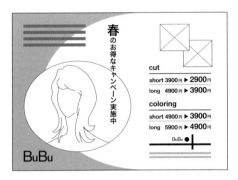

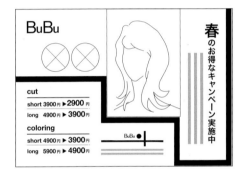

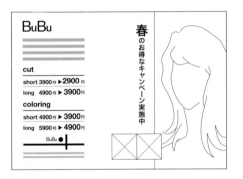

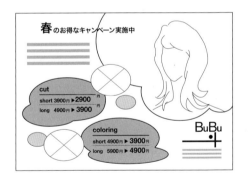

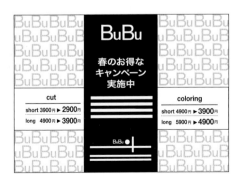

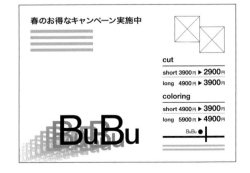

Design by Hideaki Ohtani

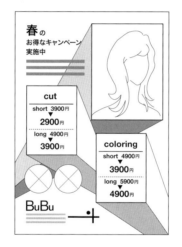
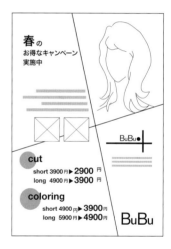
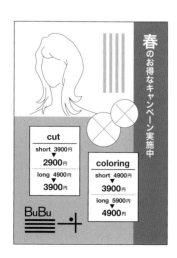
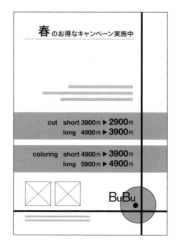
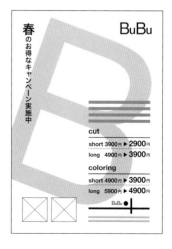

Design by Kumiko Hiramoto

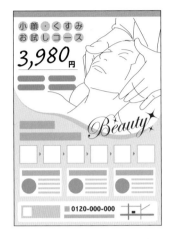

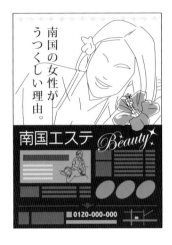

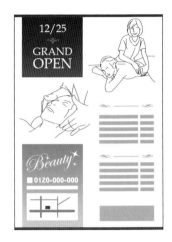

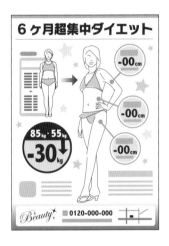

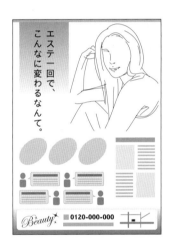

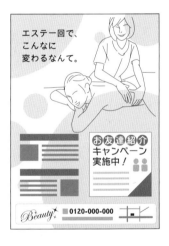

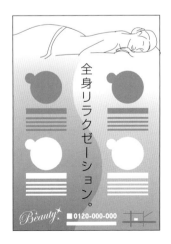

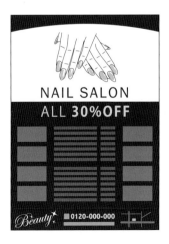

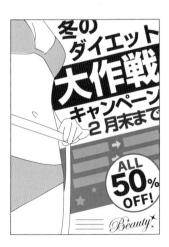

Design by Kumiko Hiramoto

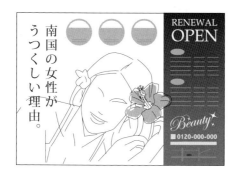

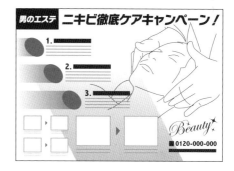

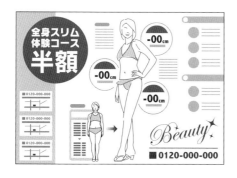

레이아웃 아이디어
전단지 > 뷰티숍

Design by Hideaki Ohtani

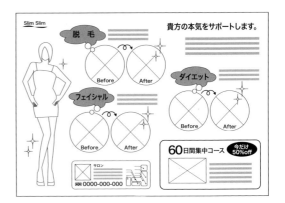

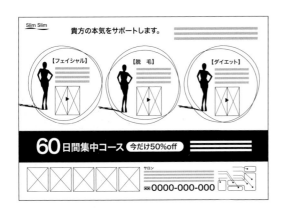

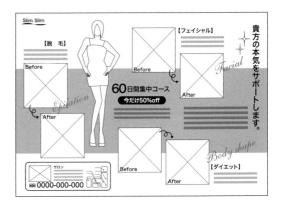

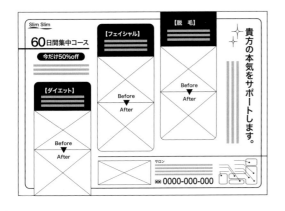

Design by Hideaki Ohtani

레이아웃 아이디어
전단지 > 피트니스 클럽

Design by Hideaki Ohtani

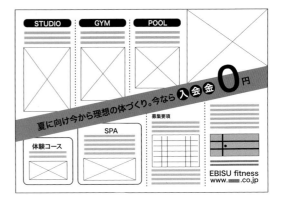

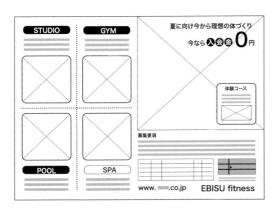

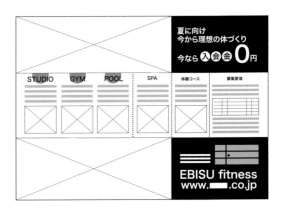

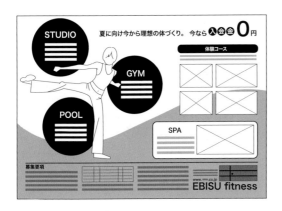

레이아웃 아이디어
전단지 > 피트니스 클럽

Design by Hideaki Ohtani

Design by Hideaki Ohtani

레이아웃 아이디어
전단지 > 인테리어

Design by Hideaki Ohtani

Design by Hideaki Ohtani

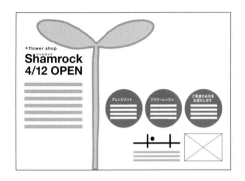

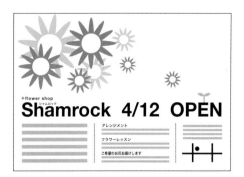

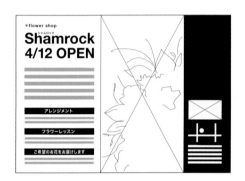

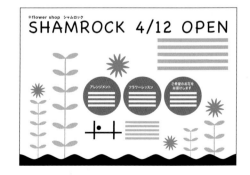

Design by Hideaki Ohtani

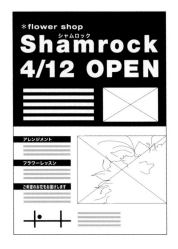

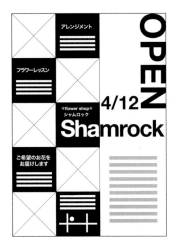

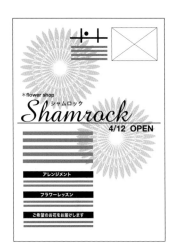

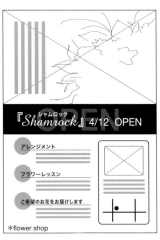

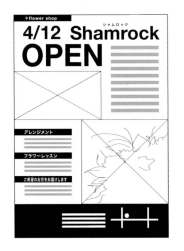

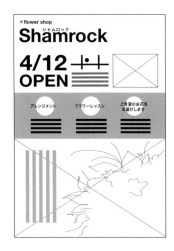

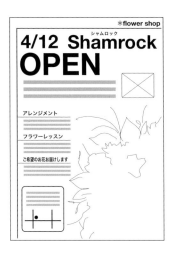

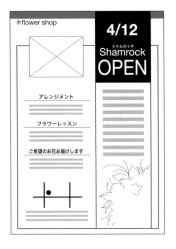

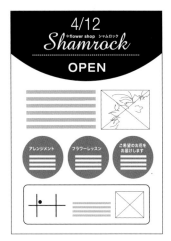

레이아웃 아이디어
전단지 > 패션 티셔츠

Design by Hideaki Ohtani

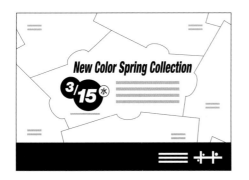

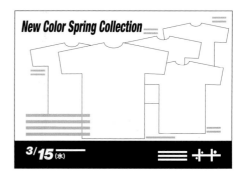

Design by Hideaki Ohtani

레이아웃 아이디어
전단지 > 시계 잡화

Design by Hideaki Ohtani

Design by Hideaki Ohtani

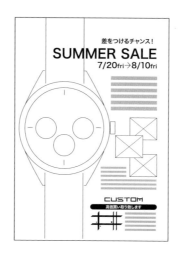

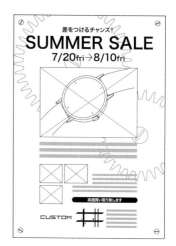

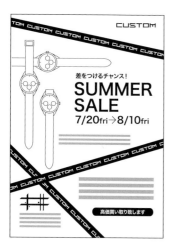

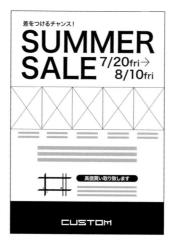

Design by Kumiko Hiramoto

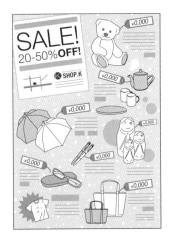

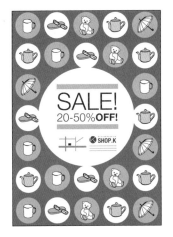

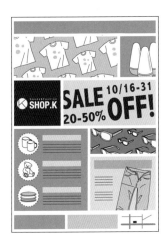

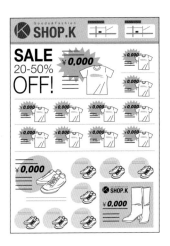

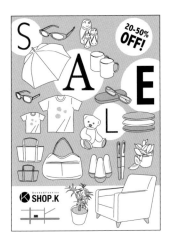

Design by Kumiko Hiramoto

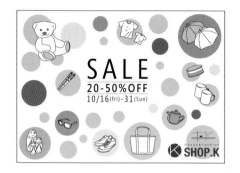

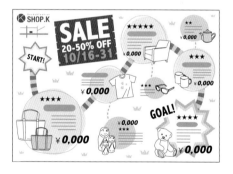

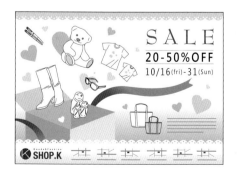

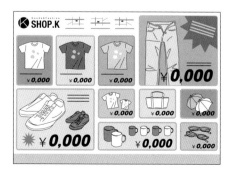

레이아웃 아이디어
전단지 > 학원

Design by Akiko Hayashi

Design by Akiko Hayashi

레이아웃 아이디어
전단지 > 부동산

Design by Hideaki Ohtani

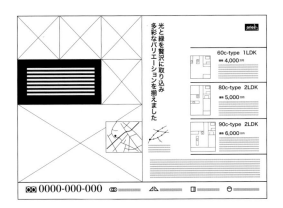

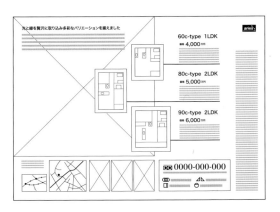

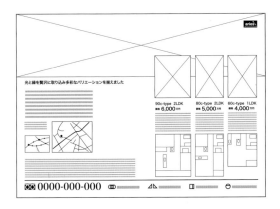

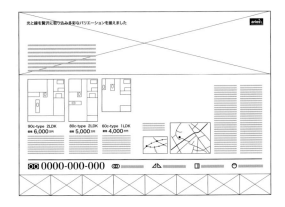

Design by Hideaki Ohtani

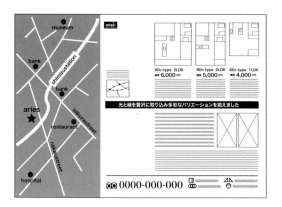

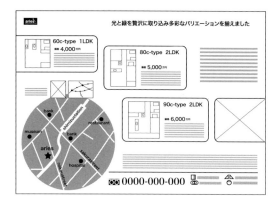

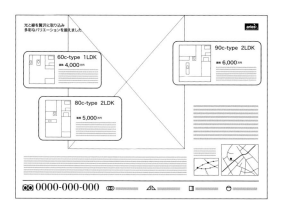

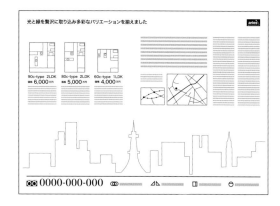

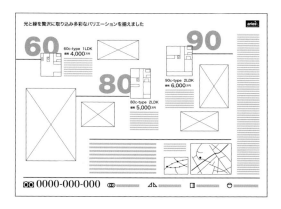

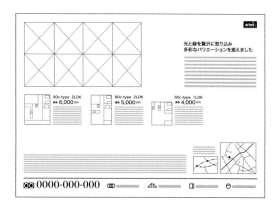

Design by Hideaki Ohtani

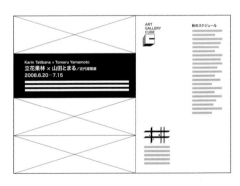

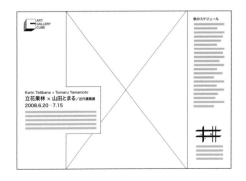

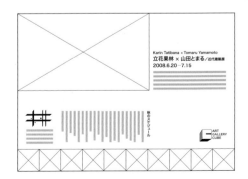

Design by Hideaki Ohtani

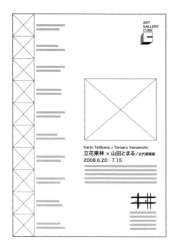

레이아웃 아이디어
포스터 · 리플릿 > 포스터 기본 디자인(이 페이지 데이터는 다운로드할 수 있습니다)

DOWNLOAD https://www.shoeisha.co.jp/book/download/9784798172453 Design by Akiko Hayashi

Design by Akiko Hayashi

레이아웃 아이디어
포스터 · 리플릿 > 영화

Design by Kumiko Hiramoto

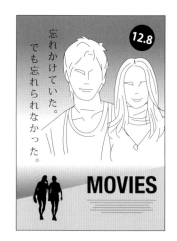
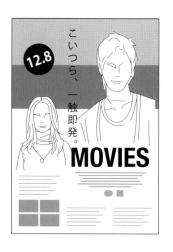
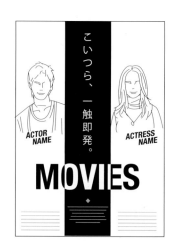

Design by Junya Yamada

Design by Hiroshi Hara

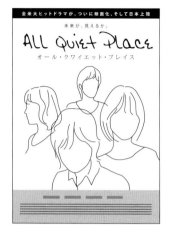

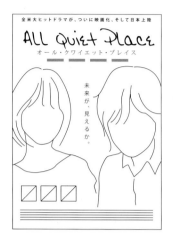

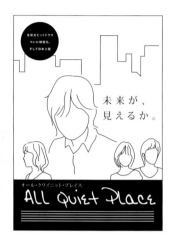

Design by Kouhei Sugie

Design by Hiroshi Hara

Design by Akiko Hayashi

레이아웃 아이디어
포스터 · 리플릿 > 공연/록 · 팝 음악

Design by Kumiko Hiramoto

Design by Junya Yamada

레이아웃 아이디어
포스터 · 리플릿 > 공연/클래식

Design by Hiroshi Hara

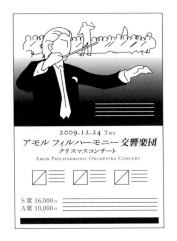
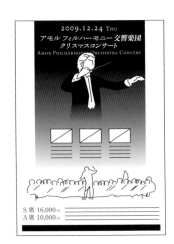
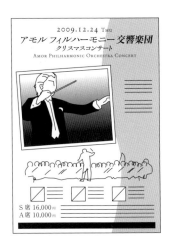
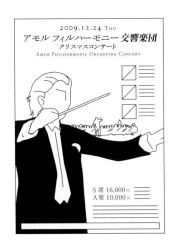
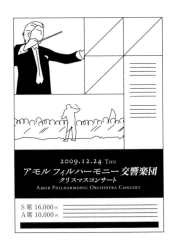
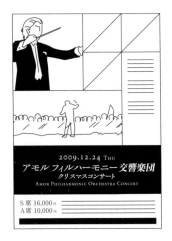
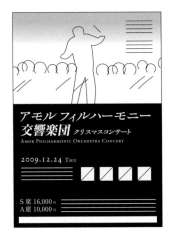
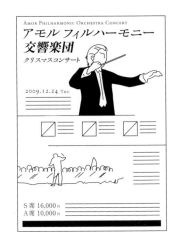

Design by Akiko Hayashi

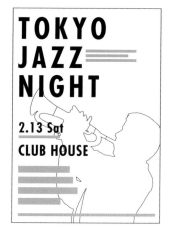
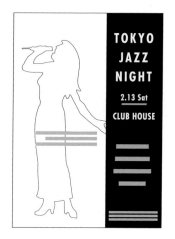
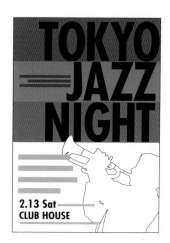
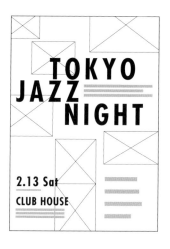

Design by Kumiko Hiramoto

Design by Kumiko Hiramoto

레이아웃 아이디어
포스터 · 리플릿 > 꽃축제

Design by Hideaki Ohtani

Design by Hideaki Ohtani

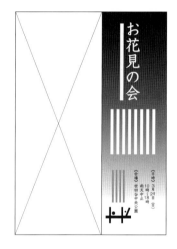

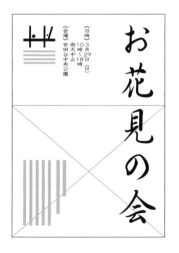

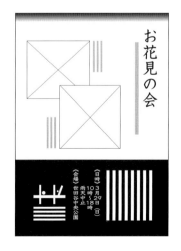

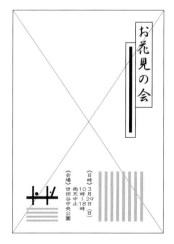

레이아웃 아이디어
포스터 · 리플릿 > 아트 이벤트

Design by Hiroshi Hara

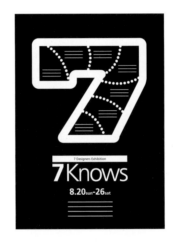

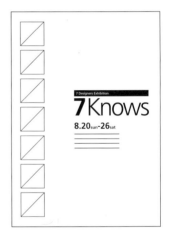

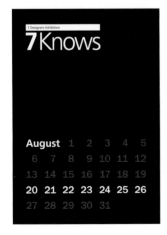

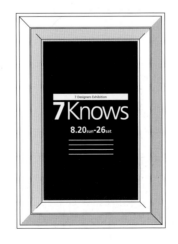

Design by Hiroshi Hara

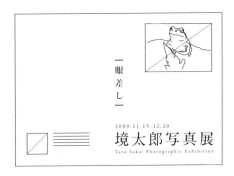

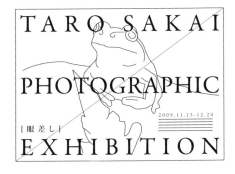

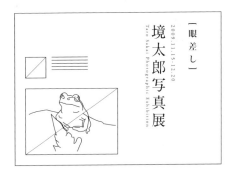

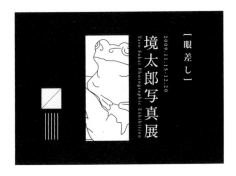

레이아웃 아이디어
포스터 · 리플릿 > 클럽 이벤트

Design by Junya Yamada

Design by Junya Yamada

레이아웃 아이디어
포스터 · 리플릿 > 픽토그램

Design by Hideaki Ohtani

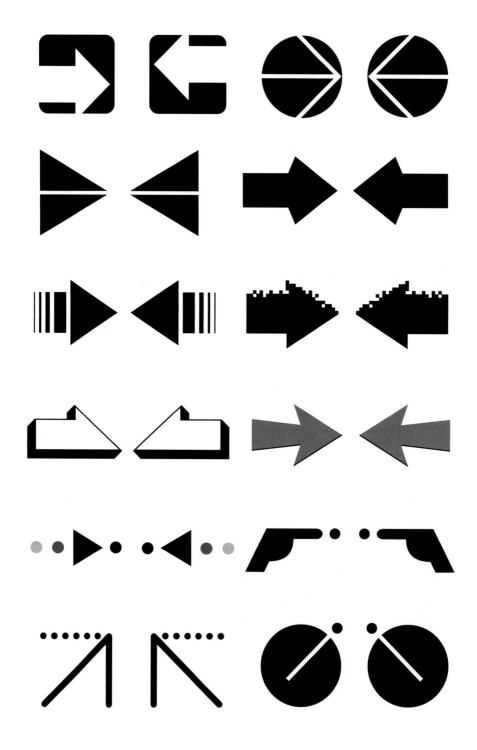

01

레이아웃 아이디어
포스터 · 리플릿 > 픽토그램

DOWNLOAD https://www.shoeisha.co.jp/book/download/9784798172453 Design by Hideaki Ohtani

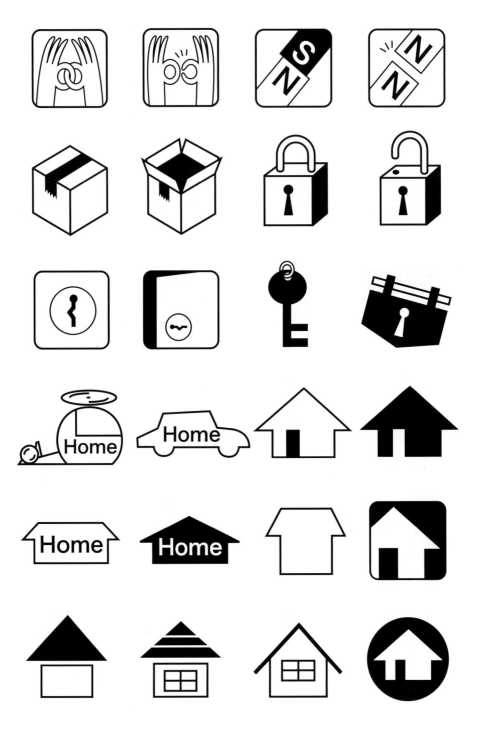

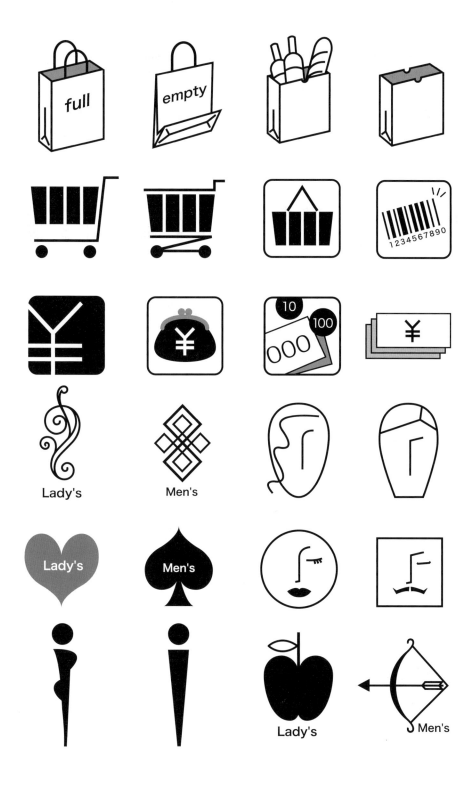

레이아웃 아이디어
포스터 · 리플릿 > 지도

Design by Hideaki Ohtani

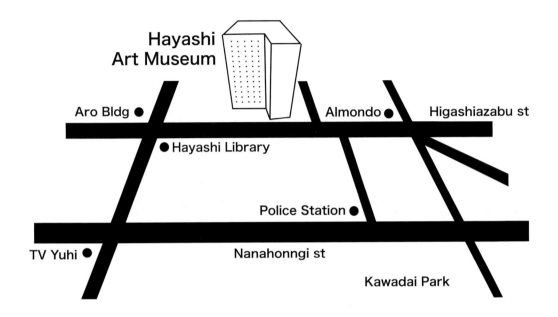

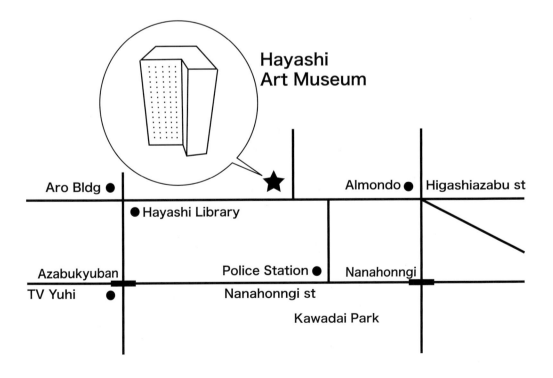

Design by Hideaki Ohtani

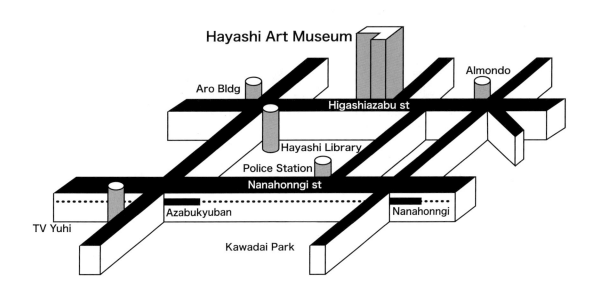

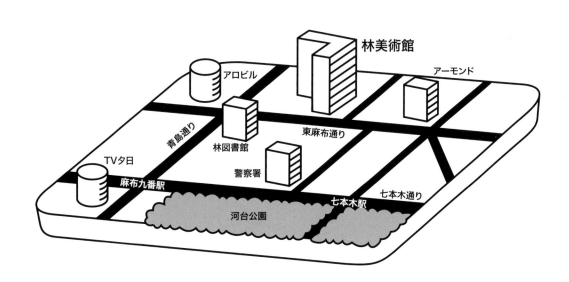

Design by Hideaki Ohtani

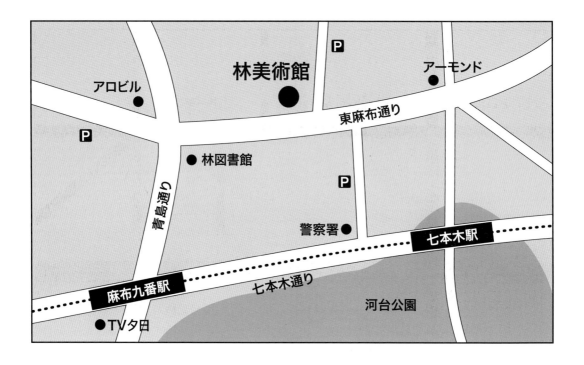

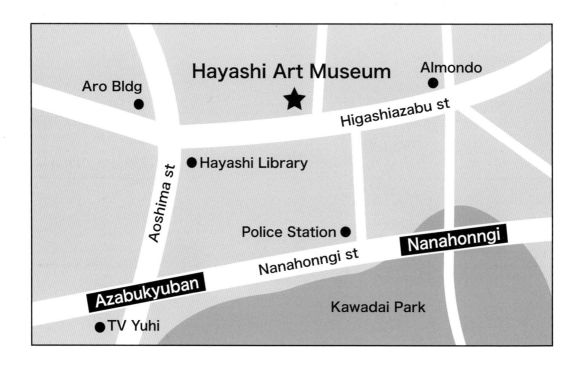

Design by Hideaki Ohtani

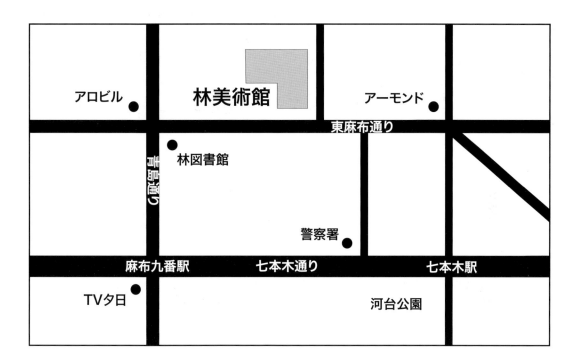

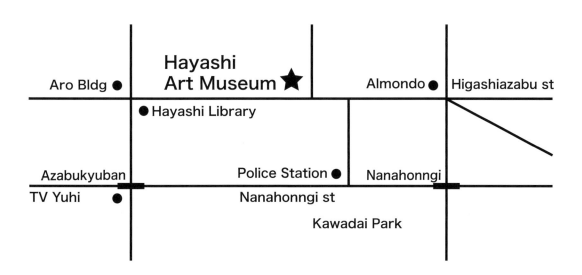

레이아웃 아이디어
카드 · DM > 기본 디자인(이 페이지 데이터는 다운로드할 수 있습니다)

7.5 sat > **20** sun
AM10:00-PM7:00

まとめ買いのチャンス！

SUPER SUMMER
SALE
ALL 30% OFF!

OVERRULED™
Motomachi 12-456, Nagano City
TEL/FAX. 026-123-4567
http://www.overruled.jp/

Design by Hiroshi Hara

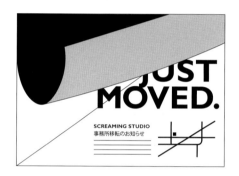

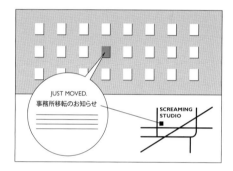

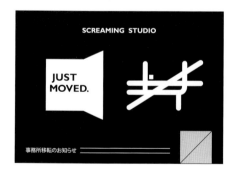

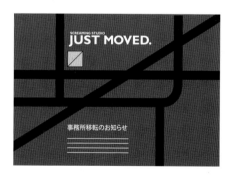

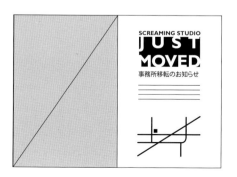

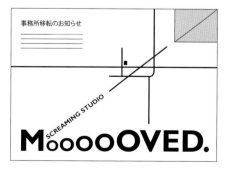

Design by Kumiko Hiramoto

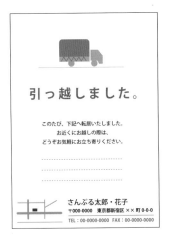

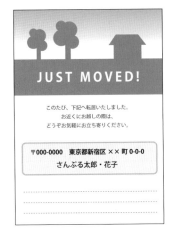

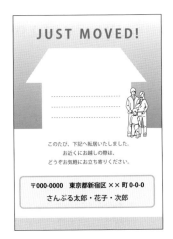

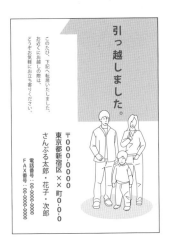

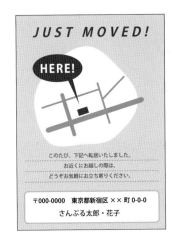

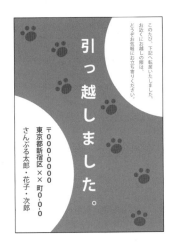

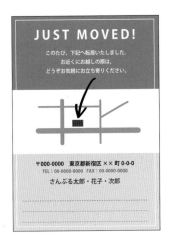

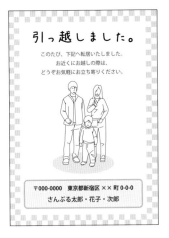

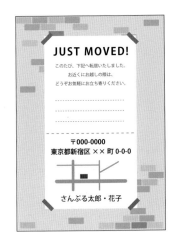

Design by Kumiko Hiramoto

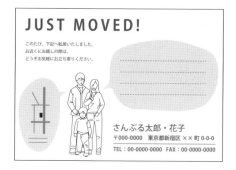

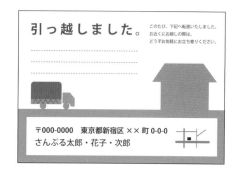

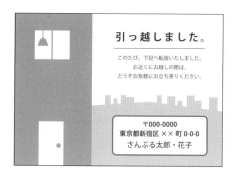

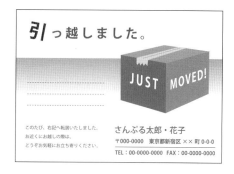

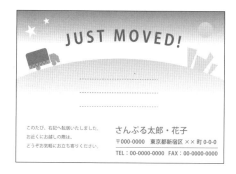

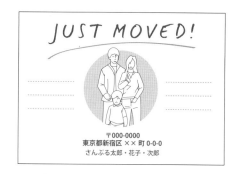

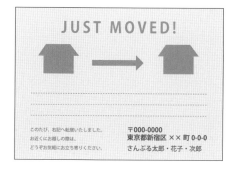

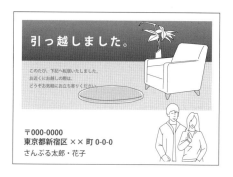

Design by Kumiko Hiramoto

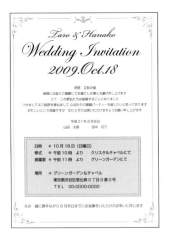

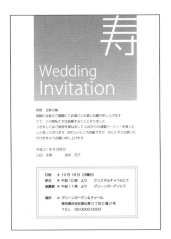

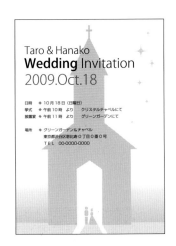

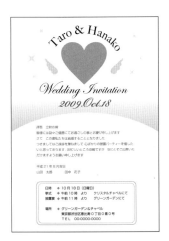

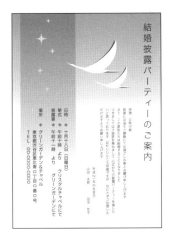

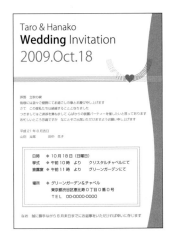

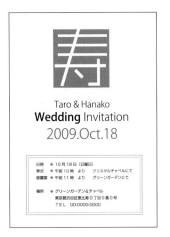

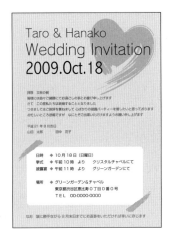

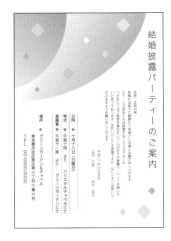

Design by Kumiko Hiramoto

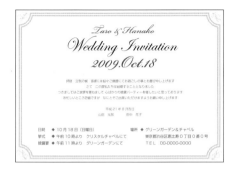

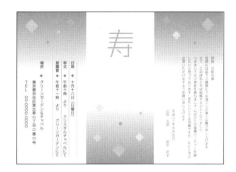

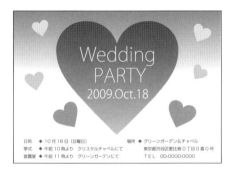

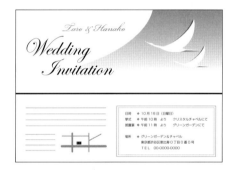

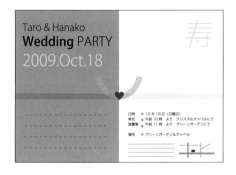

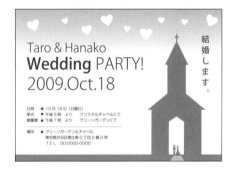

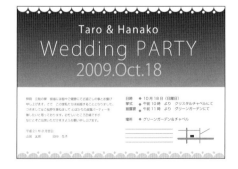

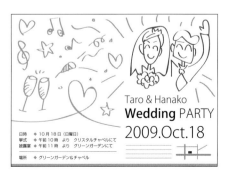

레이아웃 아이디어

카드 · DM > 청첩장

(DOWNLOAD) https://www.shoeisha.co.jp/book/download/9784798172453

Design by Hideaki Ohtani

Design by Hideaki Ohtani

01

레이아웃 아이디어
카드 · DM > 청첩장

(DOWNLOAD) https://www.shoeisha.co.jp/book/download/9784798172453　　　　　　　　　　Design by Hideaki Ohtani

DOWNLOAD https://www.shoeisha.co.jp/book/download/9784798172453

Design by Hideaki Ohtani

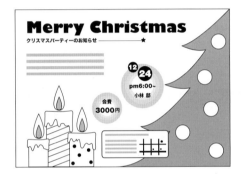

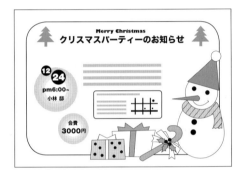

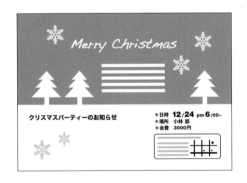

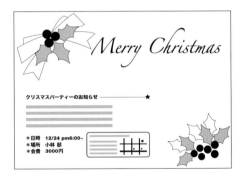

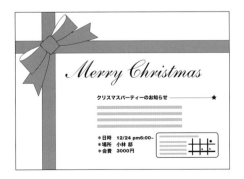

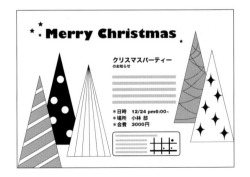

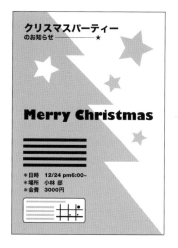

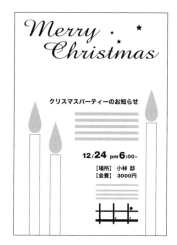

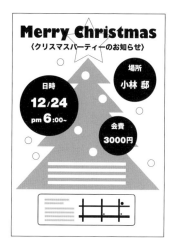

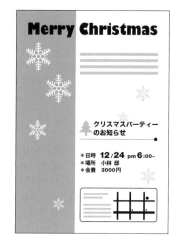

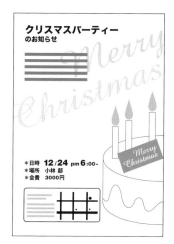

01

레이아웃 아이디어
카드 · DM > 크리스마스 카드

DOWNLOAD https://www.shoeisha.co.jp/book/download/9784798172453

Design by Hideaki Ohtani

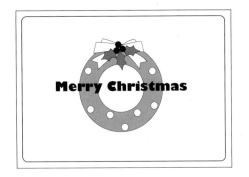

DOWNLOAD https://www.shoeisha.co.jp/book/download/9784798172453

Design by Hideaki Ohtani

Design by Hiroshi Hara

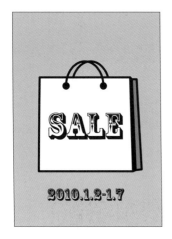

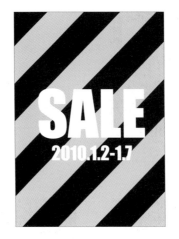

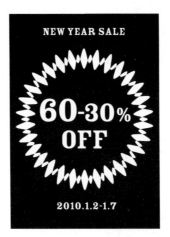

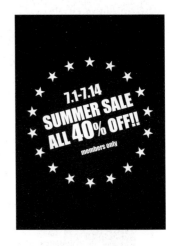

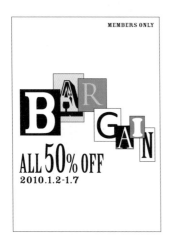

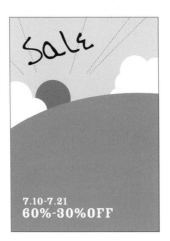

Design by Hiroshi Hara

레이아웃 아이디어
카드 · DM > 이벤트 안내 엽서

Design by Junya Yamada

Design by Junya Yamada

Design by Kumiko Hiramoto

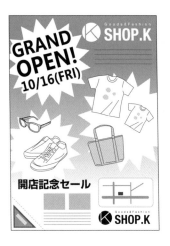

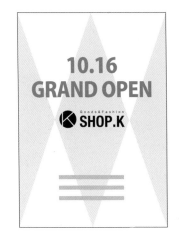

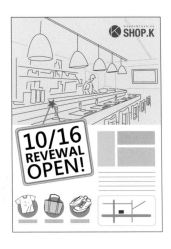

Design by Kumiko Hiramoto

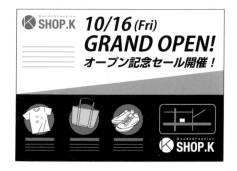

레이아웃 아이디어
카드・DM > 강연회 안내 엽서

Design by Akiko Hayashi

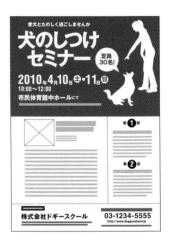

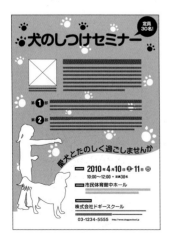

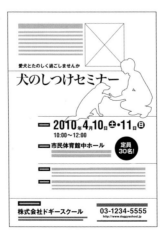

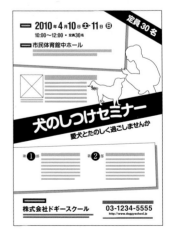

Design by Akiko Hayashi

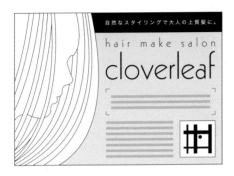

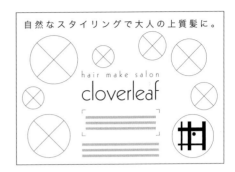

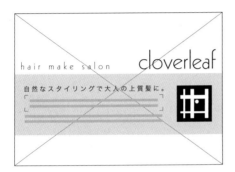

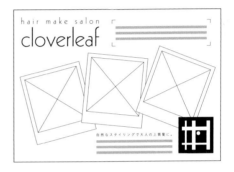

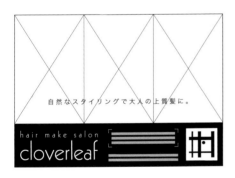

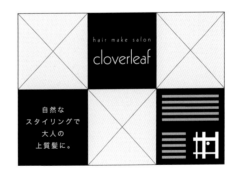

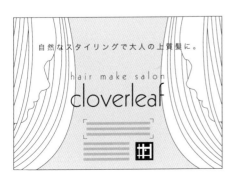

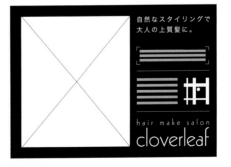

레이아웃 아이디어
카드 · DM > 의류점 DM

Design by Junya Yamada

레이아웃 아이디어
카드 · DM > 인테리어 숍 DM

Design by Junya Yamada

레이아웃 아이디어
카드 · DM > 메시지 카드

Design by Hideaki Ohtani

레이아웃 아이디어
카드 · DM > 메시지 카드

DOWNLOAD https://www.shoeisha.co.jp/book/download/9784798172453

Design by Hideaki Ohtani

레이아웃 아이디어
카드 · DM > 메시지 카드

DOWNLOAD https://www.shoeisha.co.jp/book/download/9784798172453

Design by Hideaki Ohtani

01

레이아웃 아이디어
카드 • DM > 메시지 카드

DOWNLOAD https://www.shoeisha.co.jp/book/download/9784798172453

Design by Hideaki Ohtani

레이아웃 아이디어
카드·DM > 메시지 카드

Design by Hideaki Ohtani

(DOWNLOAD) https://www.shoeisha.co.jp/book/download/9784798172453

Design by Hideaki Ohtani

레이아웃 아이디어
카드 · DM > 말풍선

Design by Hideaki Ohtani

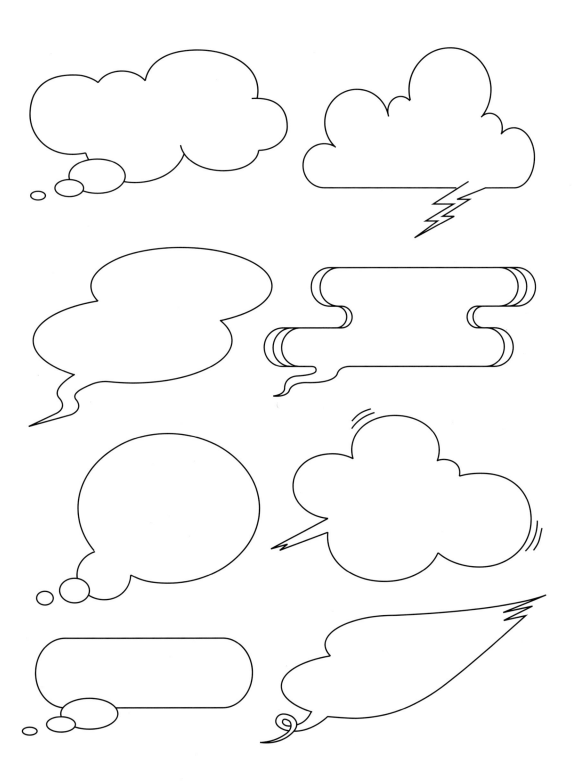

레이아웃 아이디어
카드 · DM > 말풍선

DOWNLOAD https://www.shoeisha.co.jp/book/download/9784798172453 Design by Hideaki Ohtani

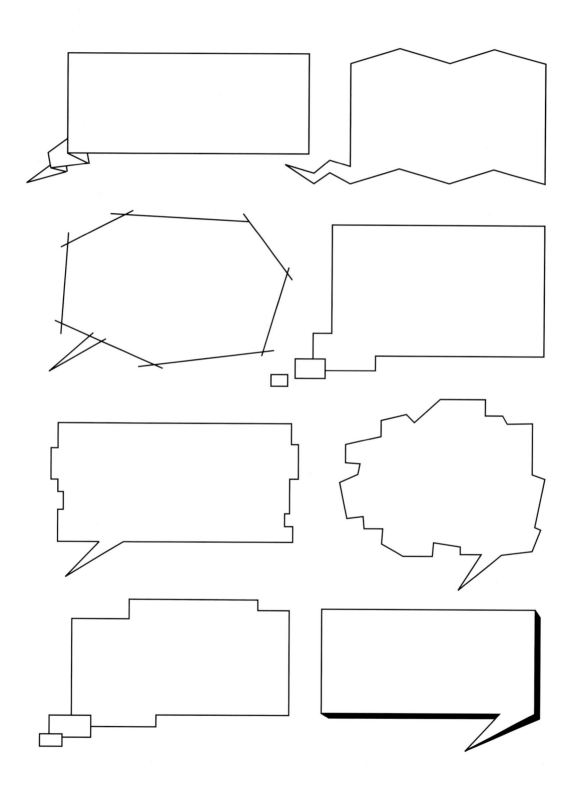

레이아웃 아이디어
카드 · DM > 말풍선

Design by Hideaki Ohtani

레이아웃 아이디어
카드 · DM > 말풍선

Design by Hideaki Ohtani

레이아웃 아이디어
카드 · DM > 장식 요소

Design by Hideaki Ohtani

레이아웃 아이디어
카드 · DM > 장식 요소

Design by Hideaki Ohtani

Design by Hideaki Ohtani

레이아웃 아이디어
카드 · DM > 장식 요소

Design by Hideaki Ohtani

레이아웃 아이디어
카드 · DM > 장식 요소

DOWNLOAD https://www.shoeisha.co.jp/book/download/9784798172453

Design by Hideaki Ohtani

레이아웃 아이디어
카드 · DM > 장식 요소

DOWNLOAD https://www.shoeisha.co.jp/book/download/9784798172453 Design by Hideaki Ohtani

Design by Hideaki Ohtani

레이아웃 아이디어
카드 • DM > 장식 요소

DOWNLOAD https://www.shoeisha.co.jp/book/download/9784798172453

Design by Hideaki Ohtani

Design by Hideaki Ohtani

레이아웃 아이디어
카드 • DM > 장식 요소

레이아웃 아이디어
카드 · DM > 장식 요소

DOWNLOAD https://www.shoeisha.co.jp/book/download/9784798172453

Design by Hideaki Ohtani

레이아웃 아이디어
카드 · DM > 장식 요소

Design by Hideaki Ohtani

DOWNLOAD https://www.shoeisha.co.jp/book/download/9784798172453 Design by Hideaki Ohtani

레이아웃 아이디어
카드 · DM > 장식 요소

Design by Hideaki Ohtani

레이아웃 아이디어
메뉴 > 메뉴 기본 디자인(이 페이지 데이터는 다운로드할 수 있습니다)

DOWNLOAD https://www.shoeisha.co.jp/book/download/9784798172453

Design by Kumiko Hiramoto

Design by Kumiko Hiramoto

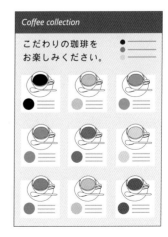

레이아웃 아이디어
메뉴 > 카페

Design by Kumiko Hiramoto

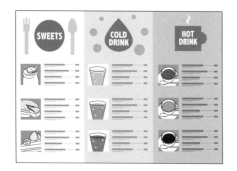

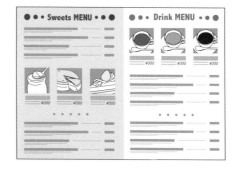

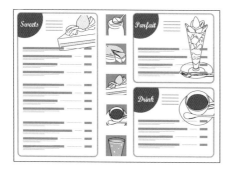

Design by Akiko Hayashi

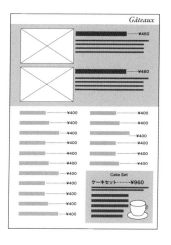

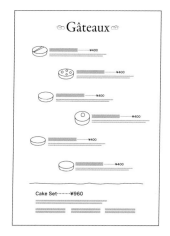

Design by Akiko Hayashi

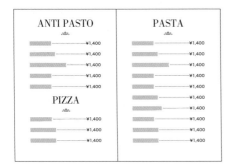

Design by Junya Yamada

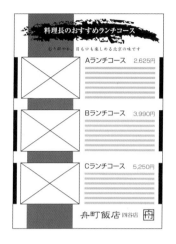

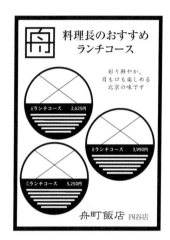

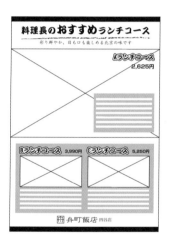

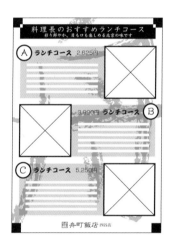

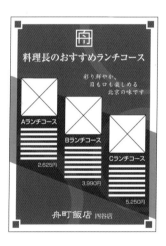

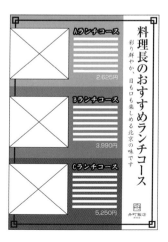

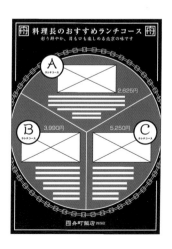

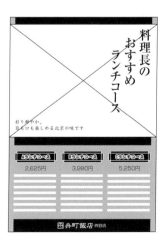

Design by Hideaki Ohtani

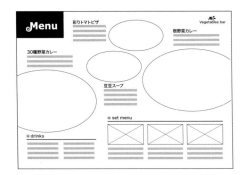

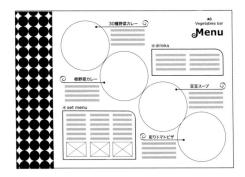

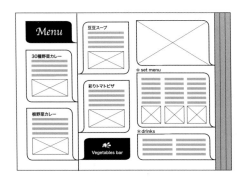

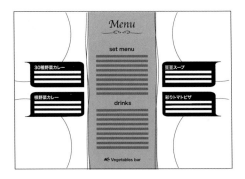

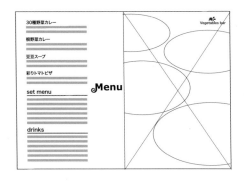

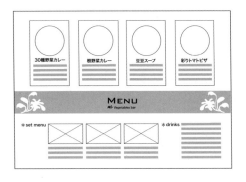

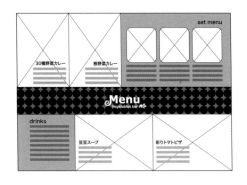

Design by Hideaki Ohtani

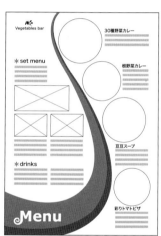

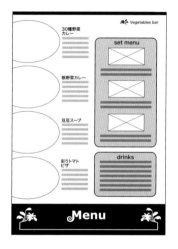

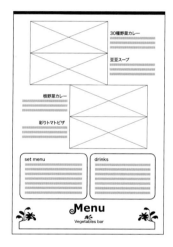

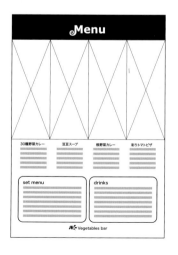

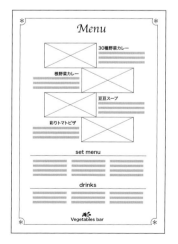

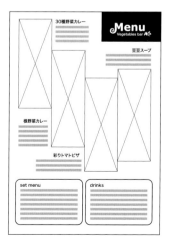

Design by Junya Yamada

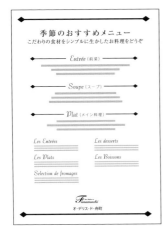

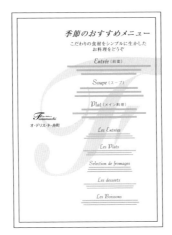

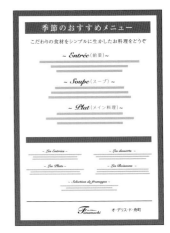

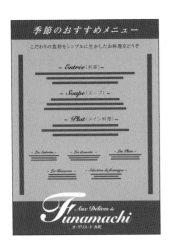

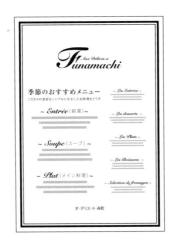

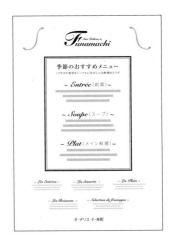

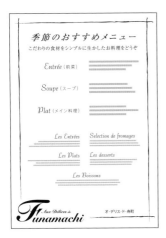

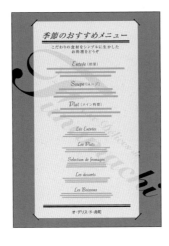

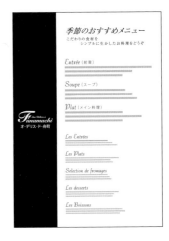

Design by Hiroshi Hara

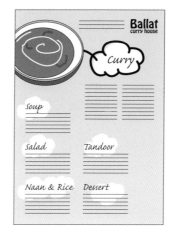

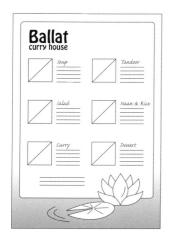

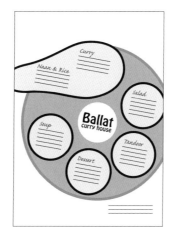

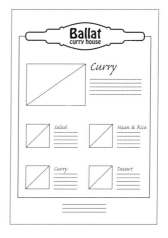

Design by Hideaki Ohtani

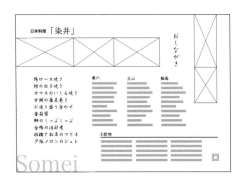

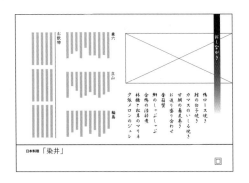

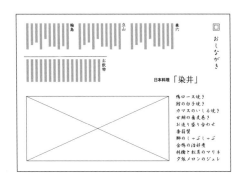

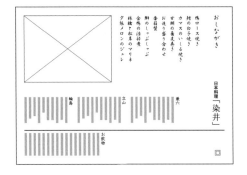

Design by Hideaki Ohtani

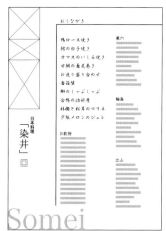

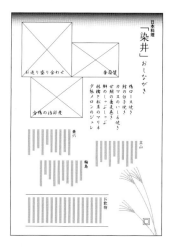

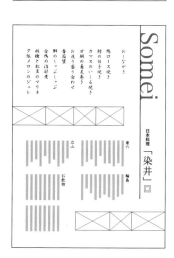

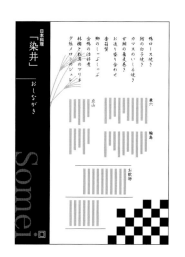

레이아웃 아이디어
메뉴 > 일식

Design by Hiroshi Hara

레이아웃 아이디어
메뉴 > 선술집(이자카야)

Design by Kouhei Sugie

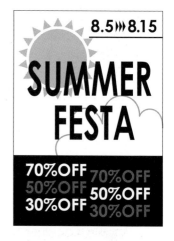

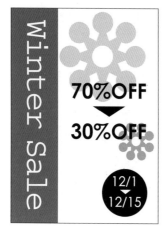

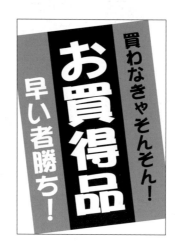

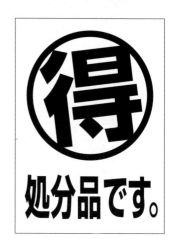

Design by Kazue Sakurai

DOWNLOAD https://www.shoeisha.co.jp/book/download/9784798172453

Design by Kazue Sakurai

레이아웃 아이디어
POP > 시선 유도

Design by Kazue Sakurai

DOWNLOAD https://www.shoeisha.co.jp/book/download/9784798172453

Design by Kazue Sakurai

DOWNLOAD https://www.shoeisha.co.jp/book/download/9784798172453

Design by Kazue Sakurai

레이아웃 아이디어
티셔츠

Design by Kumiko Hiramoto

레이아웃 아이디어
티셔츠

Design by Kumiko Hiramoto

Design by Akiko Hayashi

레이아웃 아이디어
티셔츠

Design by Akiko Hayashi

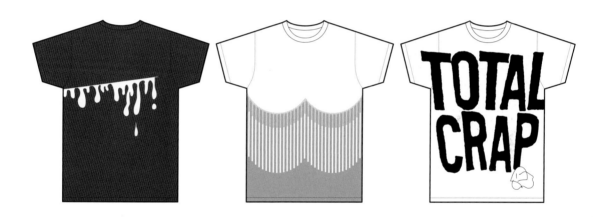

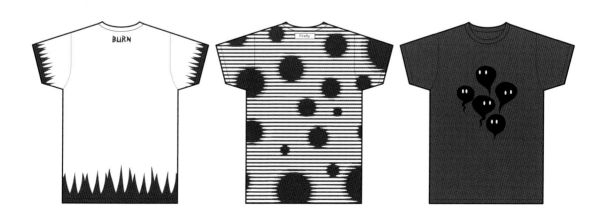

레이아웃 아이디어
티셔츠

Design by Junya Yamada

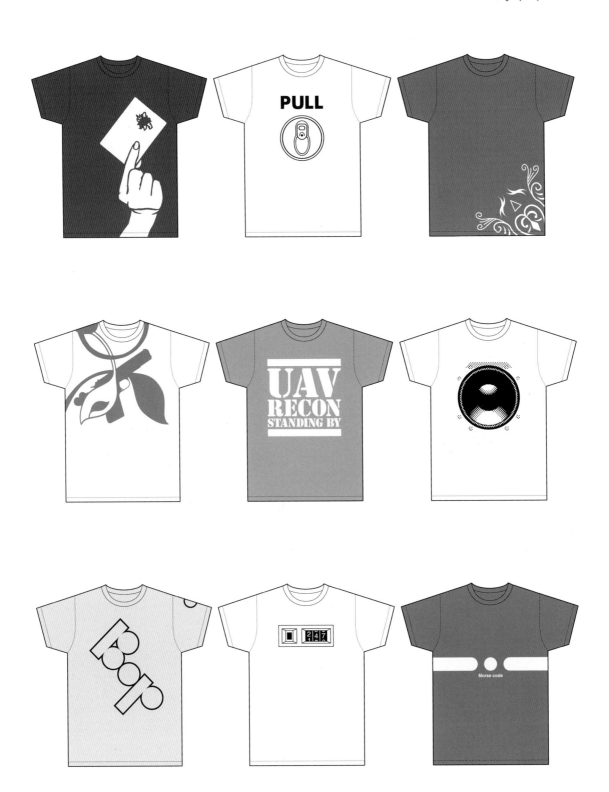

레이아웃 아이디어
티셔츠

Design by Junya Yamada

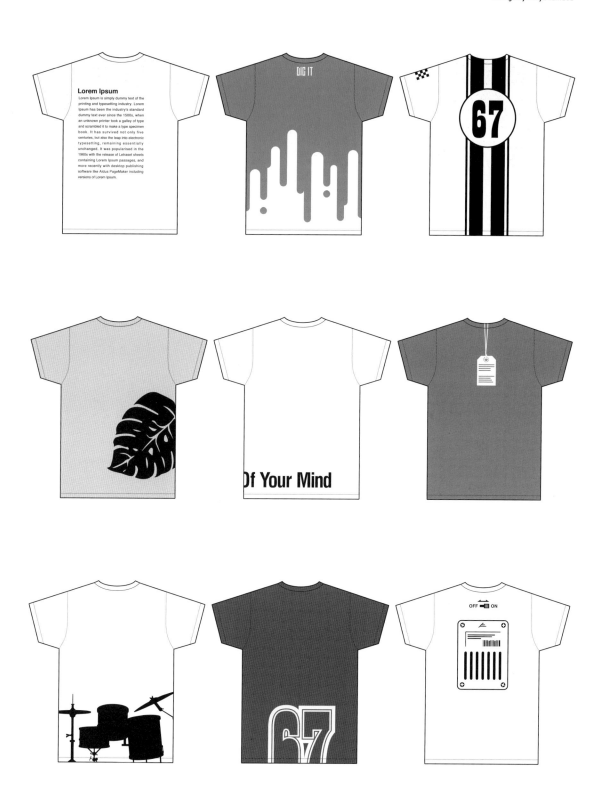

레이아웃 아이디어
티셔츠

Design by Hiroshi Hara

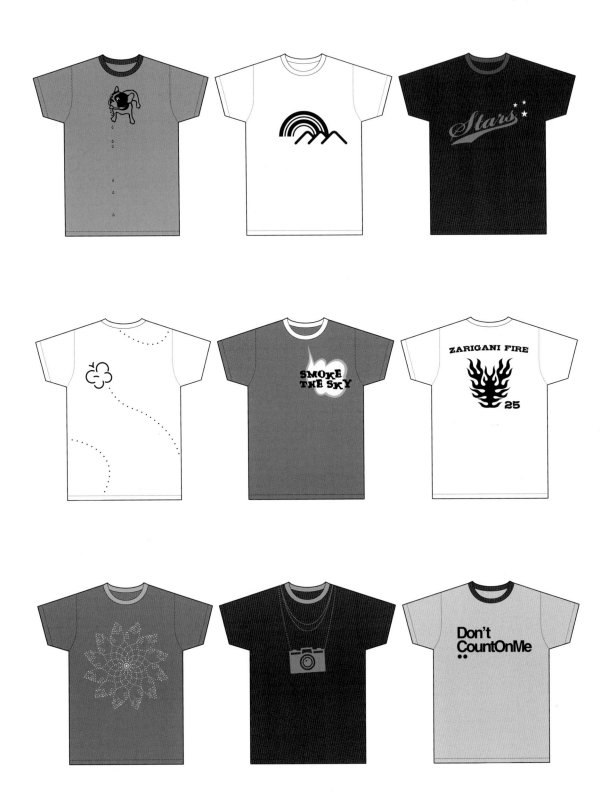

Design by Hiroshi Hara

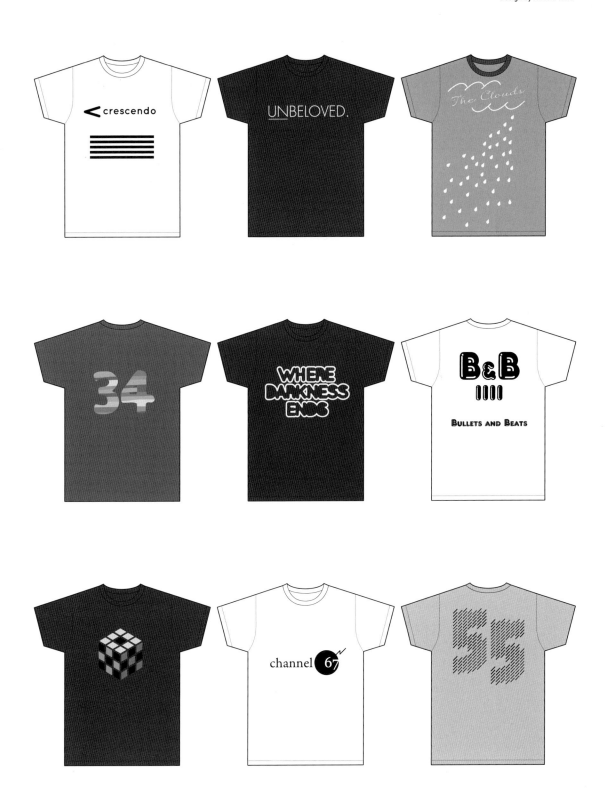

Design by Hideaki Ohtani

Design by Hideaki Ohtani

Design by Hideaki Ohtani

Design by Hideaki Ohtani

DESIGN●LAYOUT

DESIGN
and
LAYOUT

DESIGN +
LAYOUT

Ⓓ Designlayout

D and L
DESIGN-LAYOUT

Design-Layout

DESIGN
+
LAYOUT

designlayout

d* designlayout

design*layout

Design
*LAYOUT

Design
+
Layout

Design by Hideaki Ohtani

Design by Hideaki Ohtani

DESIGN ✠ LAYOUT

DESIGN
and
LAYOUT

Design by Hideaki Ohtani

DESIGN
l a y o u t

Design
layout

Design
layout

Design
layout

Design
layout

layout
DESIGN

Design
layout

designLayout

D
esign

Designlayout

D & L
d e s i g n - l a y o u t

Design

design:
layout

design
layout

DESIGN
LAYOUT

Designlayout

레이아웃 아이디어
로고 > 스크립트체

레이아웃 아이디어
명함 > 기본 디자인(이 페이지 데이터는 다운로드할 수 있습니다)

Design by Kouhei Sugie

営業部　主任

山田山子

株式会社名刺企画
〒000-0000 東京都新宿区名刺町0-0-00 名刺ビル0F
TEL 00-0000-0000
FAX 00-0000-0000
yamada@xxx.xx.xx
http://www.xxxx.xx.xx/

Design by Kouhei Sugie

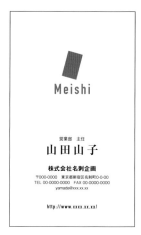
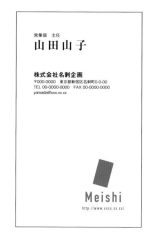

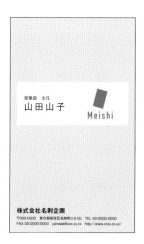
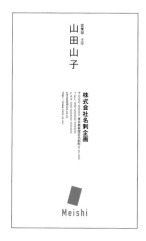
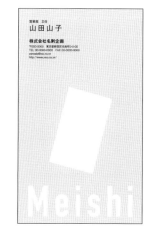

Design by Kumiko Hiramoto

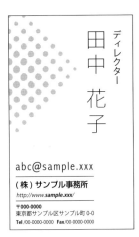

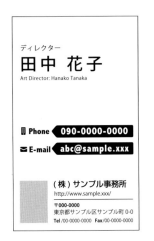

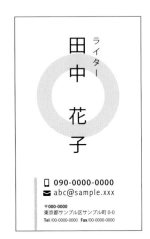

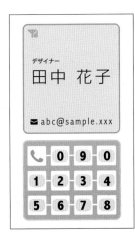

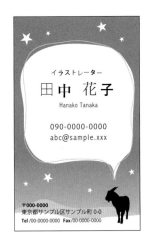

Design by Akiko Hayashi

Card 1

代表取締役

望月 俊介

株式会社モチ商事
東京都渋谷区渋谷1-2-3 駅ビル201
Tel. 03-1234-5678 Fax. 03-1234-5679
email. m@mochishoji.co.jp
http://www.mochishoji.co.jp/

M

Card 2

M

代表取締役

望月 俊介

株式会社モチ商事
東京都渋谷区渋谷1-2-3 駅ビル201
Tel. 03-1234-5678 Fax. 03-1234-5679
email. m@mochishoji.co.jp
http://www.mochishoji.co.jp/

Card 3

M

株式会社モチ商事

代表取締役

望月 俊介

東京都渋谷区渋谷一—二—三 駅ビル二〇一
電話〇三—一二三四—五六七八 FAX〇三—一二三四—五六七九
Eメール m@mochishoji.co.jp URL http://www.mochishoji.co.jp/

Card 4

代表取締役

望月 俊介

m@mochishoji.co.jp

M 株式会社モチ商事
東京都渋谷区渋谷1-2-3 駅ビル201
Tel. 03-1234-5678
Fax. 03-1234-5679
http://www.mochishoji.co.jp/

Card 5

M 株式会社モチ商事

代表取締役

望月 俊介

東京都渋谷区渋谷1-2-3 駅ビル201
Tel. 03-1234-5678
Fax. 03-1234-5679
email. m@mochishoji.co.jp
http://www.mochishoji.co.jp/

Card 6

M

代表取締役
望月 俊介
Shunsuke Mochizuki

株式会社モチ商事
東京都渋谷区渋谷1-2-3 駅ビル201
Tel. 03-1234-5678 Fax. 03-1234-5679
email. m@mochishoji.co.jp
http://www.mochishoji.co.jp/

Card 7

代表取締役

望月 俊介
Shunsuke Mochizuki

M

株式会社モチ商事
東京都渋谷区渋谷
1-2-3 駅ビル201
Tel. 03-1234-5678
Fax. 03-1234-5679
m@mochishoji.co.jp
www.mochishoji.co.jp

Card 8

M

代表取締役

望月 俊介

株式会社モチ商事
東京都渋谷区渋谷1-2-3 駅ビル201
Tel.03-1234-5678 Fax.03-1234-5679
email. m@mochishoji.co.jp
http://www.mochishoji.co.jp/

Card 9

M

代表取締役

望月 俊介

株式会社モチ商事
東京都渋谷区渋谷
1-2-3 駅ビル201
tel. 03-1234-5678
fax. 03-1234-5679
m@mochishoji.co.jp
www.mochishoji.co.jp

Design by Hiroshi Hara

elefant inc.

アートディレクター
Kenta Yamada
山田 健太

長野市北和田3-14-350 〒388-5037
TEL. 026-941-8779(代) FAX. 026-941-5179
E-mail. yamada@elefantinc.co.jp
URL. http://www.elefantinc.co.jp/

elefant inc.

アートディレクター
山田
健太

長野市北和田3-14-350 〒388-5037
TEL. 026-941-8779(代) FAX. 026-941-5179
E-mail. yamada@elefantinc.co.jp
URL. http://www.elefantinc.co.jp/

elefant inc.

山田 健太 アートディレクター

長野市北和田3-14-350 〒388-5037
TEL. 026-941-8779(代) FAX. 026-941-5179
E-mail. yamada@elefantinc.co.jp
URL. http://www.elefantinc.co.jp/

elefant inc.

アートディレクター
Kenta Yamada
山田 健太

長野市北和田3-14-350 〒388-5037
TEL. 026-941-8779(代) FAX. 026-941-5179
E-mail. yamada@elefantinc.co.jp
URL. http://www.elefantinc.co.jp/

elefant inc.

Art Director
山田 健太
Kenta Yamada

長野市北和田3-14-350 〒388-5037
TEL. 026-941-8779(代) FAX. 026-941-5179
E-mail. yamada@elefantinc.co.jp
URL. http://www.elefantinc.co.jp/

Art Director
Kenta Yamada
山田 健太

elefant inc.

長野市北和田3-14-350 〒388-5037
TEL. 026-941-8779(代) FAX. 026-941-5179
E-mail. yamada@elefantinc.co.jp
URL. http://www.elefantinc.co.jp/

elefant inc.

長野市北和田3-14-350 〒388-5037
TEL. 026-941-8779(代) FAX. 026-941-5179
E-mail. info@elefantinc.co.jp
URL. http://www.elefantinc.co.jp/

☑ 山田 健太　アートディレクター
☐ 河合 聖一　ディレクター
☐ 粟野 陽子　デザイナー
☐ 高山 夏樹　イラストレーター
☐ 河野 正平　ライター

Art Director
山田 健太

elefant inc.

長野市北和田3-14-350 〒388-5037
TEL. 026-941-8779(代) FAX. 026-941-5179
E-mail. yamada@elefantinc.co.jp
URL. http://www.elefantinc.co.jp/

elefant inc.

山田
Art Director
Kenta Yamada
健太

長野市北和田3-14-350 〒388-5037
TEL. 026-941-8779(代) FAX. 026-941-5179
E-mail. yamada@elefantinc.co.jp
URL. http://www.elefantinc.co.jp/

Design by Junya Yamada

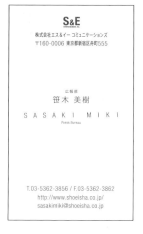
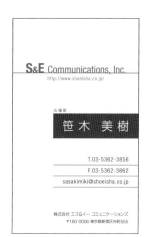
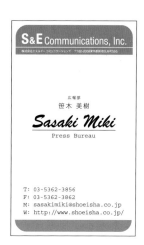

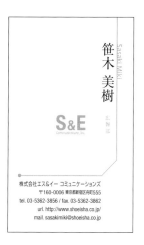
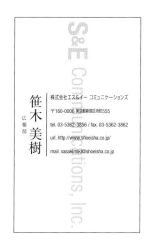
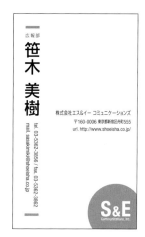

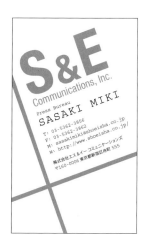
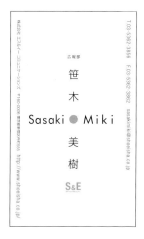
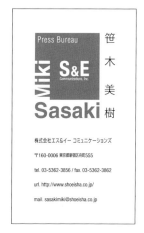

DESIGN

カリノ　メイシ

名刺制作事務所

【住所】
〒000-0000　東京府名刺区仮田町1-2-35

【電話・ファックス】
00-0000-0000

【携帯電話】
090-0000-0000

【電子メール】
e-mail:abc@defghij.jp

web designer
meisi karino

仮野名刺

TEL:00-0000-0000
FAX:00-0000-0000

http://www.defghij.jp
e-mail:abc@defghij.jp

karita-cho #101, 1-2-35
meisi-ku, tokyo, Japan
Zip:000-0000

株式会社　名刺
東京府名刺区仮田町1-2-35
メイシビル101

Design

株式会社　名刺
〒000-0000
東京府名刺区仮田町1-2-35

Design Book Project
WEBデザイナー
カリノ　メイシ

Phone　00 0000 0000
Fax　00 0000 0000
E-Mail　abc@defghij.jp
Website　http://www.defghij.jp

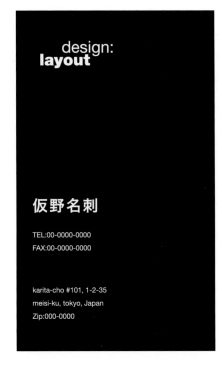

design:
layout

仮野名刺

TEL:00-0000-0000
FAX:00-0000-0000

karita-cho #101, 1-2-35
meisi-ku, tokyo, Japan
Zip:000-0000

仮野　名刺

東京府名刺区仮田町一丁目二番三十五号メイシビルディング一〇一号室　〒〇〇〇ー〇〇〇一

電話〇〇ー〇〇〇〇〇ー〇〇〇〇　ファックス〇〇ー〇〇〇〇〇ー〇〇〇〇

株式会社 名刺

仮野名刺

東京府名刺区仮田町一丁目二番三十五号
メイシビルディング一〇一号室　〒〇〇〇ー〇〇〇一

電話〇〇ー〇〇〇〇〇ー〇〇〇〇

グラフィックディレクター

仮野名刺

http://www.defghij.jp
e-mail:abc@defghij.jp

株式会社　名刺
〒000-0000
東京府名刺区仮田町1-2-35

Design Book Project
WEBデザイナー
カリノ　メイシ

Meisi Karino

Design by Hideaki Ohtani

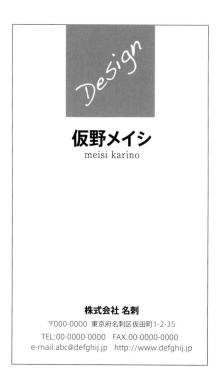

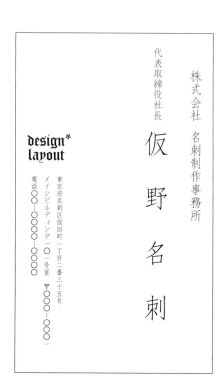

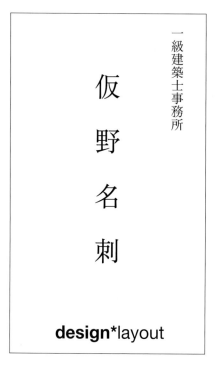

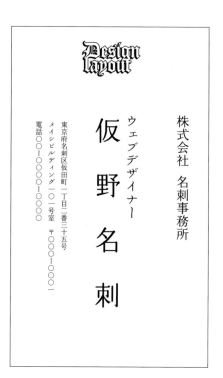

Design by Hideaki Ohtani

仮
野

meisi karino

名
刺

株式会社　名刺

東京都名刺区仮田町一丁目二番三十五号　メイシビルディング一〇一号室

Phone	00 0000 0000
Fax	00 0000 0000
E-Mail	abc@defghij.jp
Website	http://www.defghij.jp

D & L
design-layout

仮野
名刺

web designer
meisi karino

〒000-0000
東京都名刺区仮田町1-2-35
TEL:00-0000-0000
FAX:00-0000-0000
e-mail:abc@defghij.jp
http://www.defghij.jp

仮野
名刺

株式会社　名刺
東京都名刺区仮田町1-2-35
メイシビル101

Phone:	00 0000 0000
Fax:	00 0000 0000
E-Mail:	abc@defghij.jp
Website:	http://www.defghij.jp

memo
Date:

web designer
meisi karino

00-0000-0000 telephone
00-0000-0000 fax
e-mail:abc@defghij.jp

カリノ　メイシ

東京都名刺区仮田町1-2-35
メイシビル101

http://www.defghij.jp

레이아웃 아이디어
명함 > 세로 레이아웃

Design by Hideaki Ohtani

仮野メイシ

〒000-0000
東京府名刺区仮田町1-2-35
TEL:00-0000-0000
FAX:00-0000-0000
e-mail:abc@defghij.jp
http://www.defghij.jp

Designlayout

Design
layout

web designer
meisi karino

仮野メイシ

http://www.defghij.jp
e-mail:abc@defghij.jp

株式会社 名刺
東京府名刺区仮田町1-2-35
メイシビル101
TEL:00-0000-0000 FAX:00-0000-0000

DandL
design-layout

00-0000-0000 telephone
00-0000-0000 fax
e-mail:abc@defghij.jp

カリノ　メイシ

東京府名刺区仮田町1-2-35
メイシビル101

web designer
meisi karino

design*layout

広告宣伝部
カリノメイシ

株式会社 名刺
東京府名刺区仮田町1-2-35
メイシビル101

00 0000 0000
00 0000 0000
abc@defghij.jp
http://www.defghij.jp

Design by Hideaki Ohtani

株式会社 名刺制作事務所

仮野 名刺

東京府名刺区仮田町一丁目二番三十五号
メイシビルディング一〇一号室 〒〇〇〇〇
電話〇〇ー〇〇〇〇ー〇〇〇〇

仮野 名刺

ウェブデザイナー

仮野 名刺

〒000-0000 東京府名刺区仮田町1-2-35
TEL:00-0000-0000 FAX:00-0000-0000
e-mail:abc@defghij.jp http://www.defghij.jp

Designlayout

仮野 名刺

〒000-0000
東京府名刺区仮田町1-2-35
TELFAX:00-0000-0000
e-mail:abc@defghij.jp
http://www.defghij.jp

Design by Hideaki Ohtani

イラストレーター
カリノ　メイシ

株式会社名刺
〒000-0000　東京府名刺区仮田町1-2-35

TEL:00-0000-0000　FAX:00-0000-0000
e-mail:abc@defghij.jp
http://www.defghij.jp

イラストレーター
カリノ　メイシ

株式会社名刺
〒000-0000　東京府名刺区仮田町1-2-35

TEL:00-0000-0000　FAX:00-0000-0000
e-mail:abc@defghij.jp
http://www.defghij.jp

DESIGN
l a y o u t

デザイナー
仮野 名刺

〒000-0000 東京府名刺区仮田町1-2-35
TEL:00-0000-0000
FAX:00-0000-0000
e-mail:abc@defghij.jp
http://www.defghij.jp

d design layout

イラストレーター
カリノ　メイシ

株式会社名刺
〒000-0000　東京府名刺区仮田町1-2-35

TEL:00-0000-0000　FAX:00-0000-0000
e-mail:abc@defghij.jp
http://www.defghij.jp

Design by Hideaki Ohtani

仮野名刺

イラストレーター
〒000-0000 東京府名刺区仮田町1-2-35
TEL:00-0000-0000　FAX:00-0000-0000
e-mail:abc@defghij.jp　http://www.defghij.jp

http://www.defghij.jp
e-mail:abc@defghij.jp

株式会社名刺
〒000-0000 東京府名刺区仮田町1-2-35
TEL:00-0000-0000　FAX:00-0000-0000
プロデューサー　仮野 名刺

イラストレーター
カリノ　メイシ

株式会社名刺
〒000-0000 東京府名刺区仮田町1-2-35
TEL:00-0000-0000　FAX:00-0000-0000
e-mail:abc@defghij.jp　http://www.defghij.jp

DESIGN

仮野メイシ
meisi karino

株式会社 名刺
〒000-0000 東京府名刺区仮田町1-2-35
TEL:00-0000-0000　FAX:00-0000-0000
e-mail:abc@defghij.jp　http://www.defghij.jp

Design by Kumiko Hiramoto

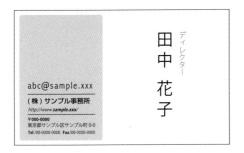

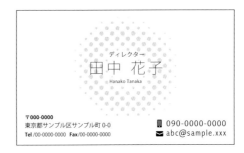

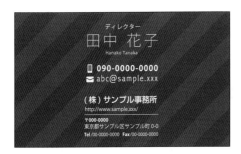

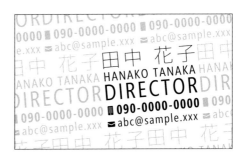

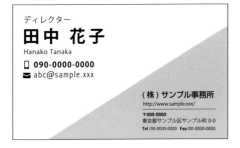

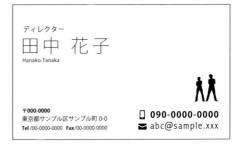

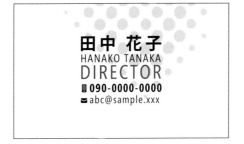

Design by Akiko Hayashi

代表取締役
望月 俊介
株式会社モチ商事
東京都渋谷区渋谷1-2-3 駅ビル201
Tel. 03-1234-5678
Fax. 03-1234-5679
m@mochishoji.co.jp
http://www.mochishoji.co.jp/

M
代表取締役
望月 俊介
株式会社モチ商事
東京都渋谷区渋谷1-2-3 駅ビル201 Tel.03-1234-5678 Fax.03-1234-5679
email. m@mochishoji.co.jp url. http://www.mochishoji.co.jp/

代表取締役 望月 俊介 Shunsuke Mochizuki
株式会社モチ商事
東京都渋谷区渋谷1-2-3 駅ビル201 Tel.03-1234-5678 Fax.03-1234-5679
email. m@mochishoji.co.jp url. http://www.mochishoji.co.jp/

M 株式会社モチ商事
代表取締役
望月 俊介
東京都渋谷区渋谷1-2-3 駅ビル201 Tel.03-1234-5678 Fax.03-1234-5679
email. m@mochishoji.co.jp url. http://www.mochishoji.co.jp/

代表取締役
望月 俊介
M 株式会社モチ商事
東京都渋谷区渋谷1-2-3 駅ビル201
Tel. 03-1234-5678
Fax. 03-1234-5679
m@mochishoji.co.jp
http://www.mochishoji.co.jp/

M 株式会社モチ商事
東京都渋谷区渋谷1-2-3 駅ビル201 Tel.03-1234-5678 Fax.03-1234-5679
email. m@mochishoji.co.jp url. http://www.mochishoji.co.jp/
代表取締役
望月 俊介 Shunsuke Mochizuki

代表取締役 望月 俊介 M 株式会社モチ商事 東京都渋谷区渋谷 1-2-3 駅ビル 201 tel. 03-1234-5678 fax. 03-1234-5679 m@mochishoji.co.jp www.mochishoji.co.jp

代表取締役
望月 俊介
m@mochishoji.co.jp
M
www.mochishoji.co.jp
株式会社モチ商事
東京都渋谷区渋谷1-2-3 駅ビル201
Tel. 03-1234-5678
Fax. 03-1234-5679

레이아웃 아이디어
명함 > 가로 레이아웃

Design by Hiroshi Hara

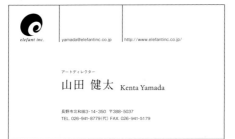

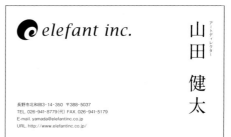

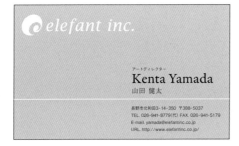

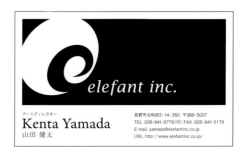

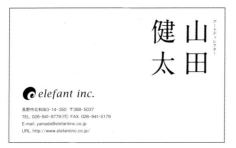

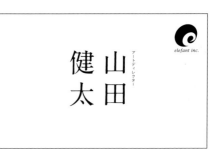

Design by Junya Yamada

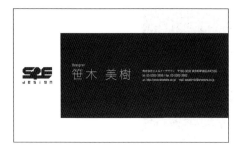
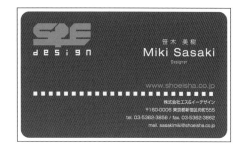

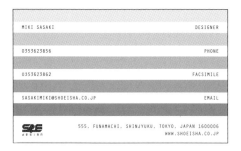
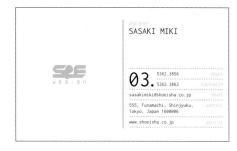

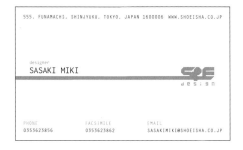
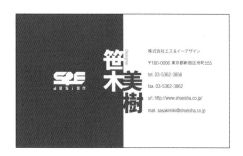

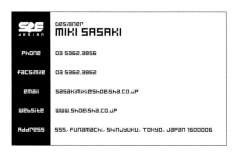
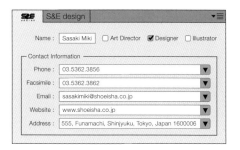

Design by Hideaki Ohtani

DESIGN
l a y o u t

仮 野 名 刺
Producer

e-mail:abc@defghij.jp

DESIGN

プロデューサー
仮野 名刺
Producer

株式会社名刺　東京府名刺区仮田町1-2-35　〒000-0000
TEL.00-0000-0000　FAX:00-0000-0000　http://www.defghij.jp
e-mail:abc@defghij.jp

D
ESIGN

株式会社名刺
名刺制作第一課

編集長 **仮野 名刺**

東京府名刺区仮田町1-2-35　〒000-0000
TEL:00-0000-0000
FAX:00-0000-0000
e-mail:abc@defghij.jp
http://www.defghij.jp

デザイナー
仮野 名刺

〒000-0000 東京府名刺区仮田町1-2-35
TEL:00-0000-0000
FAX:00-0000-0000
e-mail:abc@defghij.jp
http://www.defghij.jp

Design by Hideaki Ohtani

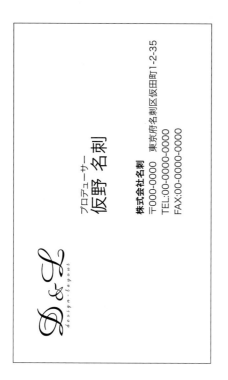

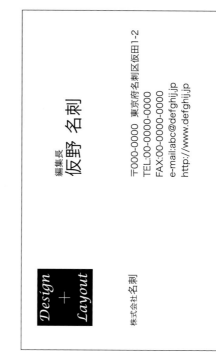

Design by Hideaki Ohtani

プロデューサー
仮野 名刺

株式会社名刺
〒000-0000 東京府名刺区仮田町1-2-35
TEL:00-0000-0000 FAX:00-0000-0000
e-mail:abc@defghij.jp http://www.defghij.jp

DESIGN
DESIGN
DESIGN

イラストレーター
カリノ メイシ

Design

株式会社名刺
〒000-0000 東京府名刺区仮田町1-2-35
TEL:00-0000-0000 FAX:00-0000-0000
e-mail:abc@defghij.jp http://www.defghij.jp

DESIGN**L**ayout

プロデューサー
仮野 名刺

株式会社名刺 〒000-0000 東京府名刺区仮田町1-2-35
TEL:00-0000-0000 FAX:00-0000-0000
e-mail:abc@defghij.jp http://www.defghij.jp

*design*layout*

仮野名刺 TEL&FAX:00-0000-0000 e-mail:abc@defghij.jp http://www.defghij.jp

Design by Hideaki Ohtani

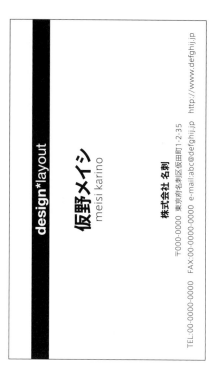

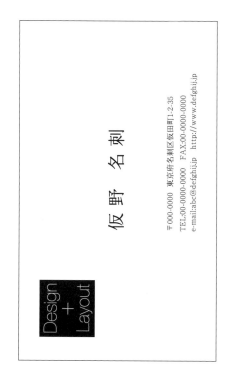

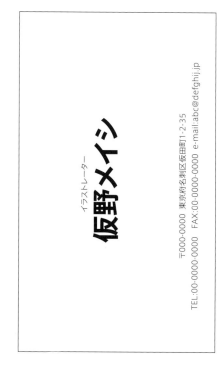

Design by Hideaki Ohtani

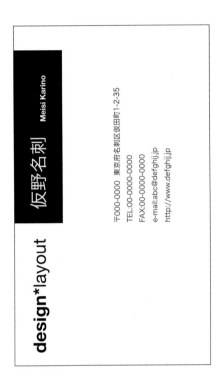

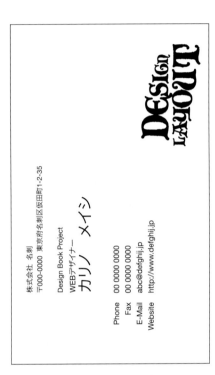

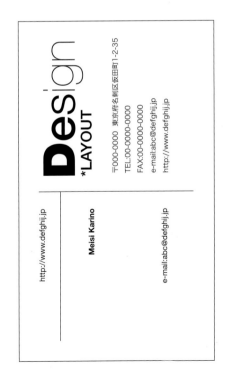

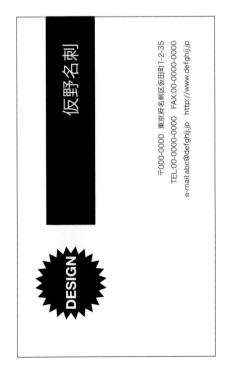

Design by Hideaki Ohtani

MEISI KARINO

〒000-0000　東京府名刺区仮田町1-2-35
TEL:00-0000-0000
FAX:00-0000-0000
e-mail:abc@defghij.jp
http://www.defghij.jp

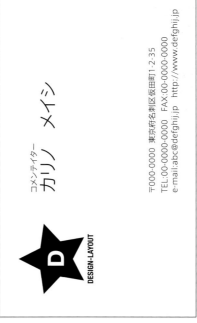

コメンテイター
カリノ　メイシ

〒000-0000　東京府名刺区仮田町1-2-35
TEL:00-0000-0000　FAX:00-0000-0000
e-mail:abc@defghij.jp　http://www.defghij.jp

MEISI KARINO

Design Book Project
WEBデザイナー

〒000-0000　東京府名刺区仮田町1-2-35
TEL:00-0000-0000　FAX:00-0000-0000
e-mail:abc@defghij.jp　http://www.defghij.jp

meisi karino

〒000-0000　東京府名刺区仮田町1-2-35
TEL:00-0000-0000　FAX:00-0000-0000
e-mail:abc@defghij.jp　http://www.defghij.jp

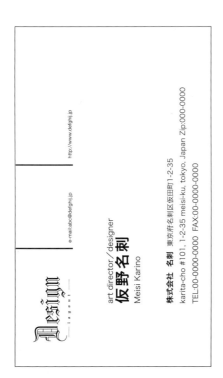

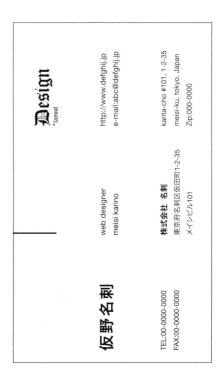

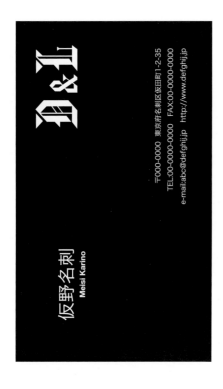

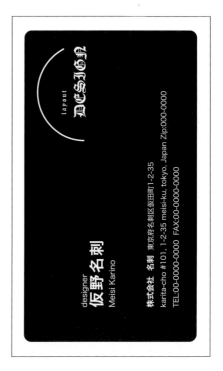

Design by Hideaki Ohtani

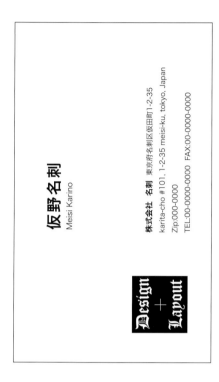

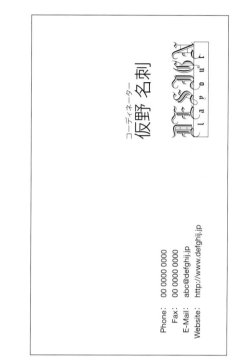

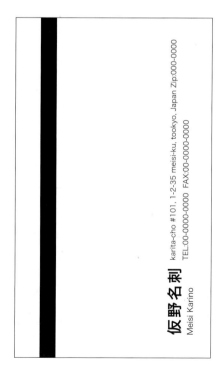

303

02

장식
아이디어
Idea of adorn

Design by Kumiko Hiramoto

● 0.0.6.8　● 20.0.80.15　● 0.0.0.35

● 0.2.10.10　● 0.0.0.80　● 15.100.95.0

○ 0.0.0.0　● 75.0.22.0　● 10.22.100.0

● 0.0.0.10　● 30.20.10.75　● 90.20.0.0

○ 0.0.0.0　● 60.25.60.0　● 15.0.35.5

● 0.0.10.10　● 60.70.70.0
● 50.10.100.0

○ 0.0.0.0　● 20.30.0.0　● 70.7.40.0

○ 0.0.0.0　● 0.0.0.100　● 0.55.85.0

○ 0.0.0.0　● 0.0.10.35　● 0.55.15.0

Design by Kumiko Hiramoto

● 0.25.20.0　　5.5.7.0　● 65.25.50.0

● 75.45.30.0　　5.5.7.0　● 0.65.100.0

● 10.0.50.0　　5.5.7.0　● 65.0.20.10

● 10.5.30.0　● 50.0.60.0　● 55.55.60.10

● 15.0.5.10　● 70.50.30.0　● 0.37.27.0

● 0.46.57.0　● 15.0.70.0　● 75.15.60.0

● 20.10.10.0　● 45.40.50.0　● 0.0.25.85

● 5.5.5.85　● 5.5.10.5　● 0.90.70.20

● 8.7.15.0　● 10.10.0.75　● 0.62.60.0

장식 아이디어
내추럴 계열 > 카페

Design by Kumiko Hiramoto

○ 233.232.220　● 181.60.55　● 78.68.70

○ 238.238.231　● 156.202.190　● 213.125.107

○ 245.228.233　● 179.159.200　● 224.166.171

○ 204.215.223　● 129.117.118　○ 234.235.133

○ 238.236.122　● 113.113.113　● 176.176.176

○ 234.234.212　● 136.157.166　● 221.153.110

● 93.72.69　● 152.116.59　● 202.167.54

○ 123.184.142　● 215.131.87　○ 255.242.83

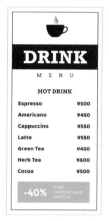

○ 0.0.0.0　● 10.0.0.70
● 40.0.85.0

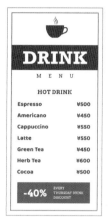

○ 0.0.0.0　● 0.20.35.50
● 12.70.100.0

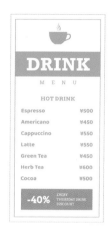

○ 0.0.0.0　● 65.0.20.0
● 0.55.40.0

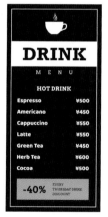

● 20.0.0.80　○ 0.0.0.0
● 0.45.33.0

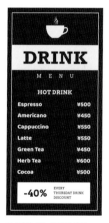

● 0.0.0.80　○ 0.0.0.0
● 0.0.45.0

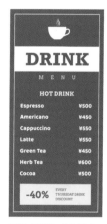

● 80.40.55.0　○ 0.0.0.0
● 0.0.65.0

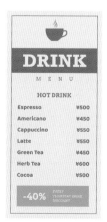

○ 0.0.25.5　● 0.80.70.0
● 65.10.10.0

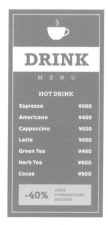

● 85.10.25.0　○ 0.0.0.0
● 15.0.88.0

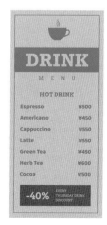

● 0.0.0.20　● 100.25.0.0
● 0.0.0.60

장식 아이디어
내추럴 계열 > 디저트 전문점

Design by Kumiko Hiramoto

● 10.10.75.0 　 0.0.20.0
● 50.0.100.0

● 40.0.30.0 　 5.0.20.0 　● 65.60.15.0

● 10.15.85.0 　 0.0.20.0 　● 0.65.100.0

● 25.10.10.0 　○ 0.0.0.0 　● 55.0.30.0

● 85.45.0.0 　○ 0.0.0.0
● 20.100.100.0

● 0.20.50.0 　○ 0.0.0.0 　● 0.73.43.0

● 10.0.0.20 　 10.0.0.0 　● 20.35.0.70

● 5.30.20.0 　 5.6.8.0 　● 45.45.45.20

● 45.0.40.0 　 0.0.5.0 　● 0.35.15.0

● 15.20.60.0 　 0.0.15.4
● 85.70.35.10

● 70.45.60.0 　 5.5.15.0
● 55.100.80.0

● 0.0.55.25 　● 70.85.100.0 　 0.0.10.0

Design by Kumiko Hiramoto

12.6.8.0 40.0.85.0 0.65.100.0

0.0.10.10 60.0.10.0 0.70.35.0

12.6.8.0 18.15.90.0 75.15.80.0

0.8.10.0 0.40.30.0 45.0.30.0

5.5.10.0 45.0.30.0 25.35.75.0

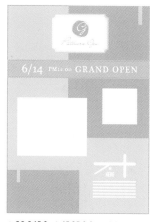

30.0.15.0 15.35.0.0 0.35.5.0

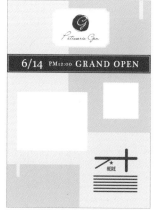

5.10.20.0 25.10.15.0
45.45.50.40

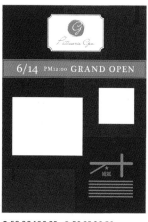

50.90.100.25 50.35.30.50
35.35.65.10

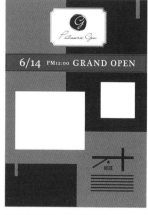

40.25.30.20 90.90.75.0
20.90.80.0

Design by Kumiko Hiramoto

244.241.223 ● 123.116.122 ● 207.100.78

249.237.228 ● 167.196.111 ● 221.154.150

● 178.214.211 ● 119.107.93 ● 217.199.102

255.242.83 ● 80.171.168 ● 198.148.189

239.239.239 ● 205.90.92 ● 68.71.74

238.238.228 ● 0.0.0 240.222.54

● 91.73.55 ● 233.225.203 ● 155.203.208

● 43.74.84 ● 205.191.166 ● 161.71.82

Design by Kumiko Hiramoto

● 15.20.45.0 ○ 0.0.0.0
● 20.100.65.10

● 35.0.70.0 ○ 0.0.0.0
● 0.50.75.0

● 0.35.5.0 ○ 0.0.0.0 ● 40.25.0.0

5.0.5.0 ● 0.20.75.0 ● 0.70.85.0

○ 0.0.0.0 ● 0.0.25.15
● 70.15.0.60

○ 0.0.0.0 ● 60.5.10.0
● 0.35.20.0

● 0.0.10.10 ● 0.50.100.0
● 65.75.80.10

0.0.20.0 ● 0.70.60.0
● 70.0.60.10

5.5.15.0 ● 60.60.70.25
● 0.45.25.15

02

장식 아이디어
내추럴 계열 > 꽃집

Design by Kouhei Sugie

Flower Market
- 0.40.0.0
- 40.0.60.0

Flower Market
- 0.10.80.0
- 40.0.0.0

Flower Market
- 10.20.0.0
- 60.60.0.0

Flower Market
- 30.0.0.0
- 0.30.40.0

Flower Market
- 0.30.10.0
- 0.50.20.0

Flower Market
- 30.0.20.0
- 10.30.0.0

Flower Market
- 0.20.20.0
- 50.0.10.0

Flower Market
- 30.10.0.0
- 0.40.30.0

Flower Market
- 0.30.0.0
- 40.10.0.0

Flower Market
- 30.0.10.0
- 0.40.60.0

Flower Market
- 0.30.20.0
- 50.0.20.0

Flower Market
- 20.0.80.0
- 0.40.20.0

장식 아이디어
내추럴 계열 > 꽃집

Design by Kouhei Sugie

10.0.0.0　0.20.30.0　60.0.20.0

0.50.30.0　0.0.40.0　20.0.0.0

0.0.50.0　0.30.10.0　50.0.10.0

0.10.60.0　0.0.10.0　0.60.30.0

10.0.10.0　10.20.30.0　40.20.0.0

0.10.0.0　0.40.20.0　50.0.30.0

0.10.10.0　0.30.20.0　60.0.30.0

0.50.80.0　0.10.40.0　30.0.20.0

30.0.0.0　0.10.30.0　70.0.10.0

315

Design by Kouhei Sugie

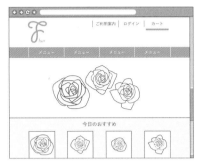

● 221.152.85 252.247.242 ● 192.84.57

● 184.178.214 244.243.249 ● 118.108.138

● 155.203.217 247.250.246 ● 80.150.155

● 214.132.152 252.247.250 ● 148.80.86

● 209.109.88 252.246.233 ● 174.60.45

● 219.223.26 255.255.238 ● 80.100.80

● 176.216.245 247.251.254 ● 102.159.203

● 214.133.165 249.238.244 ● 177.82.107

Design by Kouhei Sugie

● 60.0.10.0 ○ 0.0.30.0

○ 0.10.80.0 ● 0.40.10.0

● 0.50.10.0 ● 0.60.30.0

○ 40.0.20.0 ● 50.30.0.0

● 20.0.80.0 ● 0.60.10.0

● 0.50.70.0 ○ 0.0.70.0

● 0.30.10.0 ● 0.40.40.0

● 50.0.0.0 ● 0.20.30.0

장식 아이디어
내추럴 계열 > 꽃집

Design by Kumiko Hiramoto

● 0.100.30.0 ● 0.0.0.100
Snell Roundhand
Myriad Arabic

● 80.100.100.0 ○ 0.30.0.0
Trajan Pro
Snell Roundhand

● 0.0.0.100
Trajan Pro
decorative fontFINAL

○ 38.0.9.0 ○ 15.0.65.0 ● 40.30.0.0
● 46.0.40.0 ● 0.0.0.100
● 0.65.0.0 ○ 0.30.70.0
Snell Roundhand
Myriad Arabic

● 50.50.40.0 ● 35.10.0.0 ● 40.0.35.0
Trajan Pro
Snell Roundhand

○ 0.30.0.0 ○ 0.50.25.0
Trajan Pro
decorative fontFINAL

● 85.100.100.0 ○ 0.20.20.0
Trajan Pro
Typo Upright BT

● 0.0.0.100
Chaparral Pro Light
Chaparral Pro Bold

○ 0.25.10.0 ● 60.70.50.0
Constantia
decorative fontFINAL

○ 0.10.0.0 ○ 0.35.0.0
● 60.0.65.0 ● 65.50.30.0
Trajan Pro
Typo Upright BT

● 15.100.65.0
Chaparral Pro Light
Chaparral Pro Bold

○ 0.40.0.0 ● 40.0.25.0 ●
85.90.55.0
Constantia
decorative fontFINAL

Design by Junya Yamada

● 0.80.20.0 ● 40.10.80.0
Libra BT

● 90.30.100.30
Libra BT

● 30.100.100.0
● 30.25.50.0 ● 10.8.30.0
Libra BT

● 40.60.90.0 ● 10.20.90.0
Windsor Light Condensed BT
Commercial Script BT

● 50.100.75.30 ● 70.70.90.40
● 70.55.90.15
Windsor Light Condensed BT
Commercial Script BT

● 20.30.50.0 ● 45.70.100.0
Windsor Light Condensed BT
Commercial Script BT

● 0.75.90.0 ● 0.60.20.0 ● 0.35.85.0
Optima Regular
Commercial Script BT

● 0.75.90.0 ● 0.60.20.0 ● 0.35.85.0
Optima Regular
Commercial Script BT

● 0.75.90.0 ● 0.60.20.0 ● 0.35.85.0
Optima Regular
Commercial Script BT

● 100.80.0.0 ● 50.0.100.0
Sandy SandroAL

● 55.100.40.0 ● 0.30.90.0
● 0.85.100.0
Sandy SandroAL

● 40.60.80.20
Sandy SandroAL

장식 아이디어
내추럴 계열 > 셀렉트숍

Design by Hiroshi Hara

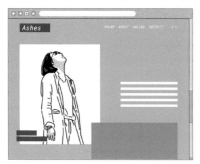

● 213.185.135 ● 198.35.95 ● 206.128.160

● 168.206.172 ● 94.73.150 ● 127.176.129

● 202.204.205 ● 113.118.153 ● 185.192.217

● 90.105.133 ● 239.224.71 ● 207.196.172

● 230.223.187 ● 96.94.89 ● 86.116.160

● 211.220.220 ● 187.104.142 ● 208.165.186

● 83.144.170 ● 181.157.113 ● 202.215.217

● 223.224.229 ● 127.179.180 ● 189.172.143

Design by Hiroshi Hara

● 202.204.205 ● 74.102.133 ● 235.190.68

● 53.69.97 ● 165.192.224 ● 173.0.124

● 220.226.227 ● 44.63.106 ● 117.170.65

● 205.211.59 ● 76.74.74 ● 0.114.185

● 227.233.212 ● 165.31.37 ● 162.196.62

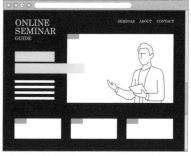

● 38.56.108 ● 183.219.246 ● 101.175.181

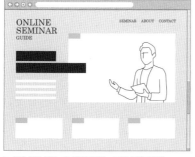

● 238.239.239 ● 91.102.111 ● 104.184.236

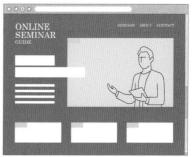

● 84.148.146 ○ 255.255.255 ● 200.215.86

장식 아이디어
내추럴 계열 > 잡화점 · 소품숍

Design by Kumiko Hiramoto

● 30.30.35.0 ● 30.25.100.0 ● 70.80.100.0
Chalkduster
Bradley Hand ITC TT Bold

● 50.0.80.0 0.0.65.0
Chalkduster
Bradley Hand ITC TT Bold

● 0.0.10.10 ● 0.90.100.0 ● 70.75.70.0
Chalkduster

● 15.15.60.0 ● 75.65.65.0
● 70.80.70.0
Chalkduster
Bookman Old Style Bold

● 15.70.0.0
Chalkduster
Bookman Old Style Bold

● 75.45.35.0 ● 15.15.60.0
Chalkduster
Bookman Old Style Bold

● 50.0.80.0 ● 0.20.60.0 ● 0.30.10.0
Corbel Italic
Bradley Hand ITC TT Bold

● 75.45.35.0 ● 40.0.40.0 ● 0.20.100.0
Corbel Italic
Bradley Hand ITC TT Bold

● 20.55.100.0 ● 70.80.75.0 ● 10.10.20.0
Chalkduster
Delicious-Heavy

Design by Kouhei Sugie

● 30.0.60.0　● 0.20.80.40
Variex Light

● 0.40.100.30　● 60.0.40.40
MdN45BlurStamp

● 60.10.10.0　● 40.10.80.0
MdN18OilbasedBlur

● 40.0.0.0　● 0.80.40.40
NotCaslon One

NATRL
NATURAL SHOP

● 10.10.100.20　● 70.40.60.40
Confidential

● 30.10.20.0　● 40.60.80.40
VintageTypewriter Corona

natrl
Natural Shop

● 0.10.100.0　● 60.0.40.80
VAG Rounded Thin

Natrl
Natural Shop

● 40.0.30.20　● 30.40.30.20
PixieFont

● 10.20.80.10　● 40.60.40.40
MdN37SprayBlur

● 60.0.30.0　● 60.40.0.80
Magnet Alternate

● 20.0.80.20　● 0.60.80.60
MdN17Shodo

● 40.0.100.0　● 40.0.80.80
MdN56PenStencil

장식 아이디어
내추럴 계열 > 잡화점·소품숍

Design by Kumiko Hiramoto

● 0.30.20.0
Imprint MT Shadow

● 30.0.10.0
Hypatia Sans Pro
Imprint MT Shadow

● 25.0.10.0 ● 50.20.35.0
Hypatia Sans Pro
Imprint MT Shadow

● 0.35.0.50 ● 0.30.20.0 ●
30.0.30.0
Imprint MT Shadow

● 0.30.20.0
Hypatia Sans Pro
Imprint MT Shadow

● 10.20.20.0 ● 10.40.20.0
Hypatia Sans Pro
LainieDaySH

● 0.25.10.0
Imprint MT Shadow

● 30.0.15.0
Imprint MT Shadow
Porcelain
Book Antiqua
Party LET Plain

● 0.35.20.0
Imprint MT Shadow
Snell Roundhand

● 10.10.30.0 ● 70.85.85.0
Imprint MT Shadow
LainieDaySH

● 10.60.25.0 ● 0.15.0.0
Imprint MT Shadow
Porcelain
Book Antiqua
Party LET Plain

● 80.80.70.0 ● 0.80.20.0
Imprint MT Shadow
Snell Roundhand

Design by Kouhei Sugie

● 0.100.60.20 ● 0.60.10.0
Shelley Allegro Script

● 20.60.0.0 ● 60.0.80.20
Adobe Jenson

● 0.0.40.0 ● 60.10.0.0
NotCaslon One

● 0.40.60.0 ● 40.0.10.10
Belwe Light

● 0.20.20.0 ● 50.60.0.0
Porcelain

● 0.60.30.0 ● 80.0.20.0
Bodoni Roman

● 10.0.60.10 ● 20.60.0.70
TexasHero

● 0.10.100.20 ● 60.10.0.60
University Roman

● 30.40.0.0 ● 60.40.0.60
Remedy Double

● 0.60.50.0 ● 0.80.60.60
Ginga

● 20.0.0.0 ● 60.80.0.70
Garamond 3 Medium

● 0.70.80.0 ● 80.20.40.80
Zapfino

장식 아이디어
내추럴 계열 > 주스 전문점

Design by Junya Yamada

● 0.60.100.0 ● 0.30.100.0
Cooper Std Black
Helvetica Rounded Bold

● 15.15.100.0
Cooper Std Black Italic
Helvetica Rounded Bold Oblique

● 5.25.100.0
Cooper Std Black
Helvetica Rounded Bold

● 90.30.100.0 ● 0.30.100.0
Cooper Std Black Italic
Helvetica Rounded Bold Oblique

● 45.45.65.0 ● 40.0.100.0
Futura Book BT

● 70.10.40.0 ● 0.35.100.0
Futura Bold BT

● 0.90.90.0 ● 50.0.100.0
Hobo BT

● 30.30.60.0 ● 0.40.100.0
Helvetica Rounded Bold Condensed

● 0.100.100.0 ● 90.30.95.30 ● 0.0.0.80
Brush Script Std Medium
Century Regular

● 45.10.100.0 ● 90.30.95.30
Brush Script Std Medium
Century Regular

Design by Kumiko Hiramoto

● 90.0.100.0 0.0.100.0 ● 0.70.40.0
Hobo Std Medium
Candara Bold Italic

0.0.100.0 ● 55.0.100.0 ● 0.60.100.0
Hobo Std Medium
Dolphins
Candara Bold Italic

● 0.15.90.0 ● 0.40.100.0 ● 60.0.100.0
● 0.100.100.0 ● 80.70.0.0 ● 80.10.60.0
Gill Sans Ultra Bold
Candara Bold Italic

● 0.75.85.0 ● 0.30.100.0 0.0.70.0
Hobo Std Medium
Candara Bold Italic

0.0.100.0 ● 80.0.100.0 ● 0.60.30.0
Hobo Std Medium
Dolphins
Candara Bold Italic

● 0.15.90.0 ● 0.40.100.0 ● 60.0.100.0
● 0.100.100.0 ● 80.70.0.0 ● 0.80.100.0
Gill Sans Ultra Bold
Candara Bold Italic

● 0.80.75.0 ● 0.30.100.0
Cooper Std Black Italic
Cooper Black

● 0.50.85.0 ● 0.0.0.100 ● 80.15.100.0
Cooper Std Black Italic
Corbel Test Bold

● 0.50.85.0 ● 80.15.100.0 ● 0.0.0.100
Delicious-Heavy

● 0.35.100.0 ● 80.0.100.0
Cooper Std Black Italic
Cooper Black

● 0.50.85.0 ● 80.15.100.0 ● 0.80.80.0
Lucida Bright Demi Bold
Lucida Sans Demi Bold

● 0.100.100.0 ● 80.15.100.0 ● 0.0.0.100
Delicious-Heavy

장식 아이디어
내추럴 계열 > 유기농 전문점

Design by Kouhei Sugie

● 0.30.100.20　● 60.0.60.20
Chalkduster

◐ 0.10.20.10　● 60.0.40.80
Copperplate Light

Orgncfd

● 40.0.30.0　● 60.0.60.60
Sabon Roman

◐ 0.60.60.0　● 40.0.60.20
NotCaslon Two

orgncfd

◐ 20.0.20.0　● 80.0.20.10
MdN17Shodo

◐ 0.10.10.0　● 20.80.60.40
Magnet Alternate

◐ 0.10.20.0　● 40.0.80.80
MdN47BlurStamp

orgncfd

◐ 30.0.70.0　● 60.40.80.40
MdN18OilbasedBlur

ORGNCFD

● 60.0.40.10　● 0.40.60.60
Confidential

Orgncfd

● 20.40.80.20　● 20.80.40.80
PixieFont

◐ 10.0.30.0　● 100.0.10.70
Trixie Extra
Trixie Plain

orgncfd

● 70.0.60.0　● 40.60.100.40
RemedyDoubleExtras

Design by Kumiko Hiramoto

- ● 0.40.20.0
- Chaparral Pro

- ● 50.0.60.0 ● 35.0.45.0
- ● 15.0.55.0
- Corbel
- Panther

- ● 0.30.65.0 ● 65.70.60.0
- Bodoni SvtyTwo ITC TT
- Candara

- ● 65.80.60.0 ● 20.25.75.0
- Chaparral Pro

- ● 0.20.0.0 ● 0.25.60.0
- ● 0.70.35.0 ● 0.85.25.0
- Corbel
- Panther

- ● 15.45.0.0 ● 80.100.60.0
- Bodoni SvtyTwo ITC TT
- Copperplate Light

- ● 50.0.20.0 ● 0.25.70.0
- Trajan Pro
- Garamond Premier Pro

- ● 0.0.0.100 ● 70.0.50.0
- Monika Italic
- Letter Gothic Std
- Segoe Condensed

- ● 0.70.80.0 ● 50.100.90.0
- Copperplate Light
- Adobe Devanagari

- ● 75.75.75.0 ● 30.30.75.0
- ● 0.50.45.0
- Trajan Pro
- Garamond Premier Pro

- ● 40.0.70.0 ● 100.0.40.0
- Monika Italic
- Letter Gothic Std
- Segoe Condensed

- ● 20.35.30.0 ● 60.90.65.0
- Copperplate Light
- Adobe Devanagari

장식 아이디어
내추럴 계열 > 란제리

Design by Kumiko Hiramoto

● 0.0.0.100
Chaparral Pro
LainieDaySH

● 80.100.40.0
Porcelain
Constantia Italic

● 0.50.0.0
Edwardian Script ITC
Bodoni SvtyTwo ITC TT Bold

● 0.0.0.100 ● 10.45.0.0
Chaparral Pro
LainieDaySH

● 55.55.0.0 ● 0.65.0.0 ● 0.50.0.0
Porcelain
Constantia Italic

● 35.60.65.0
Edwardian Script ITC
Bodoni SvtyTwo ITC TT Bold

● 0.20.0.0 ● 0.40.0.0
Edwardian Script ITC
Bodoni SvtyTwo ITC TT

● 0.20.0.0 ● 0.70.0.0
Edwardian Script ITC
Bodoni SvtyTwo ITC TT

● 10.35.20.0 ● 20.35.30.0
Edwardian Script ITC
Bodoni SvtyTwo ITC TT

● 0.25.20.15 ● 55.100.100.0
Edwardian Script ITC
Bodoni SvtyTwo ITC TT

● 0.0.0.100 ● 0.0.0.80 ● 0.40.15.0
Edwardian Script ITC
Bodoni SvtyTwo ITC TT

● 0.0.0.100 ● 80.70.0.0
● 10.15.40.0 ● 55.60.90.10
Edwardian Script ITC
Bodoni SvtyTwo ITC TT

장식 아이디어
내추럴 계열 > 란제리

Design by Akiko Hayashi

● 0.0.0.100 ● 0.100.40.0
Syncopate Regular
FFJustlefthand Regular

● 70.100.20.0 ● 0.50.0.0
Syncopate Regular
FFJustlefthand Regular

● 30.100.0.0 ● 50.40.50.0
Syncopate Regular
FFJustlefthand Regular

● 80.70.0.0 ● 0.85.30.0
Syncopate Regular
FFJustlefthand Regular

● 0.50.50.0
Syncopate Regular
FFJustlefthand Regular

● 100.80.0.0 ● 0.80.0.0
Syncopate Regular
FFJustlefthand Regular

● 20.100.0.0 ● 20.20.60.0
Syncopate Regular
FFJustlefthand Regular

● 40.70.0.0 ● 50.0.10.0
Syncopate Regular
FFJustlefthand Regular

● 50.100.80.0 ● 0.50.20.0
Syncopate Regular
FFJustlefthand Regular

● 0.0.20.60 ● 0.50.0.0
Syncopate Regular
FFJustlefthand Regular

● 70.100.0.0 ● 20.0.60.0
Syncopate Regular
FFJustlefthand Regular

● 100.40.0.0 ● 0.90.90.0
Syncopate Regular
FFJustlefthand Regular

장식 아이디어
내추럴 계열 > 시니어 시설

Design by Akiko Hayashi

● 30.90.0.0　　30.0.70.0
秀英3号 Std B
正楷書 CB1 Std
フォーク Pro B

● 70.40.100.0　　10.0.70.0
秀英3号 Std B
正楷書 CB1 Std
フォーク Pro B

● 30.70.50.0　　50.0.40.0
秀英3号 Std B
正楷書 CB1 Std
フォーク Pro B

● 100.90.0.0　　10.35.10.0
秀英3号 Std B
正楷書 CB1 Std
フォーク Pro B

● 70.100.0.0　　30.0.50.0
秀英3号 Std B
正楷書 CB1 Std
フォーク Pro B

● 100.100.50.0　　20.10.70.0
秀英3号 Std B
正楷書 CB1 Std
フォーク Pro B

● 85.60.0.0　　15.0.50.0
秀英3号 Std B
正楷書 CB1 Std
フォーク Pro B

● 50.100.50.0　　25.20.0.0
秀英3号 Std B
正楷書 CB1 Std
フォーク Pro B

● 90.50.100.0　　0.20.10.0
秀英3号 Std B
正楷書 CB1 Std
フォーク Pro B

● 70.60.100.20　　0.35.20.0
秀英3号 Std B
正楷書 CB1 Std
フォーク Pro B

● 0.70.100.0　　40.0.10.0
秀英3号 Std B
正楷書 CB1 Std
フォーク Pro B

● 60.100.100.30　　20.0.30.0
秀英3号 Std B
正楷書 CB1 Std
フォーク Pro B

Design by Junya Yamada

● 70.0.20.10
A-OTF リュウミン Pro R-KL
Americana BT Roman

● 80.60.20.0　● 25.60.20.0
A-OTF リュウミン Pro R-KL
Americana BT Roman

● 100.40.40.0　● 50.20.20.0
A-OTF リュウミン Pro R-KL

● 15.35.85.0　● 0.0.10.50　● 0.0.10.40
A-OTF リュウミン Pro R-KL
Amazone BT

● 75.70.30.50　● 30.10.0.0　● 60.0.100.0
A-OTF リュウミン Pro B-KL
A-OTF リュウミン Pro M-KL

● 80.40.0.0
A-OTF リュウミン Pro B-KL
A-OTF リュウミン Pro M-KL

● 80.50.70.10　● 30.0.60.0　● 0.30.0.0
AXIS Std M
AXIS Std R

● 70.75.70.30　● 40.15.95.0　● 30.0.0.0
AXIS Std M
AXIS Std R

● 75.100.50.0
AXIS Std M
AXIS Std R
Arial Regular

● 10.85.25.0
A-OTF リュウミン Pro R-KL
Americana Extra Bold Condensed BT

장식 아이디어
내추럴 계열 > 약국

Design by Hiroshi Hara

● 70.15.0.0
Quicksand

● 70.15.0.0 ● 30.5.0.0
Quicksand

● 0.70.0.0 ● 0.0.0.60
Quicksand

● 50.0.50.0 ● 0.0.0.100

● 50.0.50.0 ● 0.70.0.0

● 50.0.50.0 ● 0.70.0.0

● 50.0.50.0 ● 0.0.0.100
Quicksand

● 100.0.50.0 0.0.100.0
● 0.0.0.100
Quicksand

● 0.70.0.0 ● 0.0.0.100
Quicksand

● 0.80.30.0
Quicksand

● 0.80.30.0
Quicksand

● 0.80.30.0 ● 10.20.20.0
Quicksand

Design by Kumiko Hiramoto

● 20.100.100.0 ● 100.50.0.0
● 0.0.0.100
Myriad Hebrew Bold Italic
ロダン NTLG Pro Bold

● 100.50.0.0 ● 100.0.45.0
Myriad Pro Condensed
ロダン NTLG Pro Bold

● 20.100.100.0 ● 100.0.45.0
Myriad Pro Condensed
ロダン NTLG Pro Bold

● 0.15.100.0 ● 100.0.100.0
● 0.0.0.100
Myriad Hebrew Bold Italic
ロダン NTLG Pro Bold

● 50.0.100.0 ● 100.0.100.0
Myriad Hebrew Bold Italic
ロダン NTLG Pro Bold

● 100.25.100.0 ● 60.0.100.0
Myriad Pro Condensed
ロダン NTLG Pro Bold

● 20.100.100.0 ● 100.100.50.0
Myriad Pro Condensed
ロダン NTLG Pro Bold

● 0.90.60.0 ● 100.85.35.0
ロダン NTLG Pro Bold
Myriad Hebrew Bold Italic
Bebas

● 0.90.60.0 ● 0.35.60.0 ● 0.0.0.100
Myriad Pro Condensed
ロダン NTLG Pro Bold

● 20.100.100.0 ● 100.0.45.0
Myriad Pro Condensed
ロダン NTLG Pro Bold

● 100.50.0.0 ● 100.0.100.0
ロダン NTLG Pro Bold
Myriad Hebrew Bold Italic
Bebas

● 100.0.45.0 ● 0.35.60.0 ● 0.0.0.100
Myriad Pro Condensed
ロダン NTLG Pro Bold

335

장식 아이디어
내추럴 계열 > 뷰티

Design by Akiko Hayashi

● 80.90.0.0 ● 0.90.10.0
DuGauguin Regular
Helvetica Neue LT Std 57 Condensed

● 20.100.100.70 ● 20.100.100.0
DuGauguin Regular
Helvetica Neue LT Std 57 Condensed

● 30.25.95.0 ● 90.60.100.40
DuGauguin Regular
Helvetica Neue LT Std 57 Condensed

● 70.40.100.0 ● 10.0.60.0
Helvetica Neue LT Std 37 Thin Condensed
Helvetica Neue LT Std 67 Medium Condensed

● 10.100.60.0 ● 0.20.10.0
Helvetica Neue LT Std 37 Thin Condensed
Helvetica Neue LT Std 67 Medium Condensed

● 80.30.10.0 ● 30.0.10.0
Helvetica Neue LT Std 37 Thin Condensed
Helvetica Neue LT Std 67 Medium Condensed

● 20.90.0.0 ● 0.30.0.0 ● 0.30.100.0
Randumhouse Regular
Futura Bold

● 0.60.100.0 ● 0.20.45.0 ● 40.0.70.0
Randumhouse Regular
Futura Bold

● 60.0.100.0 ● 30.0.50.0 ● 10.40.0.0
Randumhouse Regular
Futura Bold

dune

● 0.0.0.100 ● 0.0.100.0
Didot Regular
Helvetica Neue LT Std 57 Condensed

● 95.70.30.0 ● 50.0.60.0
Didot Regular
Helvetica Neue LT Std 57 Condensed

● 0.90.70.0
Didot Regular
Helvetica Neue LT Std 57 Condensed

Design by Kumiko Hiramoto

● 70.20.40.0
Menlo
Nuvo OT Medium

● 0.0.0.100
Adobe Devanagari
Nuvo OT Medium

● 0.0.0.100
Garamond Premier Pro
Garamond

● 65.75.20.0
Panther
Nuvo OT Medium

● 0.60.25.0　● 0.0.0.100
Adobe Devanagari
Nuvo OT Medium

● 45.0.45.0　● 0.35.25.0
● 40.50.40.0
Garamond Premier Pro
Garamond

● 45.10.0.0
Mona Lisa Solid
Gill Sans Light

● 0.0.0.100
Baskerville
Baskerville Bold

● 0.0.0.100
Rezland Logotype Font

● 30.0.10.0　● 80.35.20.0
Gill Sans Light
Myriad Arabic
Mona Lisa Solid
Constantia Italic

● 20.20.50.0　● 70.25.100.0
● 80.90.90.0
Baskerville
Baskerville Bold

● 15.25.0.0　　20.0.0.0
Rezland Logotype Font

Design by Junya Yamada

● 70.10.40.0
Seagull BT Light
Amazone BT Regular

● 70.0.15.0
Seagull BT Heavy
Amazone BT Regular

● 10.35.65.50 ● 70.25.100.0
Seagull BT Light
Amazone BT Regular

● 0.0.30.80 ● 50.10.100.0
Seagull BT Heavy
Amazone BT Regular

● 60.70.100.40
Sandy SandroAl

● 90.30.100.50 ● 20.0.100.0
Sandy SandroAl
Sandy SandraAl

● 100.0.100.0
Poplar Std Black

● 30.40.60.0 ● 100.0.100.0
Poplar Std Black

● 35.60.80.25 ● 40.60.60.40 ● 90.30.95.30
Poplar Std Black

● 0.0.20.70 ● 60.0.20.0 ● 80.20.70.0
Poplar Std Black

Design by Hiroshi Hara

● 0.0.0.100　● 50.0.100.0
Century Gothic

● 50.0.100.0
Century Gothic

● 100.0.100.0
Century Gothic

● 100.0.100.0
Century Gothic

WOODS STYLE

● 60.70.90.30　● 50.0.100.0
Trajan Pro

● 60.70.90.30　● 50.0.100.0
Trajan Pro

● 50.0.100.0
Century Gothic

● 50.0.100.0
Century Gothic

● 50.0.100.0
Century Gothic

● 50.0.100.0　● 0.50.100.0
Century Gothic

Design by Junya Yamada

● 0.0.0.100
Bernhard Modern Bold BT
Bernhard Modern Italic BT

● 0.90.80.0 ● 0.0.0.100
Bodoni Bold BT
Bodoni Book BT

● 50.90.100.70
Bodoni Bold BT
Bodoni Book BT

● 100.50.100.30 ● 0.0.0.100
Futura Medium BT
Futura Light BT

● 15.100.90.10 ● 0.0.0.100
Futura Medium BT
Futura Light BT

● 40.75.100.0 ● 0.0.0.100
Futura Medium BT
Futura Light BT

● 25.70.65.0 ● 0.0.0.80
Folio Extra Bold BT
Futura Light BT

● 35.35.55.0 ● 50.50.60.40
Folio Extra Bold BT
Futura Light BT

● 20.40.90.0 ● 40.70.100.50
Folio Extra Bold BT
Futura Light BT

● 90.50.95.30
Folio Bold Condensed BT
Folio Light BT

● 0.30.80.0 ● 0.0.0.100
Amazone BT
Folio Light BT

● 0.100.100.0
Amazone BT
Futura Medium Italic BT

Design by Kouhei Sugie

● 10.0.20.20　● 60.0.40.40

FOT-筑紫オールド明朝 Pro R

● 0.40.40.10　● 0.60.60.90

FOT-くろかね Std EB

● 20.0.0.10　● 40.0.10.80

教科書ICA R

食食器器

0.10.20.0　● 20.0.60.80

FOT-コミックレゲエ Std B

● 20.10.0.0　● 20.30.40.60

光朝

食食器器

● 0.40.40.60

カクミン R

食食器器

20.0.20.0　● 20.30.40.60

丸フォーク R

食食器器

● 10.10.20.0　● 60.0.40.40

新正楷書 CBSK1

食食器器

0.10.20.0　● 0.60.60.90

小塚明朝 Pro EL

食食器器

0.20.10.0　● 0.40.40.60

FOT-ニューシネマ A Std D

0.10.20.0　● 20.0.60.80

秀英初号明朝

食食器器

20.10.0.0　● 40.0.10.80

フォーク R

341

장식 아이디어
클래시컬 계열 > 고가품 팸플릿

Design by Akiko Hayashi

● 20.0.0.20 ● 50.0.20.0
Commercial Script
Didot Bold

● 30.30.40.0 ● 0.30.60.0
Commercial Script
Didot Bold

● 40.20.40.0 ● 30.20.80.0
Commercial Script
Didot Bold

● 70.90.0.0 ● 40.100.0.0
Commercial Script
Copperplate Regular

● 40.30.100.0 ● 20.15.50.0
Commercial Script
Copperplate Regular

● 75.15.15.0 ● 100.90.20.0
Commercial Script
Copperplate Regular

● 70.0.60.0 ● 90.60.100.40
Helvetica Light
Nuptial Script Medium

● 50.20.0.0 ● 100.90.50.0
Helvetica Light
Nuptial Script Medium

● 10.60.0.20 ● 50.100.40.50
Helvetica Light
Nuptial Script Medium

● 80.70.0.0 ● 30.20.0.0
Helvetica Neue LT Std 55 Roman
Birch Std Regular

● 0.60.60.0 ● 40.100.100.20
Helvetica Neue LT Std 55 Roman
Birch Std Regular

● 35.60.100.0 ● 0.30.70.0
Helvetica Neue LT Std 55 Roman
Birch Std Regular

Design by Kumiko Hiramoto

● 0.0.0.50 ● 0.0.0.100
丸明 Katura
Trajan Pro
Bickham Script Pro

● 30.70.100.0 ● 25.35.100.0 ● 0.0.0.100
丸明 Katura
Copperplate Light
Bickham Script Pro

● 0.0.0.100 ● 0.0.0.50
Snell Roundhand
Trajan Pro
丸明 Katura

● 100.100.0.30 ● 20.30.65.0
Snell Roundhand
Trajan Pro
丸明 Katura

● 60.100.100.25 ● 0.0.0.100
Trajan Pro Bold
Bickham Script Pro

● 20.30.65.0 ● 0.0.0.100
ITC New Baskerville Italic
Cochin Italic

● 0.0.0.100 ● 30.100.100.0 ● 20.30.65.0
Bickham Script Pro
丸明 Katura

● 30.100.100.0 ● 90.100.100.0 ● 20.30.65.0
Snell Roundhand
Bickham Script Pro
丸明 Katura

● 20.30.65.0 ● 70.100.100.0 ● 0.0.0.100
Trajan Pro
Bickham Script Pro
丸明 Katura

● 20.30.65.0 ● 70.100.100.0 ● 0.0.0.100
Trajan Pro
Bickham Script Pro
丸明 Katura

Design by Kouhei Sugie

● 40.0.0.50　● 20.0.0.90
FOT-筑紫オールド明朝 Pro R

● 0.30.10.0　● 0.80.60.60
こぶりなゴシック W1
游築36ポ仮名 W3

● 40.0.10.0　● 0.0.40.90
カクミン R

● 0.20.60.0　● 20.40.0.60
フォーク R

● 10.20.0.0　● 50.40.0.40
教科書ICA R

● 20.0.60.0　● 60.60.0.40
FOT-くろがね Std EB R

● 0.40.20.0　● 30.0.20.80
ハルクラフト

● 30.0.100.0　● 40.0.40.80
小塚ゴシック EL
さむらい

● 10.10.20.0　● 0.80.60.80
ヒラギノ行書 W4
秀英5号 L

● 0.20.0.0　● 30.0.10.60
秀英初号明朝

● 20.10.10.0　● 40.0.0.90
光朝

● 10.10.0.0　● 20.20.0.80
ヒラギノ角ゴオールド W9
秀英初号明朝

Design by Kumiko Hiramoto

● 0.0.0.100
DCひげ文字 Std W5

● 100.100.0.0　● 35.100.100.10
● 80.10.45.0　● 0.40.80.0
DCひげ文字 Std W5

● 0.0.0.100　● 0.100.100.0
● 35.100.100.0　　0.0.100.0
DCひげ文字 Std W5

● 0.0.0.100　● 0.100.100.0　● 35.100.100.0
DCひげ文字 Std W5

● 0.0.0.100　● 0.100.100.0
DF龍門石碑体 Std W9

● 0.0.0.100　● 100.40.100.0　● 0.30.80.0
● 10.95.90.0　● 55.100.85.0
DF龍門石碑体 Std W9

● 0.0.0.100　● 0.100.100.0
DF龍門石碑体 Std W9

● 100.100.0.0　● 35.100.100.10
● 80.10.45.0　● 0.40.80.0
DF龍門石碑体 Std W9

● 0.0.0.100　　 0.0.0.15
DC寄席文字 Std W7
DC籠文字 Std W12

● 100.65.80.0　● 25.100.100.0　● 100.80.0.0
DC寄席文字 Std W7
DC籠文字 Std W12

Design by Kouhei Sugie

● 100.0.0.60 ● 0.80.80.80
Garamond 3 Medium

● 0.0.0.100 ● 100.0.0.0
Antique Olive Nord
Garamond 3 Medium

● 40.20.0.80 ● 0.60.100.0
Bodoni Roman
Citizen Bold

● 60.60.0.0 ● 0.0.0.100
Eordeoghlakat
Clarendon Light

● 40.20.0.80 ● 100.0.0.0
Variex Light
Gill Sans Regular

● 0.80.100.0
Crass

● 70.0.0.0 ● 0.0.0.100
Chalkduster
Gill Sans Light

● 0.80.80.80
NotCaslon One
Citizen Light

● 0.20.100.20 ● 0.80.80.80
Remedy Double
Copperplate Light

● 100.0.0.60 ● 0.0.0.100
Lunatix Light

● 0.0.0.100 ● 70.0.0.0
Citizen Light
Bembo Semibold

● 0.80.100.0 ● 0.0.0.100
PixieFont
Magnet

장식 아이디어
클래시컬 계열 > 남성 패션

Design by Junya Yamada

● 0.0.0.70
Baskerville Semibold
Folio Light BT

● 25.55.65.0
Baskerville Semibold Italic
Folio Light BT

● 45.100.90.10
Baskerville Bold
Folio Light BT

● 0.0.0.100 ● 15.20.60.0
Baskerville Semibold
Baskerville Regular

● 90.70.100.30
Baskerville Bold Italic
Folio Light BT

● 45.100.90.10 ● 0.10.15.0
Baskerville Semibold
Folio Light BT

● 20.30.90.0 ● 100.95.40.0
Baskerville Semibold
Folio Light BT

● 0.0.0.90
Baskerville Semibold
Folio Medium BT

● 30.20.45.0 ● 65.70.70.30
Baskerville Semibold
Folio Light BT

● 20.30.90.0
Lucida Grande Bold
Lucida Grande Regular

● 10.30.90.0 ● 100.65.30.0
Lucida Grande Bold
Lucida Grande Regular

● 55.60.65.40
Lucida Grande Bold
Folio Light BT

347

Design by Kumiko Hiramoto

● 0.0.0.100
Baskerville
Lucida Fax

● 0.55.100.0
Chaparral Pro
Trebuchet MS

● 0.60.25.0 ● 35.100.50.0
Baskerville
Typo Upright BT

● 0.0.0.100
Calisto MT
Chaparral Pro Bold

● 0.15.10.0 ● 0.50.30.0 ● 0.80.45.0
Calisto MT
Viva Std

● 80.100.100.0 ● 0.15.60.0
● 15.30.60.0
Calisto MT
Bebas

● 90.80.40.0 10.0.0.0 ● 0.100.60.0
Viva Std Bold
Chaparral Pro Bold

● 0.45.20.0 ● 75.100.100.0
● 0.10.100.0 ● 0.100.60.0
Viva Std Bold
Chaparral Pro Bold

● 35.0.15.0 ● 0.20.100.0
● 100.0.65.0 ● 0.100.60.0
Viva Std Bold
Chaparral Pro Bold

● 0.0.0.100
Baskerville
Bebas

● 70.100.40.0
Baskerville
LainieDaySH

● 0.0.0.100 ● 0.100.70.0 ●
100.45.0.0
Baskerville
Typo Upright BT

Design by Akiko Hayashi

● 0.20.10.0 ● 0.90.0.90
ITC Avant Garde Gothic Book

● 25.45.100.80 ● 50.20.100.0
ITC Avant Garde Gothic Book

● 50.100.100.20 ● 0.20.60.0
ITC Avant Garde Gothic Book

● 0.70.10.0 ● 30.0.15.0
ITC Avant Garde Gothic Book

● 0.0.70.0 ● 20.50.0.0
ITC Avant Garde Gothic Book

● 25.0.70.0 ● 60.70.100.0
ITC Avant Garde Gothic Book

● 80.30.0.0 ● 40.0.0.0
ITC Avant Garde Gothic Book

● 20.55.0.0 ● 100.100.50.0
ITC Avant Garde Gothic Book

● 50.70.100.0 ● 20.0.70.0
ITC Avant Garde Gothic Book

● 0.50.80.30 ● 0.30.60.0
ITC Avant Garde Gothic Book

● 70.0.60.0 ● 30.0.60.0
ITC Avant Garde Gothic Book

● 60.100.0.0 ● 0.40.0.40
ITC Avant Garde Gothic Book

Design by Junya Yamada

● 60.45.100.0
ヒラギノ明朝 Pro W3

● 60.100.50.0
ヒラギノ明朝 Pro W3

● 100.95.60.0
ヒラギノ明朝 Pro W3

● 0.0.0.100 ● 0.65.45.0
● 5.95.100.0 ● 85.100.55.15
ヒラギノ明朝 Pro W3

● 0.0.0.100 ● 60.90.60.0
● 50.40.100.0 ● 20.85.100.0
ヒラギノ明朝 Pro W3

● 50.60.70.40
ヒラギノ明朝 Pro W3

● 0.0.20.90 ● 0.0.20.70 ● 0.0.20.50
ヒラギノ明朝 Pro W3

● 80.45.100.0
ヒラギノ明朝 Pro W3

● 35.40.100.0 ● 20.100.100.0
ヒラギノ明朝 Pro W3

● 0.90.100.0 ● 30.20.85.0 ● 0.0.0.100
DFP中楷書体
ヒラギノ明朝 Pro W3

● 20.100.100.0 ● 40.45.75.10 ● 0.0.0.100
DFP中楷書体
ヒラギノ明朝 Pro W3

● 65.100.45.0 ● 90.60.40.0 ● 0.0.0.100
DFP中楷書体
ヒラギノ明朝 Pro W3

Design by Kouhei Sugie

⦾ 10.20.10.0　● 0.60.60.80
さむらい

⦾ 20.10.0.0　● 40.20.0.60
秀英明朝 B
秀英5号 B

⦾ 20.0.10.0　● 20.0.10.60
ハルクラフト

● 0.10.10.40　● 0.10.20.80
新ゴ L
タイプラボ N L

10.0.30.0　● 20.0.40.20
FOT-花風なごみ Std B

⦾ 0.20.0.0　● 0.30.10.60
教科書ICA R

⦾ 0.20.0.0　● 20.40.0.80
FOT-コミックレゲエ Std B

⦾ 0.10.40.0　● 0.60.20.40
秀英初号明朝

⦾ 0.20.0.0　● 30.0.10.40
ソフトゴシック M
丸アンチック M

⦾ 20.10.0.0　● 30.40.0.60
FOT-筑紫オールド明朝 Pro R

⦾ 0.20.0.0　● 0.30.30.20
FOT-ラグランパンチ Std UB

⦾ 10.0.30.0　● 10.0.40.80
ヒラギノ行書 W4
游築36ポ仮名 W6

장식 아이디어
클래시컬 계열 > 만화 로고

Design by Kouhei Sugie

花のエレガンス

● 10.10.40.0　● 0.60.10.0
A1明朝

花のエレガンス

● 0.40.60.0　● 50.0.70.0
新ゴ M
わんぱくゴ N M

花のエレガンス

● 0.20.60.0　● 60.0.0.0
ソフトゴシック R
丸アンチック R

花 の エレガンス

● 0.20.0.0　● 80.60.0.0
カクミン R

花
の
エレガンス

● 20.10.0.0　● 0.60.40.20
FOT-筑紫オールド明朝 Pro R

花
の
エレガンス

● 0.20.30.0　● 0.20.20.60
FOT-ニューシネマ A Std D

花のエレガンス

● 0.10.40.0　● 50.0.0.10
FOT-花風なごみ Std B

花のエレガンス

● 10.0.10.0　● 60.50.0.0
フォーク M

花
の
エレガンス

● 20.0.100.0　● 0.80.60.20
秀英明朝 L

花のエレガンス

● 30.0.0.0　● 0.40.30.0
FOT-ロダンマリア Pro EB

花
の
エレガンス

● 10.0.70.0　● 40.0.60.20
タカハンド B

花のエレガンス

● 0.10.60.0　● 40.40.0.0
秀英明朝 R
秀英5号 R

Design by Kumiko Hiramoto

女神たちの憂鬱

● 0.0.0.100
DCクリスタル Std W5

女神たちの憂鬱

● 10.25.80.0 ● 75.85.80.0
DCクリスタル Std W5

● 0.0.0.100
太ミン A101 Pro Bold

● 0.0.0.100 ● 100.85.0.0 ● 35.100.100.0
太ミン A101 Pro Bold

女神たちの憂鬱

● 0.0.0.100 ● 0.0.0.25
Birch Std
DF 金文体 Std W3

女神たちの憂鬱

● 10.50.0.0 ● 30.30.0.0
Birch Std
DF 金文体 Std W3

● 0.0.0.100
丸明 Katura
Bickham Script Pro

● 35.35.40.0 ● 65.85.60.0
丸明 Katura
Bickham Script Pro

● 0.0.0.100
はんなり明朝

● 45.45.50.0 ● 60.100.50.0 ● 100.60.80.0
はんなり明朝

353

Design by Akiko Hayashi

● 50.20.0.0 ● 40.60.0.0
リュウミン Pro BKL
秀英5号 Std B
Trajan Pro Regular

● 20.0.60.0 ● 80.30.30.0
リュウミン Pro BKL
秀英5号 Std B
Trajan Pro Regular

● 20.80.20.0 ● 100.25.0.0
リュウミン Pro BKL
秀英5号 Std B
Trajan Pro Regular

● 45.0.50.0 ● 45.0.50.70
リュウミン Pro BKL
秀英5号 Std B
Trajan Pro Regular

● 25.0.15.20 ● 50.0.30.70
リュウミン Pro BKL
秀英5号 Std B
Trajan Pro Regular

● 0.30.10.0 ● 0.70.30.30
リュウミン Pro BKL
秀英5号 Std B
Trajan Pro Regular

● 10.0.75.0 ● 0.20.75.55
Didot Regular

● 40.0.20.0 ● 100.100.40.0
Didot Regular

● 20.30.0.0 ● 60.90.0.0
Didot Regular

Design by Kumiko Hiramoto

● 0.0.0.100
Copperplate Gothic Light

◐ 10.40.0.0 ● 0.0.0.100
Bodoni SvtyTwo ITC TT
Copperplate Gothic Light

● 70.30.0.0
Copperplate Gothic Light

● 0.0.0.100
Trajan Pro Bold
Copperplate Gothic Light

● 0.0.0.100 ● 0.0.0.55
Copperplate Gothic Light

◐ 0.25.10.0 ● 0.0.0.100
Typo Upright BT
Copperplate Gothic Light

◐ 0.0.0.40 ● 0.0.0.55
Trajan Pro
Baskerville Old Face

● 0.0.0.40 ● 70.20.20.0
Trajan Pro
Baskerville Old Face

● 90.100.55.0 ◐ 0.25.50.0
LainieDaySH
Baskerville Old Face

● 0.0.0.100
Trajan Pro Bold
Copperplate Gothic Light

● 0.0.0.100
Trajan Pro Bold
Copperplate Gothic Light

● 0.0.0.100 ◐ 0.25.80.0
Trajan Pro Bold
Copperplate Gothic Light

Design by Akiko Hayashi

⬤ 255.220.250　⬤ 193.100.157

⬤ 160.210.210　⬤ 0.140.163

⬤ 20.35.100　◯ 255.255.255

⬤ 250.218.147　⬤ 135.102.35

⬤ 42.126.140　⬤ 214.235.180

⬤ 80.0.80　⬤ 230.200.255

⬤ 243.175.157　⬤ 100.85.85

⬤ 25.30.15　⬤ 200.180.90

Design by Akiko Hayashi

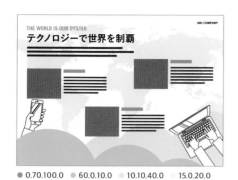

● 0.70.100.0 ● 60.0.10.0 ● 10.10.40.0 ● 15.0.20.0

● 100.0.100.0 ● 100.0.10.0 ● 20.0.90.0 ● 0.0.15.10

● 80.100.0.0 ● 15.20.0.0 ● 0.10.50.0 ● 5.10.15.0

● 100.60.100.0 ● 20.0.60.0 ● 40.0.30.0 ● 0.5.20.0

● 20.100.100.0 ● 90.80.0.0 ● 50.40.0.0 ● 5.5.15.0

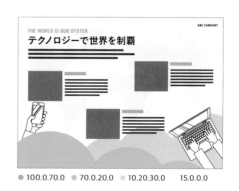

● 100.0.70.0 ● 70.0.20.0 ● 10.20.30.0 ● 15.0.0.0

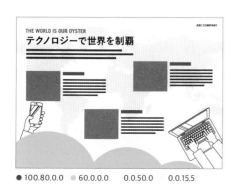

● 100.80.0.0 ● 60.0.0.0 ● 0.0.50.0 ● 0.0.15.5

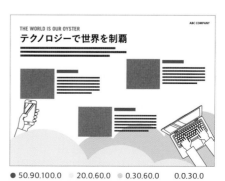

● 50.90.100.0 ● 20.0.60.0 ● 0.30.60.0 ● 0.0.30.0

장식 아이디어
클래시컬 계열 > 비즈니스

Design by Akiko Hayashi

● 237.232.57 ● 7.112.123 ● 10.153.160

● 136.210.226 ● 104.0.0 ● 237.238.150

● 117.187.43 ● 4.93.50 ● 210.220.0

● 230.45.58 ● 0.120.153 ● 0.0.0

● 75.184.234 ● 255.95.46 ● 86.94.43

● 188.164.247 ● 190.46.126 ● 45.40.96

● 108.175.255 ● 2.85.204 ● 136.0.20

● 255.164.74 ● 255.96.8 ● 58.58.58

장식 아이디어
클래시컬 계열 > 디자인 스튜디오

Design by Akiko Hayashi

● 140.194.47　　● 244.244.40　　● 68.68.68

● 255.110.0　　● 192.220.150　　244.255.222

● 255.70.70　　● 247.150.150　　● 0.0.0

● 51.51.51　　● 36.68.160　　● 215.220.220

● 221.0.174　　● 0.112.198　　● 24.33.70

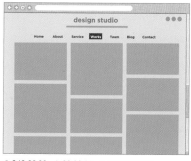

● 242.68.22　　● 68.68.68　　● 220.220.220

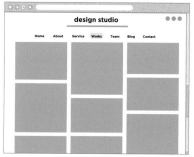

● 0.0.0　　● 255.224.0　　○ 255.255.255

장식 아이디어
비즈니스 계열 > 치과

Design by Akiko Hayashi

● 100.30.0.0　● 70.0.0.0　● 50.0.0.0
Futura Medium

● 0.70.20.0　● 0.30.0.0　● 0.20.0.0
Futura Medium

● 100.0.30.0　● 50.0.20.0　● 30.0.20.0
Futura Medium

● 100.80.0.0　● 50.10.0.0　　0.0.50.0
Futura Medium

○ 0.0.0.0　● 60.0.0.0　● 90.70.0.0
Futura Medium

○ 0.0.0.0　● 25.0.30.0　● 0.30.40.0
Futura Medium

● 0.100.50.0
Futura Medium

● 60.70.60.0
Futura Medium

● 100.100.0.0
Futura Medium

● 80.15.100.0　● 50.0.40.0
Futura Medium

● 100.0.0.0　● 60.0.0.0
Futura Medium

● 0.60.100.0　● 0.30.100.0
Futura Medium

Design by Kumiko Hiramoto

SMILE DENTAL CLINIC

● 60.0.25.0 ● 100.60.30.0
新ゴ Pro L
小塚ゴシック Pro B

SMILE DENTAL CLINIC

● 25.0.80.0 ● 60.0.100.0
漢字タイポス 415 Std R
小塚ゴシック Pro B

スマイル歯科医院
SMILE DENTAL CLINIC

● 0.100.85.0 ● 100.80.0.0 ● 0.0.0.100
ロダン NTLG Pro M
Segoe

SMILE DENTAL CLINIC

● 30.25.70.0
丸明 Katura
Miso

スマイル歯科医院
SMILE DENTAL CLINIC

● 100.15.25.0 ● 45.0.80.0
ロダン NTLG Pro L
ロダン NTLG Pro M
Delicious-Heavy

スマイル歯科医院
SMILE DENTAL CLINIC

● 0.0.0.100 ● 35.10.0.0
CoreHumanistSans-Regular

スマイル歯科
SMILE DENTAL CLINIC

● 0.20.85.0
Abadi MT Condensed Light

スマイル歯科
SMILE DENTAL CLINIC

● 40.0.10.0 ● 50.10.5.0 ● 65.15.0.0
Abadi MT Condensed Light

スマイル歯科医院
SMILE DENTAL CLINIC

● 0.25.100.0 ● 70.75.80.0
ミウラ見出し Liner
Chalkduster

スマイル歯科医院
SMILE DENTAL CLINIC

● 40.0.10.0 ● 70.75.80.0
漢字タイポス 415 Std R
小塚ゴシック Pro B

장식 아이디어
비즈니스 계열 > 로펌

Design by Akiko Hayashi

● 20.10.60.0　● 60.50.100.0
新ゴM

● 60.40.10.0　● 100.100.40.0
新ゴM

● 50.20.60.0　● 90.50.100.0
新ゴM

● 100.80.0.0
新ゴM

● 20.100.0.60
新ゴM

● 60.90.100.0
新ゴM

● 80.100.20.0　● 40.40.0.0
新ゴM
Bodoni Book

● 80.0.100.0　● 40.0.40.0
新ゴM
Bodoni Book

● 40.100.100.0　● 0.50.30.0
新ゴM
Bodoni Book

● 60.0.0.70　● 45.0.0.40
新ゴM

● 40.0.100.60　● 0.0.40.40
新ゴM

● 0.30.0.70　● 0.15.0.40
新ゴM

Design by Kouhei Sugie

弁野法律事務所

0.0.10.0　0.10.20.10　● 40.20.0.90
カクミン R

弁野法律事務所

10.10.0.0　● 0.40.40.90
新ゴ L

弁野法律事務所

20.0.30.0　● 20.0.20.80
FOT-筑紫オールド明朝 Pro R

弁野
法律事務所

20.0.30.0　● 0.40.40.90
ソフトゴシック R

弁野
法律事務所

10.10.0.0　● 20.0.20.80
教科書ICA R

弁野
法律事務所

0.0.10.0　0.10.20.10　● 40.20.0.90
フォーク R

BENNO
LAW OFFICE

10.10.0.0　● 40.20.0.60
ITC New Baskerville Roman

BENNO
LAW OFFICE

10.0.0.20　● 40.20.0.90
Eurostile Condensed

BENNO
LAW
OFFICE

0.10.20.10　● 0.40.40.90
Adobe Jenson Display

0.40.40.90
Sabon Roman

10.10.0.0　● 20.0.20.80
Antique Olive Bold Condensed

LAW OFFICE
BENNO

● 40.20.0.60
Garamond 3 Medium

Design by Akiko Hayashi

● 90.80.0.0 ● 50.30.0.0
DIN Medium

● 80.30.100.0 ● 50.0.60.0
DIN Medium

● 0.70.100.0 ● 0.30.60.0
DIN Medium

● 50.0.0.0 ● 100.0.100.0
DIN BoldAlternate
DIN Medium

● 40.0.40.0 ● 0.80.100.0
DIN BoldAlternate
DIN Medium

● 20.40.0.0 ● 90.80.0.0
DIN BoldAlternate
DIN Medium

● 50.90.100.0 ● 0.40.20.0
DIN Bold

Global Language Service

● 60.50.100.0 ● 20.0.60.0
DIN Bold

● 60.20.0.40 ● 30.0.10.0
DIN Bold

● 100.100.0.0 ● 0.20.0.0
DIN Bold

**Global
Language
Service**

● 70.80.100.0 ● 0.0.100.0
DIN Bold

● 100.30.100.0 ● 20.20.10.0
DIN Bold

Design by Kumiko Hiramoto

● 100.40.20.0 ● 100.100.80.0
Delicious-Heavy

● 100.35.15.0 ● 55.0.50.0
Myriad Hebrew Bold
Myriad Pro Semibold Condensed

● 0.0.0.100 ● 60.0.75.0
CoreHumanistSans-Regular

● 70.0.70.0 ● 0.30.100.0
● 100.40.0.0
Delicious-Heavy

● 100.100.70.0 ● 30.30.45.0
Baskerville Bold

● 0.35.90.0
Orator Std Medium
Segoe Bold

● 100.100.70.0
Gloucester MT Extra Condensed
Minion Regular

● 0.0.0.100 ● 0.55.35.0
Orator Std
CoreHumanistSans-Regular

● 85.30.0.0 ● 80.0.100.0
● 0.0.0.100
Orator Std
CoreHumanistSans-Regular

● 50.50.60.0
griffonage
Arial Narrow

● 0.0.0.100 ● 65.0.100.0
Orator Std
CoreHumanistSans-Regular

● 0.0.0.100 ● 65.0.30.0
Orator Std

Design by Akiko Hayashi

● 60.0.80.0 ● 30.0.60.0 ● 0.70.0.0
Sarina Regular

● 0.50.0.0 ● 0.20.40.0 ● 50.0.100.0
Sarina Regular

● 100.0.100.0 ● 0.70.10.0 ● 50.0.100.0
Sarina Regular

● 90.40.0.0 ● 70.0.45.0
丸フォーク Pro B
Sarina Regular

● 0.90.50.0 ● 60.0.100.0
丸フォーク Pro B
Sarina Regular

● 0.0.0.100 ● 80.10.80.0
丸フォーク Pro B
Sarina Regular

● 70.0.100.0 ● 30.0.60.0
丸フォーク Pro B

● 50.0.100.0 ● 10.0.70.0
丸フォーク Pro B

● 70.0.40.0 ● 40.0.0.0
丸フォーク Pro B

● 70.0.60.0 ● 20.0.40.0 ● 50.0.50.0
丸フォーク Pro B
Futura Book

● 90.0.40.0 ● 40.0.10.0 ● 60.0.20.0
丸フォーク Pro B
Futura Book

● 40.0.70.0 ● 0.30.30.0 ● 60.0.70.0
丸フォーク Pro B
Futura Book

Design by Kumiko Hiramoto

春風学院中等部

● 0.0.0.100
Desdemona
小塚ゴシック Pro Semibold
漢字タイポス 415 Std R

春風学院中等部

● 100.60.80.0 ● 0.15.55.0 ● 60.100.100.0
Imprint MT Shadow
小塚ゴシック Pro Semibold
丸明 Katura

春風学院中等部

● 100.90.25.0 ● 35.0.70.0
● 30.0.0.0 ● 100.55.0.0
Snell Roundhand
小塚ゴシック Pro Semibold
新ゴ Pro L

春風学院中等部
HARUKAZE JUNIOUR HIGH SCHOOL

● 0.0.0.100
新ゴ Pro M
新ゴ Pro L
Arial Narrow

春風学院中等部
HARUKAZE JUNIOUR HIGH SCHOOL

● 100.60.80.0 ● 50.10.55.0 ● 0.0.0.100
新ゴ Pro L
新ゴ Pro M
Arial Narrow

春風学院中等部
HARUKAZE JUNIOUR HIGH SCHOOL

● 100.100.60.0 ● 35.15.0.0
新ゴ Pro L
新ゴ Pro M
Arial Narrow

春風学院中等部
HARUKAZE JUNIOUR HIGH SCHOOL

● 0.0.0.100
DF 新篆体 Std
新ゴ Pro L
新ゴ Pro M
Arial Narrow

春風学院中等部
HARUKAZE JUNIOUR HIGH SCHOOL

● 55.100.85.0 ● 0.0.0.100
DF 新篆体 Std
新ゴ Pro L
新ゴ Pro M
Arial Narrow

春風学院中等部
HARUKAZE JUNIOUR HIGH SCHOOL

● 0.45.20.0 ● 0.0.0.100
DF 新篆体 Std
丸明 Katura
Arial Narrow

春風学院中等部
HARUKAZE JUNIOUR HIGH SCHOOL

● 0.0.0.100
新ゴ Pro L
新ゴ Pro M
Arial Narrow

春風学院中等部
HARUKAZE JUNIOUR HIGH SCHOOL

● 85.0.45.0 ● 100.60.0.0 ● 0.45.100.0
新ゴ Pro L
新ゴ Pro M
Arial Narrow

春風学院中等部
HARUKAZE JUNIOUR HIGH SCHOOL

● 100.60.0.0 ● 0.45.100.0 ● 60.0.70.0
新ゴ Pro R
Arial Narrow

Design by Kouhei Sugie

ぼくらの保険相談
● 0.40.100.10　● 0.80.100.30
わんぱくゴシックＮ Ｕ
新ゴ M

ぼくらの保険相談
● 40.0.100.20　● 100.0.60.20
FOT-くろかね Std EB

ぼくらの保険相談
● 80.0.20.20　● 100.0.20.60
カクミン M
カクミン H

ぼくらの
保険相談
● 80.0.10.0　● 100.0.80.60
わんぱくゴシックＮ Ｕ
新ゴ M

ぼくらの
保険相談
● 0.80.20.0　● 0.100.100.40
FOT-くろかね Std EB

ぼくらの
保険
相談
● 60.0.100.10　● 100.0.80.60
カクミン B

ぼくらの
保険相談
● 0.80.100.30　● 40.0.100.20
ふい字 P

ぼくらの
保険相談
● 80.0.20.20　● 100.0.20.60
FC-Earth Regular
フォーク R

ぼくらの
保険相談
● 0.100.100.40　● 0.40.100.10
アンチック M
新ゴ L

ぼくらの
保険相談
● 80.0.20.20　● 100.0.20.60
FOT-ニューシネマ A Std D

ぼくらの
保険
相談
● 0.80.20.0　● 0.80.100.30
新ゴ L
新ゴ B

ぼくらの
保険相談
● 40.0.100.20　● 100.0.60.20
丸アンチック R
ソフトゴシック R

장식 아이디어
비즈니스 계열 > 보험 서비스

Design by Junya Yamada

● 90.50.0.0
Palatino Bold
ヒラギノ明朝 Pro W6

● 50.100.100.0
Palatino Bold
ヒラギノ明朝 Pro W6

● 80.0.100.0
News Gothic Std Medium
ヒラギノ 丸ゴ Pro W4

● 100.0.0.0 ● 0.0.0.50
News Gothic Std Medium
ヒラギノ 丸ゴ Pro W4

● 90.30.95.0 ● 60.0.100.0 ● 0.50.100.0 ●
0.0.0.100
Optima Bold
AXIS Std R

● 90.30.95.0 ● 60.0.100.0 ● 0.50.100.0 ●
0.0.0.100
Optima Bold
AXIS Std R

(row 4)

● 100.100.50.0 ● 0.100.100.0
News Gothic Std Medium
ヒラギノ 丸ゴ Pro W4

● 0.50.100.0
News Gothic Std Medium
ヒラギノ 丸ゴ Pro W4

(row 5)

● 70.0.15.0 ● 0.100.100.0 ● 0.0.0.90
New York Regular
AXIS Std R

● 0.35.100.0 ● 0.65.100.0 ● 0.0.0.90
New York Regular
AXIS Std R

장식 아이디어
비즈니스 계열 > 홍보지

Design by Akiko Hayashi

● 100.100.0.0　● 0.40.80.0　● 40.0.0.0
Adobe Garamond Pro Bold Italic
こぶりなゴシック Std W6

● 80.20.100.0　● 80.50.0.0　10.0.100.0
Adobe Garamond Pro Bold Italic
こぶりなゴシック Std W6

● 0.70.100.0　● 60.0.100.0　● 60.0.0.0
Adobe Garamond Pro Bold Italic
こぶりなゴシック Std W6

● 100.70.0.0　● 80.20.0.0
Futura Medium
Futura Light
こぶりなゴシック Std W6

● 0.100.60.0　● 0.45.75.0
Futura Medium
Futura Light
こぶりなゴシック Std W6

● 100.0.100.0　● 40.0.80.0
Futura Medium
Futura Light
こぶりなゴシック Std W6

つながり
TSU・NA・GA・RI

● 80.100.0.0　● 50.0.100.0　● 0.40.0.0
毎日新聞明朝 Pro L
AG Old Face Bold

● 100.60.30.0　● 70.0.20.0　● 20.20.100.0
毎日新聞明朝 Pro L
AG Old Face Bold

● 0.80.0.0　● 60.35.0.0　● 0.40.0.0
毎日新聞明朝 Pro L
AG Old Face Bold

● 90.50.100.20　● 0.100.80.0　● 40.0.40.0
光朝 Std Heavy
AG Old Face Bold

● 100.0.0.0　● 0.70.100.0　● 60.0.0.0
光朝 Std Heavy
AG Old Face Bold

● 0.80.90.0　● 70.70.0.0　● 0.50.50.0
光朝 Std Heavy
AG Old Face Bold

장식 아이디어
비즈니스 계열 > 홍보지

Design by Kouhei Sugie

翔翔社報

● 60.0.0.0　● 20.0.10.80
秀英初号明朝 H

翔翔
社報

● 0.20.40.0　● 0.50.50.70
ゴシック MB101 U
ゴシック MB101 R

翔翔社報

● 0.10.60.0　● 40.20.0.60
新ゴ M
新ゴ L

翔翔社報

● 0.20.100.0　● 40.20.0.80
FOT-ラグランパンチ Std UB

翔 翔 社 報

● 0.20.100.0　● 20.0.40.60
光朝

翔翔社報

● 40.0.0.0　● 0.60.100.20　● 0.50.50.70
フォーク R
フォーク M

翔 翔 社 報

● 20.0.100.0　● 0.60.100.20
FOT-ニューシネマ A Std D

翔翔社報

● 0.20.100.0　● 40.20.0.60　● 80.20.0.0
FOT-筑紫オールド明朝 Pro R

翔翔
社報

● 20.0.100.0　● 70.0.40.80
カクミン R
カクミン M

翔翔社報

● 40.0.0.0　● 20.0.10.80　● 20.0.40.60
FOT-くろかね Std EB

翔翔社報

● 20.0.100.0　● 0.50.50.70
丸フォーク R

翔 翔 社 報

● 0.10.60.0　● 40.20.0.80
FOT-花風なごみ Std B

Design by Hiroshi Hara

STEP
NEXT.

● 0.0.0.100
Helvetica

STEP
NEXT.

● 0.0.0.100
Helvetica

STEP,NEXT.

● 0.0.0.70 ● 0.100.100.0
Helvetica

STEP,NEXT.

● 0.0.0.100 ● 100.70.0.0
Helvetica

Think about the future.

● 0.0.0.100 30.0.0.0
Desyrel

● 90.30.60.30
Desyrel

Moving go on.

● 0.0.0.100 ● 0.100.0.0 ● 0.0.0.40 ● 0.0.0.20
Helvetica Bold

Moooving go on.

● 0.0.0.100 ● 0.100.0.0 ● 0.0.0.40 ● 0.0.0.20
Helvetica Bold

Your Dream
with
Our Solution

● 0.0.0.100 ● 50.0.100.0
Helvetica Bold
Desyrel

Your Dream
with
Our Solution

● 0.0.0.100 ● 50.0.100.0
Helvetica Bold
Desyrel

Design by Junya Yamada

Global Network
MITSUBOSHI GROUP

● 100.45.0.50 ● 0.80.100.0 ● 0.0.0.70
Arial Narrow Regular
Arial Regular

Global Network
MITSUBOSHI GROUP

● 100.45.0.50 ● 70.30.0.0 ● 0.0.0.50
Arial Narrow Regular
Arial Regular

Global Network
MITSUBOSHI GROUP

● 100.45.0.50 ● 40.0.0.25 ● 0.100.100.0
Arial Narrow Regular
Arial Regular

● 100.0.45.0
Handel Gothic BT Regular
Helvetica Regular

● 30.30.60.0
Helvetica Black
Helvetica Bold

● 45.100.100.0 ● 0.0.0.100
Handel Gothic BT Regular
Helvetica Regular

● 100.45.0.50 ● 0.65.85.0
Helvetica Oblique
Helvetica Regular

● 100.45.0.50 ● 0.100.100.0
Helvetica Bold
Helvetica Regular

● 0.40.100.0 ● 0.0.0.70
Helvetica Black
Helvetica Bold

● 85.0.15.0 ● 0.0.0.70
Handel Gothic BT Regular
Helvetica Neue 53 Extended

● 45.100.100.0 ● 0.90.85.0
● 0.35.85.0 ● 0.0.0.100
Helvetica Bold
Helvetica Regular

● 60.0.100.0 ● 60.0.0.0 ● 0.0.0.80
Handel Gothic BT Regular
Helvetica Neue 53 Extended

장식 아이디어
캐주얼 계열 > 어린이 용품

Design by Kouhei Sugie

● 80.0.40.0 ● 0.30.80.0

● 0.40.100.0 ● 70.0.10.0

● 60.20.0.0 ● 0.60.60.0

● 0.60.80.0 ● 80.0.20.0

● 80.0.60.0 ● 10.0.80.0

● 0.60.20.0 ● 50.0.0.0

● 70.50.0.0 ● 0.30.30.0

● 0.70.60.0 ● 40.10.0.0

● 40.0.80.0 ● 80.0.30.0

● 0.40.0.0 ● 0.80.60.0

● 80.0.10.0 ● 0.20.70.0

● 0.80.40.0 ● 0.40.20.0

Design by Kouhei Sugie

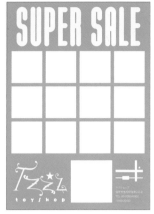

● 80.0.10.0 0.0.80.0

● 0.60.10.0 ● 30.0.0.0

● 20.0.80.0 ● 80.0.40.0

● 0.30.80.0 ● 0.80.60.0

● 40.20.0.0 ● 0.10.40.0

● 0.60.60.0 ● 40.0.0.0

● 30.0.30.0 ● 60.10.0.0

● 0.80.30.0 ● 10.0.70.0

● 0.10.100.0 ● 80.0.20.0

02

장식 아이디어
캐주얼 계열 > 어린이 용품

Design by Kouhei Sugie

● 107.182.187　● 248.227.81　　252.246.253

● 200.59.51　● 242.217.199　　255.254.238

● 215.130.63　● 242.219.232　　252.247.250

● 127.181.229　● 219.231.176　　247.249.237

● 141.146.197　● 218.236.250　　247.251.254

● 214.133.165　● 249.232.171　　252.247.242

● 209.109.101　● 219.228.133　　247.249.228

● 133.190.170　● 234.197.188　　249.238.244

장식 아이디어
캐주얼 계열 > 어린이 용품

Design by Kouhei Sugie

● 40.0.10.0　● 0.60.10.0

○ 0.10.70.0　● 60.0.60.0

○ 0.20.0.0　● 30.60.0.0

● 70.0.30.0　● 0.30.20.0

● 50.10.0.0　● 20.0.60.0

● 0.60.20.0　0.0.80.0

● 0.40.40.0　● 60.60.0.0

● 80.0.10.0　0.0.50.0

Design by Akiko Hayashi

● 187.16.94　● 255.190.0　● 250.238.215

● 255.117.0　● 200.220.160　● 242.242.220

● 0.158.45　● 232.75.52　● 250.233.218

● 228.24.20　● 26.133.60　● 244.233.206

● 224.210.130　● 210.20.60　● 18.32.63

● 97.178.45　● 255.154.34　● 240.255.215

● 0.48.142　● 157.37.104　● 255.250.225

● 238.233.58　● 154.170.34　● 51.0.0

Design by Akiko Hayashi

● 0.100.10.0 ● 0.70.0.0 ● 50.90.0.80

● 30.60.50.70 ● 30.100.30.0 0.0.40.0

● 30.0.90.0 0.0.100.0 ● 90.0.100.20

● 0.70.100.0 ● 0.30.70.0 ● 80.100.50.0

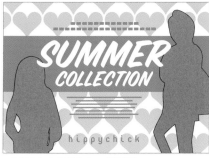

0.0.50.0 ● 40.0.70.0 ● 0.75.85.0

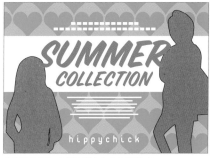

● 60.0.100.0 ● 100.0.60.0 ● 0.80.90.0

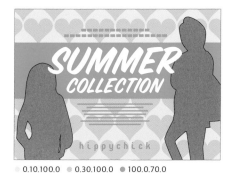

● 0.10.100.0 ● 0.30.100.0 ● 100.0.70.0

● 70.0.20.0 ● 40.0.10.0 ● 0.100.10.0

장식 아이디어
캐주얼 계열 > 학교

Design by Akiko Hayashi

● 0.20.90.0 ● 60.0.90.0

● 70.0.70.0 ● 60.10.0.0

● 30.0.0.0 ● 0.10.55.0

● 60.0.0.0 ● 85.60.0.0

● 0.30.70.0 ● 0.60.50.0

● 20.0.50.0 ● 10.20.50.0

● 60.0.40.0 ● 90.0.40.0

● 30.0.70.0 ● 60.0.60.0

Design by Akiko Hayashi

- 100.0.100.0 ○ 0.35.100.0
- 30.100.100.0 ● 0.100.100.50

- 100.50.100.0 ● 0.60.100.0
- 70.90.0.0 ● 90.100.0.0

- 60.100.0.0 ● 100.40.60.0
- 10.30.100.0 ● 0.60.50.20

- 0.90.100.0 ○ 0.0.100.0
- 60.0.100.10 ● 100.30.100.0

- 90.100.0.0 ● 0.60.70.0
- 70.0.0.0 ● 100.0.50.0

- 0.80.100.10 ● 60.0.50.0
- 80.60.0.0 ● 20.100.0.0

- 20.100.20.0 ● 80.0.70.0
- 0.30.100.0 ● 0.20.60.0

- 80.50.0.0 ○ 20.0.70.0
- 0.50.80.0 ● 0.80.100.0

- 0.100.50.0 ○ 0.0.100.0
- 30.0.30.0 ● 60.0.40.0

Design by Akiko Hayashi

● 0.10.70.0 ● 90.50.100.20
● 15.80.90.0

● 20.0.70.0 ● 20.40.50.0
● 80.20.100.0

● 0.85.100.0 ● 100.0.100.0
● 0.0.70.20

● 0.20.100.0 ● 80.0.15.30
● 70.90.0.0

● 0.70.0.80 ● 30.70.100.0
● 0.20.100.0

● 0.90.100.20 ● 100.40.100.0
● 15.40.60.0

● 0.80.100.30 ● 100.0.100.30
● 0.30.100.0

● 50.0.10.0 ● 30.0.70.0
● 60.100.60.0

● 100.0.80.20 ● 30.50.50.0
● 10.10.30.0

● 0.0.100.0 ● 50.0.0.0
● 30.70.80.0

● 0.100.80.0 ● 100.40.40.0
● 20.25.25.0

● 0.50.100.0 ● 70.0.0.0
● 100.60.0.20

● 230.0.8　● 85.0.0

● 40.180.220　● 15.0.66

● 154.0.230　● 34.0.85

● 255.230.90　● 52.70.0

● 0.204.100　● 0.42.37

● 190.195.255　● 0.25.68

● 255.123.0　● 170.0.0

● 255.200.0　● 160.0.0

장식 아이디어
캐주얼 계열 > 유아 용품

Design by Kumiko Hiramoto

● 0.55.45.0　● 55.0.35.0　○ 0.10.10.0
Anja Eliane

○ 0.10.0.0　● 35.60.65.20　○ 45.0.20.0
○ 0.20.20.0　● 0.50.25.0
Oval Single

○ 0.25.15.0　● 35.30.0.0
● 0.70.25.0　● 70.75.30.0
Curlz MT

● 0.40.100.0　● 50.0.20.0　○ 0.10.30.0
● 50.50.60.0　● 40.0.80.0　● 0.65.35.0
Anja Eliane

10.0.0.0　○ 0.35.0.0　● 50.10.0.0
○ 0.20.20.0　10.0.60.0
Oval Single

20.0.15.0　● 40.5.60.0
● 0.60.60.0　● 40.55.55.15
Curlz MT

● 45.10.0.0　○ 30.0.0.0
Gill Sans Ultra Bold

○ 0.20.15.0　● 0.40.20.0　● 0.80.35.0
Rebekah's Birthday
Curlz MT

○ 0.20.65.0　● 50.50.60.0　○ 10.10.20.0
Chalkduster

● 0.45.30.0　○ 0.25.20.0
Gill Sans Ultra Bold

○ 35.0.100.0　● 0.70.80.0　10.0.50.0
Rebekah's Birthday
Curlz MT

○ 0.30.75.0　● 60.0.30.0　○ 55.0.90.0
○ 0.0.10.5　○ 25.30.35.0　● 0.50.75.0
Chalkduster

장식 아이디어
캐주얼 계열 > 디스카운트 스토어

Design by Junya Yamada

● 0.100.100.0 0.0.100.0 ● 0.0.0.100
AstroZ KtD
A-OTF 新ゴ PRO H

● 0.80.100.0 ● 100.100.50.25
AstroZ KtD
A-OTF 新ゴ PRO H

● 0.100.100.0 0.0.90.0 ● 0.0.0.100
AstroZ KtD
A-OTF 新ゴ PRO H

● 0.100.100.0 0.0.100.0 ● 0.0.0.100
AstroZ KtD
A-OTF 新ゴ PRO H

● 0.80.100.0 ● 0.40.100.0
ヒラギノ丸ゴ Pro W4

● 100.15.45.0
Helvetica Neue Condensed Bold
ヒラギノ丸ゴ Pro W4

● 85.90.0.0 ● 0.35.100.0
Impact Regular
Helvetica Bold Condensed Oblique

● 100.70.0.0 ● 0.100.100.0
Impact Regular
Helvetica Bold Condensed Oblique

● 100.100.0.0 ● 65.0.100.0
Impact Regular
Helvetica CE Bold Condensed

● 100.30.0.0 ● 25.100.0.0
Impact Regular
Helvetica CE Bold Condensed

장식 아이디어
캐주얼 계열 > 학원

Design by Akiko Hayashi

● 100.80.0.0　● 60.0.100.0　● 0.30.50.0
C＆Gれいしっく

● 0.80.100.0　● 0.15.100.0　● 30.0.30.0
C＆Gれいしっく

● 80.30.0.0　● 20.40.0.0　● 30.0.0.0
C＆Gれいしっく

● 100.0.100.30　● 70.0.10.0
● 20.0.80.0　　0.0.50.0
C＆Gれいしっく

○ 0.0.0.0　　0.0.100.0
● 10.50.0.0　● 70.0.0.0
C＆Gれいしっく

● 0.0.100.0　● 70.0.0.0
● 0.70.100.0　● 90.20.100.0
C＆Gれいしっく

● 100.100.0.0　● 20.0.80.0
C＆Gれいしっく

● 80.30.20.0　● 0.100.100.0
C＆Gれいしっく

● 0.80.30.0　● 60.0.0.0
C＆Gれいしっく

● 100.0.0.0　● 50.0.80.0
C＆Gれいしっく

● 100.0.100.0　● 0.20.100.0
C＆Gれいしっく

● 0.80.90.0　● 60.70.0.0
C＆Gれいしっく

Design by Junya Yamada

● 100.40.10.0
ヒラギノ丸ゴ Pro W4

● 0.60.100.0
ヒラギノ丸ゴ Pro W4

● 100.0.0.0 ● 50.0.0.0
0.0.100.0
ヒラギノ丸ゴ Pro W4

● 75.0.25.0 ● 0.50.75.0
ヒラギノ丸ゴ Pro W4

● 50.0.100.0 ● 0.35.85.0
ヒラギノ丸ゴ Pro W4

● 15.15.100.0 ● 65.0.25.0
ヒラギノ丸ゴ Pro W4

● 50.70.80.70
Poco Ultra

● 90.30.100.30
Poco Ultra

● 80.15.0.0 ● 0.30.80.0
Poco Ultra

● 90.30.100.0 ● 0.0.0.70
Poco Ultra

● 90.30.100.0 ● 0.0.0.70
Poco Ultra

● 90.30.100.0 ● 0.0.0.70 ●
0.0.0.45
Poco Ultra

Design by Kumiko Hiramoto

● 60.0.90.0　● 0.50.20.0　● 0.0.0.100
漢字タイポス 415 Std R
Chaparral Pro

● 80.90.100.0　● 45.100.50.0　● 0.35.100.0
漢字タイポス 415 Std R
Chaparral Pro

● 30.30.50.0　● 40.0.100.0　● 0.0.0.100
小塚ゴシック Pro M
Gill Sans Light
Bradley Hand ITC TT Bold
Chaparral Pro

● 100.25.100.0　● 0.85.85.0　● 0.0.0.100
小塚ゴシック Pro M
Gill Sans Light
Bradley Hand ITC TT Bold
Chaparral Pro

● 0.0.0.100　● 50.0.15.0
小塚ゴシック Pro R
Miso

● 0.0.0.100　● 0.90.85.0　● 80.0.100.0
小塚ゴシック Pro R
Miso

● 0.0.0.100　● 0.50.20.0
小塚ゴシック Pro M
Eager Naturalist
Futura Condensed Medium

● 0.0.0.100　● 80.0.60.0　● 0.65.20.0　● 0.25.80.0 ●
65.15.0.0
小塚ゴシック Pro M
Eager Naturalist
Futura Condensed Medium

● 0.0.0.100　● 0.0.0.60　● 40.40.75.0
丸明 Katura
LainieDaySH

● 0.0.0.100　● 35.100.0.0
丸明 Katura
LainieDaySH

Design by Hiroshi Hara

● 0.80.100.0　● 75.0.100.0　● 0.0.0.100
Century Gothic

● 0.80.100.0　● 75.0.100.0
Century Gothic

● 0.80.100.0　● 75.0.100.0　● 0.0.0.100
Century Gothic

● 20.0.100.0　● 0.0.0.100
Desyrel

● 50.0.100.0　● 0.0.0.100
Desyrel

● 30.20.20.0　● 80.0.60.0　● 0.40.0.0
Desyrel

● 0.100.0.0　　0.0.100.0
Century Gothic
A-OTF 徐明 Std L

● 0.80.100.0　● 75.0.100.0
Century Gothic
A-OTF 徐明 Std L

● 20.100.100.0　● 15.85.85.0
Century Gothic
A-OTF 徐明 Std L

● 50.70.90.0　● 0.30.100.0
Quilline Script thin

● 60.0.100.0　● 0.100.100.0
Quilline Script thin

● 0.30.100.0　● 40.100.100.0
Quilline Script thin

장식 아이디어
캐주얼 계열 > 만화

Design by Kouhei Sugie

20.0.0.0　　　0.80.20.0
くもやじ

10.0.0.10　　0.80.100.0
新ゴ U
はせトッポ U

0.10.40.0　　100.10.0.10
カクミン B

40.0.100.0　　80.60.0.40
ソフトゴシック U
丸アンチック U

30.10.0.0　　0.80.80.40
ニューシネマ A

0.0.0.10　　100.0.20.0
新ゴ L
わんぱくゴシックＮL

10.0.0.0　　80.80.0.0
丸フォーク M

0.20.0.0　　0.100.80.0
ロダンマリア EB

20.0.10.0　　100.0.80.0
A1明朝

10.0.40.0　　70.0.100.20
コミックレゲエ B

40.0.0.0　　100.20.0.60
ラグランパンチ UB

10.10.0.0　　0.40.40.60
花風なごみ B

Design by Akiko Hayashi

● 100.20.10.0　● 0.100.90.0
A1明朝 Std Bold
Futura Bold

● 70.0.90.0　● 0.60.100.0
A1明朝 Std Bold
Futura Bold

● 0.65.0.0　● 60.0.0.0
A1明朝 Std Bold
Futura Bold

● 0.90.60.0　● 0.10.30.0
丸アンチック Std B
Futura Bold

● 100.20.0.0　● 20.0.10.0
丸アンチック Std B
Futura Bold

● 80.10.100.0　● 10.0.50.0
丸アンチック Std B
Futura Bold

● 0.60.0.0　● 50.0.0.0　● 30.0.80.0
A-OTF タカハンド Std H
Futura Bold

● 80.80.0.0　● 20.80.0.0　● 0.50.90.0
A-OTF タカハンド Std H
Futura Bold

● 70.0.0.0　● 0.0.80.0　● 0.100.20.0
A-OTF タカハンド Std H
Futura Bold

0.0.80.0　● 50.70.0.0
ハルクラフト Std Heavy
Futura Bold

0.0.80.0　● 100.0.40.0
ハルクラフト Std Heavy
Futura Bold

0.0.80.0　● 0.90.0.0
ハルクラフト Std Heavy
Futura Bold

장식 아이디어
캐주얼 계열 > 만화

Design by Akiko Hayashi

● 0.90.0.0　　0.0.80.0
リュウミン Pro H-KL

ショコラ（중앙）

● 70.20.0.0　● 0.50.10.0
リュウミン Pro H-KL

ショコラ（우측）

● 20.80.100.0　● 60.0.0.0
リュウミン Pro H-KL

0.0.80.0　● 70.0.40.0　● 0.60.10.0
ハッピー N Std H

○ 0.0.0.0　● 0.80.10.0　● 50.0.50.0
ハッピー N Std H

● 55.80.100.30　● 10.0.80.0　● 0.50.80.0
ハッピー N Std H

● 80.35.20.0　　0.0.50.0　● 0.90.80.0
Falcon-K

● 50.85.0.0　　0.5.25.0　● 40.0.80.0
Falcon-K

○ 0.0.0.0　● 50.100.30.0　　0.0.100.0
Falcon-K

● 60.100.50.0　● 60.60.100.0　　0.0.30.0
DFP 優雅宋 W7

● 0.90.20.0　● 90.0.60.0　　10.0.15.0
DFP 優雅宋 W7

● 50.100.0.0　● 90.70.0.0　● 10.15.0.0
DFP 優雅宋 W7

Design by Kumiko Hiramoto

● 0.0.0.100 ● 0.0.0.60
DF綜藝体 Std W9
DF特太ゴシック体 Std
Bebas

● 20.100.100.10 ● 0.0.0.60 ● 100.70.0.0
● 0.30.100.0 ● 0.0.0.100
DF綜藝体 Std W9
DF特太ゴシック体 Std
Bebas

● 0.0.0.100 ● 0.0.0.40 ● 0.0.0.10
DC愛 Std W5

● 15.100.0.0 ● 0.30.100.0 ● 45.0.15.0 ● 50.100.0.0
DC愛 Std W5

● 0.0.0.100 ● 0.0.0.45
漢字タイポス415 Std R
F1-とんぼB
Abadi MT Condensed Extra Bold

● 0.90.60.0 ● 0.0.100.0 ● 100.0.45.0 ● 0.0.0.100
漢字タイポス415 Std R
F1-とんぼB
Abadi MT Condensed Extra Bold

● 0.0.0.100 ● 0.0.0.50
GoodTimesRg-Regular
モトギ

● 0.0.0.100 ● 100.65.0.0 ● 25.100.100.0
GoodTimesRg-Regular
モトギ

● 0.0.0.100
DC寄席文字 Std W7
DCひげ文字 Std W5

● 20.100.100.10 ● 100.70.0.0 ● 25.25.50.0
● 0.0.0.40 ● 0.0.0.100
DC寄席文字 Std W7
DCひげ文字 Std W5

Design by Junya Yamada

● 0.100.100.0 ● 0.100.100.30 ● 0.0.0.60
Myriad Pro Bold Condensed

● 100.0.0.0 ● 0.0.0.100
Myriad Pro Bold Condensed

● 60.0.100.0 ● 90.30.100.30 ● 0.0.0.100
Myriad Pro Bold Condensed

● 0.70.100.0 ● 0.0.0.100
Helvetica Black Condensed Oblique
Helvetica Regular

● 0.0.0.90 ● 50.0.100.0
Helvetica Black Condensed Oblique
Helvetica Oblique

● 55.90.80.35 ● 55.15.25.0
Helvetica Black Condensed Oblique
Helvetica Bold Oblique

● 0.20.100.0 ● 0.0.0.100
Compacta Bold BT

● 0.20.100.0 ● 0.0.0.100
Compacta Bold BT

● 0.20.100.0 ● 0.0.0.100
Compacta Bold BT

Design by Junya Yamada

● 30.50.90.20
Aurora Bold Condensed BT
Verdana Bold

● 30.100.100.70
Aurora Bold Condensed BT
Verdana Bold

● 90.30.95.30　● 20.65.100.0
Aurora Bold Condensed BT
Verdana Bold

● 10.100.100.0
Aurora Bold Condensed BT
Verdana Bold

● 0.30.90.0　● 0.0.0.100
Aurora Bold Condensed BT
Verdana Bold

● 100.80.30.0　● 75.35.100.0
Aurora Bold Condensed BT
Verdana Bold

● 0.80.80.0　● 0.0.0.100
Revue BT Regular
Capitals Regular

● 40.0.90.0　● 100.70.70.20
Revue BT Regular
Capitals Regular

● 25.75.0.0　● 0.60.100.0
● 60.0.30.0　● 0.0.0.100
Revue BT Regular
Capitals Regular

● 90.50.100.30　● 50.50.60.20
Aachen Bold BT
Capitals Regular

● 0.30.90.0　● 0.80.100.0
● 50.100.40.0　● 0.0.0.100
Aachen Bold BT
Capitals Regular

● 15.70.100.0　● 85.40.25.0　● 0.0.0.100
Aachen Bold BT
Capitals Regular

Design by Kouhei Sugie

● 0.20.100.20 ● 60.0.60.60
Bodoni Poster

● 20.10.0.0 ● 0.90.100.20
Eurostile Bold Extended Two

● 0.80.80.0 ● 80.20.0.40
Ironwood

● 30.0.100.0 ● 100.20.0.60
Helvetica Inserat Roman

● 60.0.0.0 ● 0.40.80.80
Juniper

● 50.40.0.0 ● 0.60.80.70
Copperplate Bold

● 0.20.80.40 ● 100.10.0.60
ITC Serif Gothic Black

● 20.0.100.10 ● 0.60.100.40
Blackoak

● 30.0.10.0 ● 0.100.80.60
Friz Quadrata Bold

● 40.10.0.0 ● 0.70.100.60
Antique Olive Nord

● 10.0.80.0 ● 100.0.10.60
ITC Eras Ultra

● 0.40.100.10 ● 0.20.40.80
Din Black

Design by Junya Yamada

● 0.100.100.0 ● 0.0.0.100
DFP 祥南行書体 W5

● 15.30.70.0 ● 15.100.100.0 ● 0.0.0.100
DFP 祥南行書体 W5

● 15.100.100.0 ● 100.100.65.25
DFP 祥南行書体 W5

● 0.100.100.0 ● 0.0.0.100
DFP 祥南行書体 W5

● 0.100.100.0 ● 0.0.0.100
DFP 祥南行書体 W5

● 0.100.100.0
DFP 祥南行書体 W5

● 0.100.100.0 ● 0.0.0.100
YAKITORI Regular
Bank Gothic Medium

● 0.100.100.0 ● 30.40.70.0
YAKITORI Regular
Bank Gothic Medium

● 30.100.100.0 ● 20.30.60.0 ● 0.0.0.100
YAKITORI Regular
Bank Gothic Medium

● 0.100.100.0 ● 0.20.100.0 ● 0.0.0.100
YAKITORI Regular
Bank Gothic Medium

● 0.100.100.0 ● 0.25.100.0
YAKITORI Regular
Bank Gothic Medium

● 0.100.100.0 ● 0.25.100.0 ● 0.0.0.100
YAKITORI Regular
Bank Gothic Medium

장식 아이디어
파워풀 계열 > 회보지

Design by Akiko Hayashi

● 20.100.100.0　● 90.60.0.0
Aachen Bold
DIN-Black

● 80.20.100.0　● 0.30.100.0
Aachen Bold
DIN-Black

● 100.80.0.0　● 0.0.0.100
Aachen Bold
DIN-Black

● 90.100.20.0　● 10.50.0.0
Tokyo-OneSolid
Nothing You Could Do Regular

● 100.20.40.0　● 0.50.70.0
Tokyo-OneSolid
Nothing You Could Do Regular

● 60.0.100.0　● 70.70.0.0
Tokyo-OneSolid
Nothing You Could Do Regular

● 85.55.0.0　● 20.0.85.0
Over the Rainbow Regular
DIN-Black

● 0.80.100.0　● 60.0.0.0
Over the Rainbow Regular
DIN-Black

● 70.100.0.0　● 0.0.100.0
Over the Rainbow Regular
DIN-Black

● 0.0.0.100　● 65.25.0.0
TriplexItalicExtrabold
DIN-Black

● 100.90.0.0　● 0.20.100.0
TriplexItalicExtrabold
DIN-Black

● 50.100.85.20　● 50.0.10.0
TriplexItalicExtrabold
DIN-Black

저자 프로필

오타니 히데아키

폰트 디자이너. 커피원두 배전 전문점 오너.

스기에 고헤이
http://sugihei.com/

그래픽 디자이너. 공동 편집 저서로 <디자인 소재집 프레임&레트로(デザイン素材集 フレーム&レトロ)> <디자인 소재집 하늘과 구름(デザイン素材集 空&雲)> <앤티크 소재집 나의 수예상자(アンティーク素材集 私の手芸箱)> 등이 있다.

하라 히로시
http://www.ultra-l.net/

1975년생, 나가노시 거주. 유한회사 디자인스튜디오 엘 대표. 웹 디렉터, 디자이너. 저서 및 공저로 <레이아웃·디자인 아이디어 1000(レイアウト·デザインのアイデア 1000)> <크리에이터를 위한 3행 레시피 엽서 디자인 Illustrator&Photoshop(クリエイターのための3行レシピ ポストカードデザイン Illustrator&Photoshop)> 등. X(구 Twitter)와 note에 경험을 중심으로 한 디자인 관련 의견들을 게재 중.

하야시 아키코
https://akikohayashi.com

15년 정도 도쿄에서 활동한 후 고향인 미에현으로 이주. 그래픽 디자인 전반에 걸쳐 작업하고 있으며 특히 일·영 이중 언어 사용자로서 특화된 제작 경험이 풍부하다. 디자인 작업 외에도 번역 디렉션, 웹마스터 등 다양한 분야에서 활약 중.

히라모토 구미코

그래픽 디자이너. 이벤트 포스터와 전단지, 팸플릿, 웹 등 지역에 기반한 디자인을 다루는 한편, 전국 각지에서 비디자이너를 위한 전단지 만들기 강좌의 강사로 활동하고 있다. 저서로 <해서는 안 되는 디자인(디자인 샘)> <디자이너가 아닌데!(デザイナーじゃないのに!)> 등 다수가 있다.

야마다 준야
http://www.ch67.jp/

그래픽 디자이너. 2000년부터 프리랜서로 활동. 로고 디자인, 패키지 디자인, 광고, 각종 굿즈 디자인 등을 중심으로 폭넓게 활동 중. 저서로 <크리에이터를 위한 3행 레시피 로고 디자인 Illustrator(クリエイターのための3行レシピ ロゴデザイン Illustrator)>, 공저로 <Illustrator 역순 디자인 사전(Illustrator 逆引きデザイン事典)> 시리즈, <퀴즈로 배우는 디자인·레이아웃의 기본(クイズで学ぶデザイン·レイアウトの基本)> 시리즈 등 다수가 있다.

399

일본 제작 스태프

표지 디자인	가와무라 데츠시 (atmosphere ltd.)
	가토 구미코 (atmosphere ltd.)
일러스트	야마모토 게이타
협력	사쿠라이 가즈에
편집	혼다 마코

디자인 3000

펴낸날	2024년 7월 25일 초판 1쇄 발행	
지은이	오타니 히데아키(大谷秀映)	
	스기에 고헤이(杉江耕平)	
	하라 히로시(ハラヒロシ)	
	하야시 아키코(ハヤシアキコ)	
	히라모토 구미코(平本久美子)	
	야마다 준야(ヤマダジュンヤ)	
옮긴이	이수연	
펴낸이	김병준	
펴낸곳	(주) **지경사**	
주 소	서울특별시 강남구 논현로 71길 12	
전 화	02)557-6351(대표)	02)557-6352(팩스)
등 록	제10-98호(1978. 11. 12)	
편집책임	한은선 디자인 이수연	
ISBN	978-89-319-3447-2 13650	